從《捕鼠器》看
導演的創作歷程與劇場調度

目　錄

從
《捕鼠器》

看導演的創作歷程與劇場調度

前言

　　表演藝術起源於人類最早的童年時期。人類僅僅享有一個很短的生存期，並且是在一種與各式各樣的人緊密相處的環境之中。這些人之間距離十分相近，然而又是那麼不可理解的遙遠；因此，人就有一種不可抗拒的欲望，想投身到一種奇特的夢幻戲劇之中，使他從一種形狀變成另一種形狀，從一種命運轉到另一種命運，從一種結局轉變到另一種結局。這是他想要飛越狹窄的物質生活方式的第一批嘗試……他找到了變化的一切歡娛，激情的所有狂喜，以及夢境中一切幻覺般的生活。"

<div align="right">馬克斯・萊因哈特(Max Reinhardt)</div>

　　一直以來，推理小說是我最喜愛的小說類型之一；從小學起，夏洛克・福爾摩斯以及亞森・羅蘋就是我心中天下無比、超級無敵的'智慧王'，他們陪我渡過了不少充滿驚奇、無限想像的人性探察之旅。長大之後，我仍舊廣泛、雜亂地閱讀身邊可以取得的任何形態、各種風格的推理、偵探以及犯罪小說，當然也包括同類型的漫畫、電影或電視影集；可以說，當同輩的女生大都沉浸在言情小說的浪漫情境中時，我正在與書裡的偵探們並肩作戰，一起努力找出可惡又可怕(可憐？)的兇手，享受著與作家們鬥智的快感。幾年前，台灣興起了推理小說的熱潮，許多歐、美甚至日本較具代表的推理作家們的作品被大量的翻譯出版，這對我來說簡直是一大樂事，我大量地收藏這些作品，做為在忙碌生活空檔中的小餘興。

　　一開始，就都在那裡了。……
　　所有和克莉絲蒂接觸過的人，都對於她的「正常」留下深刻印象。她看起來就和她那個年紀的典型英國家庭主婦一樣，害羞、靦腆，只能在社交場合勉強跟人聊些瑣事話題，完全無法演講，甚至連只是站起來跟賓客說幾句客套話，請大家一起舉杯，她都做不到。她不演講，也很少答應接受採訪，就算採訪到她，也很難從她口中得到有趣的內容。她會講的，幾乎都是記者本來就知道，或者自己就想得出來的。她的身上，找不出一點傳奇、怪誕色彩，那她為什麼能在五十年間持續寫偵探小說？創造了那麼多謀殺，還創造了那麼多詭計？

<div align="right">楊照[1]</div>

[1] 摘錄自聯合報〈大眾文學〉，《藏在日常細節中的冒險》，楊照，2010 年 7 月 31 日，D3 聯合副刊。

接觸阿嘉莎‧克莉絲蒂是從電影《東方快車謀殺案》開始，之後，我閱讀了她大部份已出版的小說；雖然，她談不上是我最喜歡的推理小說家，但是她的作品不容否認地，已然躋身世界最重要、最受歡迎的著作行列。

阿嘉莎‧克莉絲蒂的寫作風格首重故事佈局，所有事件的發生與開展在巧妙的安排下，兼顧情理與邏輯，讓人隨著劇情不斷地產生各種猜測與判斷，但真相總在最後才能水落石出，極富吸引力。其次，故事中的人物性格也是作品成功的一大要素，阿嘉莎‧克莉絲蒂所描繪的人物極為真實、一般，但卻又充滿神祕讓人猜不透；她透過人物外在語言與行為的描述，細膩地呈現人的狀態，但鮮少會在破案前有深入內心的剖析與對談，因此讀者必須自行從作者所留下的線索中建構對每一個人物的了解，而在過程中找出最可疑的兇手；這是讀推理小說最有趣味的地方，與作者鬥智的過程令人玩味再三。除此之外，阿嘉莎‧克莉絲蒂的小說中帶有一絲英國特有的幽默與典雅，這種感覺淡淡地流露在她所塑造的人物性格中，無論正、反派，書中的男男女女總是對人生、對所處的境遇有一種透澈的洞悉，因而時時都顯得胸有成竹、氣定神閒，這也造就了阿嘉莎‧克莉絲蒂作品獨特的魅力。

2006 年夏天，阿嘉莎‧克莉絲蒂最為成功的舞台劇劇本《捕鼠器》在台灣出版，劇本的封面上寫著"連演超過半世紀之久的傳奇戲碼《捕鼠器》，原是推理文學「謀殺之后」阿嘉莎‧克莉絲蒂獻給英國瑪麗皇后作為八十大壽生日賀禮的偵探劇。自一九五四年開演至今，仍在倫敦劇院上演，歷年演出場次超過兩萬場，觀眾超過一千萬人，為有史以來上演最久的舞台劇。全劇二幕三場一景到底，故事在最短的時間、最單純的場景裡進行，劇情緊湊，充滿神祕懸疑，戲劇張力十足，緊扣觀眾心弦"；在如此 '聳動'的介紹吸引下，我當然在第一時間一口氣讀完了它；在閱讀的過程中，腦中隨著阿嘉莎精彩的文字描述，浮現了一個個鮮活的畫面，我心裡暗下決定，若有機會我也要把它搬上台北的舞台。

2008 年夏天，在各種條件逐漸成形後，這個演出構想終於有機會付諸實踐。

這本書是我帶著文化大學戲劇系學生一起演出《捕鼠器》時的創作紀錄，內容如同我過去已出版的同類書，包含了對文本的解析與導演創作的詮釋，當然也收錄了完整的導演本。不過，這次在書裡多了導演的劇場調度部份，主要的原因在於，這次的演出利用了一個較高難度的劇場空間表現方式，對導演來說，這不啻是個新的挑戰；藉著將調度過程的想法與手法寫下，期望與戲劇同好者分享、交換心得。

在排戲的過程中，劇組渡過了一段緊張、有趣又充滿推理的美好時光；在戲散場後，只能以文字留下那些曾真實發生、存在我們心中的美好回憶。

黃惟馨

2010 年 10 月

前置功課
劇本分析

　　生活模仿藝術遠甚於藝術模仿生活。傑出的藝術家創造出新的典型，生活就試著去模仿它；藝術在自身之中而不是自身之外發現了她自己的完美。為情感而情感是藝術的目的，為行動而情感是生活的目的。

<div align="right">奧斯卡・王爾德(Oscar Wilde)</div>

（一）劇作家

"克莉絲蒂的寫作功力一流，內容真實，邏輯性順暢，也很會運用語言的趣味。閱讀她的小說，在謎底沒有揭露前，我會與作者鬥智，這種過程非常令人享受。她作品的高明精采之處在於：佈局的巧妙使人完全意想不到，而謎題揭穿時又十分合理，讓人不得不信服。"

<div align="right">金庸[1]</div>

"推理小說在從先輩柯南道爾等人的發明中出現力量時，誕生了一位《天方夜譚》故事中每天說故事說個不停的王妃薛斐拉柴德，也就是「謀殺天后」克莉絲蒂，整個世界對聽這個故事才有如此的熱情，他們捨不得睡覺，每天問後來還有嗎？還有嗎？永遠不肯離去。這就是克莉絲蒂對推理小說的最大貢獻。"

<div align="right">詹宏志[2]</div>

1.生平介紹 [3]

　　阿嘉莎・克莉絲蒂(Agatha Christie，1890-1976)被譽為推理文學的「謀殺天后」，一般公認除了聖經和莎士比亞之外，她是世界上銷售量排行最高的作家，她的作品以一百多種文字出版，行銷全世界共賣出二十億冊以上；曾經頗受歡迎

[1] 語出 2001 年 4 月 23 日下午於遠流出版社之談話；轉載自《克莉絲蒂推理全集》之書評，遠流出版公司，2003 年。

[2] 摘自《史岱爾莊謀殺案》導讀，遠流出版公司，2003 年。

[3] 這節對阿嘉莎的介紹資料，大部份摘自不同來源的紀錄。

的偵探電影《東方快車謀殺案》(一九七四)、《尼羅河謀殺案》(一九七八)以及、《豔陽下的謀殺案》(一九八二)即為她的同名小說改編拍攝而成。米蘭·昆德拉曾譽她為有史以來最偉大的魔術師,只有她可以把謀殺寫成娛樂消遣。

　　阿嘉莎·梅·克拉莉莎·米勒(Agatha Mary Clarissa Miller)於一八九〇年九月十五日出生於英格蘭托基區的阿士翡莊自宅,她是米勒家的第三個小孩。阿嘉莎早年在家裡受教育,由於她生性非常害羞,父母原擔心她會有學習障礙,所幸他們多慮了,阿嘉莎不久就展現了極強的求知慾並且好學不倦。然而,童年的快樂,在一九〇一年父親死時粉碎了。他的逝世對家人在經濟上的打擊非常嚴重,阿嘉莎的母親偶爾得把阿士翡莊出租以支付生活費,在出租的期間,母女就在外旅居,生活得非常艱苦。即便如此,阿嘉莎的母親依舊很重視兒女的教育,一九〇六年,阿嘉莎進了巴黎的禮儀學校,在此,她展露了歌唱的天份,也因而曾考慮以歌唱為業;雖然她很快地就放棄了這個念頭,阿嘉莎一生始終愛好音樂,並能彈奏鋼琴。

　　阿嘉莎既聰明又漂亮,在一九一三年時,邂逅了令她神魂顛倒的帥哥艾奇勃·克莉絲蒂(Archibald Christie)隊長。幾天後,他騎著摩托車,堂而皇之地登門到阿士翡莊做客,不久她就接受了他的求婚。阿嘉莎和艾奇勃於一九一四年聖誕夜結婚,兩天後,他就上了戰場,參加第一次世界大戰。在這段丈夫離家的時間裡,阿嘉莎到當地的醫院做義工護士,後來轉到藥劑室,也就是在那裡,她接觸了許多日後寫作時特別提到的毒藥。一九一六年,為了減輕對丈夫的思念,阿嘉莎開始著手寫推理小說,在此同時她擅長安排小說情節的天份漸漸地展現。不過,她成為小說家的路途並非一開始就十分順利,她的第一本小說《史岱爾莊謀殺案》在出版社吃了幾次閉門羹,一直要到一九二〇年,一家叫約翰·連的出版商出版了她的這第一本小說,然而,由於合約條件的限制,這本書幾乎賺不到錢。

　　戰後,艾奇勃回家並任職於銀行,他們從此在倫敦定居。一九一九年,阿嘉莎生下獨生女羅莎琳·克莉絲蒂;為幫忙家計,她繼續寫作,在一九二二年出版第二本小說《驚險的浪漫》。不久她與文學經紀公司休斯·梅西簽了約,旋即結束了與約翰·連出版公司無利可圖的苛刻合約。接著,她與野心勃勃的出版商威廉·考林斯父子公司簽了約,出版的第一本書是《羅傑·艾克洛伊謀殺案》(一九二六),是二十世紀中最有創意、最受歡迎、最扣人心弦的推理小說之一。她與考林斯公司的合作一直持續到她過世為止。

　　阿嘉莎把她的第三本小說《高爾夫球場謀殺案》(一九二三),獻給了她的丈夫,並在自傳中提到這段時期她很快樂。然而,他們的婚姻在一九二四年就開始出現裂痕,原因據說是艾奇勃有了外遇,兩人曾試圖重修舊好,但就如阿嘉莎在自傳中所寫的,那是"一段悲傷,痛苦,令人心碎的日子"。一九二六年的十二月初,阿嘉莎的母親因病過世,同時他們夫妻倆復合破裂。有一天,阿嘉莎回到阿士翡莊,發現艾奇勃離開了,於是她整理行李,也開車離開了家。第二天,她的車子被人發現在伯克夏,紐蘭絲角的堤防上,車頂掀開著,燈沒關,車裡有她的毛皮大衣和過了期的駕照。當時,這則新聞快報引發了全英國人的注意,警方



從《捕鼠器》看導演的創作歷程與劇場調度

遂把她列為失蹤協尋人口，《每日郵報》甚至懸賞一百鎊尋找她。最後，有一位住宿於哈洛蓋特區海得旅館的音樂家鮑伯‧泰平，他認出了某個同住在這個旅館的房客就是阿嘉莎（以泰莉莎‧尼莉的名義登記），報警之後，警方與艾奇勃馬上趕到旅館去；經過深談後，艾奇勃宣稱他的妻子"這段時間裡完全失去記憶，連自己是誰都不知道。"阿嘉莎自己後來對外說明時也是這麼說；有關這一段經歷的真相從未公諸於世，至今仍是個謎，而阿嘉莎在自傳中對此事也是隻字不提。回家之後，艾奇勃留在阿士翡莊陪著阿嘉莎休養，但是他們的婚姻已無法挽回了，最後她終於勉強同意離婚。一九二七年底，渡過了療傷的階段，阿嘉莎才又重新開始寫作。

一九二八年阿嘉莎遠赴中東，造訪了烏爾的考古挖掘場，在這裡，她邂逅了考古學助理麥克斯‧馬龍(Max Mallowan)。兩人於一九三〇年在蘇格蘭結為連理。結婚的時候，阿嘉莎三十九歲，麥克斯二十六歲。他們的婚姻十分幸福，維持了四十六年，直到阿嘉莎過世為止。為了出書的緣故，她保留了阿嘉莎‧克莉絲蒂的名字。但是私下總是自稱馬龍太太，而她描寫考古挖掘場生活的非小說著作，《告訴我你怎麼過活的》，則是以阿嘉莎‧克莉絲蒂‧馬龍的名字發表的。

在幫助丈夫考古工作之餘，阿嘉莎仍能繼續她驚人的著作生涯。她大約每年寫一本書，第二次世界大戰期間尤其多產。在她的小說中，她創造出幾個讓人難忘的經典人物，其中最膾炙人口的角色就屬白羅探長和瑪波小姐了；一個是短小精幹，擅長利用灰色腦皮質細胞思考的警探，另一個則是上了年紀，把探案當做興趣的鄰家奶奶。在阿嘉莎眾多的作品中，《傷心的柏樹》（一九四〇）、《一，二，鎖好鞋釦》（一九四〇）、《豔陽下的謀殺案》（一九四一）、《Ｎ或Ｍ？》（一九四一）、《圖書館室的屍體》（一九四二）、《五隻小豬》（一九四三）、《拇指一豎》（一九四三）、《零時》（一九四四）、《死亡終局》（一九四五）、《死的懷念》（一九四五）、《睡死》，和《帷幕》，就是各以瑪波小姐和赫丘勒‧白羅為主角的長篇作品。

第二次世界大戰期間，阿嘉莎飽受個人悲劇及德軍空炸英倫之苦。她的女兒，羅莎琳‧克莉絲蒂，在戰初嫁給了休伯‧普理卡，但他在一九四四年戰死了。一九四三年九月二十一誕生的孫兒馬修‧布理查，在許多方面減輕了他父親的死亡帶來的傷痛。阿嘉莎愛孫心切，經常把預印的小說寄給在外求學的他，甚至還把《捕鼠器》的版權送給他當十歲生日禮物。

除了小說之外，阿嘉莎也寫劇本。她的第一齣舞台劇《黑咖啡》在一九三〇年搬上舞台，由名演員法藍西斯‧蘇利文主演，但是克莉絲蒂從沒看過，因為她那時人在美索不達米亞。直到改編《無人生還》為劇本（一九四〇）獲得成功之後，她才繼續從事劇本創作。接下來她將自己的小說改編成許多劇本，包括《死亡約會》（一九四五）、《尼羅河上的謀殺案》（一九四六）、《牧師家的謀殺案》（一九四九），和《空幻之屋》（一九五〇）；在很多方面看來，這些只不過是她寫出最成功的劇本《捕鼠器》（也是有史以來最成功上演最久的劇碼，連演五十四年之久）的暖身而已。一九四七年，英國女王伊莉莎白二世的祖母瑪麗皇后八十壽

慶，英國廣播公司想要貢獻一個無線廣播節目為壽禮，他們徵求了瑪麗皇后的意見，瑪麗皇后的答覆竟是要「一齣阿嘉莎·克莉絲蒂的舞台劇作」；於是，阿嘉莎隨即編寫了一本三十分鐘的廣播劇作為賀禮，定名為《三隻瞎眼老鼠》，而日後的《捕鼠器》一劇即是從《三隻瞎眼老鼠》擴大改編而成的。

一九五六年，阿嘉莎因其在文學及藝術方面的成就，受封為大英帝國高級騎士，一九七一年，英國女王伊莉莎白二世更封她為女爵。同一年，她受了腿傷，從此健康及作品數量一路走下坡。阿嘉莎女爵最後一次公開露面是在一九七四年電影《東方快車謀殺案》的首映典禮上，這場盛會是在倫敦的謝迪士貝里街的ABC 電影院舉行，伊莉莎白女王也親自蒞臨，並參加了隨後在克拉瑞吉飯店舉行的慶功宴。一九七六年一月十二日，阿嘉莎去世於家中，家人遵囑以私人儀式將她葬於伯克夏郡邱西的聖瑪利教堂墓地。她的墓碑上刻著兩行愛德蒙·史賓司的〈美麗的皇后〉中的詩句：

> 玩過後的沈睡，怒海後的港口，
> 戰後的安逸，活過後的死亡，
> 真討喜。

2.著作年表

阿嘉莎以八十五歲的高齡辭世，她流傳於世的作品非常之多；以下是經過筆者整理後的著作年表，分別以作品類型、筆名以及創作年代之順序條列：

偵探小說：以阿嘉莎·克莉絲蒂(Agatha Christie)之名發表

【史岱爾莊謀殺案】(The Mysterious Affair at Styles; 1920)

【隱身魔鬼】(The Secret Adversary; 1922)

【高爾夫球場命案】(The Murder on the Links; 1923)

【褐衣男子】(The Man in the Brown Suit; 1924)

【煙囪的秘密】(The Secret of Chimneys; 1925)

【羅傑艾克洛命案】(The Murder of Roger Ackroyd; 1926)

【四大天王】(The Big Four; 1927)

【藍色列車之謎】(The Mystery of the Blue Train; 1928)

【七鐘面】(The Seven Dials Mystery; 1929)

【牧師公館謀殺案】(The Murder at the Vicarage; 1930)

【西塔佛秘案】(The Sittaford Mystery; 1931)

【危機四伏】(Peril at End House; 1932)

【十三人的晚宴】(Lord Edgware Dies; 1933)

【東方快車謀殺案】(Murder on the Orient Express; 1934)

【為什麼不找伊文斯？】(Why Didn't They Ask Evans?; 1934)

【三幕悲劇】(Three Act Tragedy; 1935)

【謀殺在雲端】(Death in the Clouds; 1935)

【ABC 謀殺案】(The A.B.C. Murders; 1936)

【美索不達米亞驚魂】(Murder in Mesopotamia; 1936)

【底牌】(Cards on the Table; 1936)

【死無對證】(Dumb Witness; 1937)

【尼羅河謀殺案】(Death on the Nile; 1937)

【死亡約會】(Appointment with Death; 1938)

【白羅的聖誕假期】(Hercule Poirot's Christmas; 1938)

【殺人不難】(Murder Is Easy; 1939)

【一個都不留】(And Then There Were None; 1939)

【絲柏的哀歌】(Sad Cypress; 1940)

【一,二,縫好鞋釦】(One, Two, Buckle My Shoe; 1940)

【豔陽下的謀殺案】(Evil Under the Sun; 1941)

【密碼】(N or M?; 1941)

【藏書室的陌生人】(The Body in the Library; 1942)

【五隻小豬之歌】(Five Little Pigs; 1942)

【幕後黑手】(The Moving Finger; 1942)

【本末倒置】(Towards Zero; 1944)

【死亡終有時】(Death Comes as the End; 1944)

【魂縈舊恨】(Sparkling Cyanide; 1945)

【池邊的幻影】(The Hollow; 1946)

【順水推舟】(Taken at the Flood; 1948)

【畸屋】(Crooked House; 1949)

【謀殺啟事】(A Murder is Announced; 1950)

【巴格達風雲】(They Came to Baghdad; 1951)

【麥金堤太太之死】(Mrs McGinty's Dead; 1952)

【殺手魔術】(They Do It with Mirrors; 1952)

【葬禮變奏曲】(After the Funeral; 1953)

【黑麥滿口袋】(A Pocket Full of Rye; 1953)

【未知的旅途】(Destination Unknown; 1954)

【國際學舍謀殺案】(Hickory Dickory Dock; 1955)

【弄假成真】(Dead Man's Folly; 1956)

【殺人一瞬間】(4.50 from Paddington; 1957)

【無辜者的試煉】(Ordeal by Innocence; 1958)

【鴿群裏的貓】(Cat Among the Pigeons; 1959)

【白馬酒館】(The Pale Horse; 1961)

【破鏡謀殺案】(The Mirror Crack'd from Side to Side; 1962)

【怪鐘】(The Clocks; 1963)

【加勒比海疑雲】(A Caribbean Mystery; 1964)

【柏翠門旅館】(At Bertram's Hotel; 1965)

【第三個單身女郎】(Third Girl; 1966)

【無盡的夜】(Endless Night; 9167)

【諷刺的預兆】(By the Pricking of My Thumbs; 1968)

【萬聖節派對】(Hallowe'en Party; 1969)

【法蘭克福機場怪客】(Passenger to Frankfurt; 1970)

【復仇女神】(Nemesis; 1971)

【問大象去吧!】(Elephants Can Remember; 1972)

【死亡暗道】(Postern of Fate; 1973)

【謝幕】(Curtain: Hercule Poirot's Last Case; 1975)

【死亡不長眠】(Sleeping Murder; 1976)

浪漫愛情小說:以瑪麗‧維斯馬科特(Mary Westmacott)之名發表

【巨人的麵包】(Giant's Bread; 1930)

【未完成的畫像】(Unfinished Portrait; 1934)

【消失在春天】(Absent in the Spring; 1944)

【玫瑰與紫杉】(The Rose and the Yew Tree; 1948)

【女兒情深】(A Daughter's a Daughter; 1952)

【負擔】(The Burden; 1956)

短篇小說集:

【白羅出擊】(Poirot Investigates; 1924)

【鴛鴦神探】(Partners in Crime; 1929)

【謎樣的鬼豔先生】(The Mysterious Mr. Quin; 1930)

【13 個難題】(The Thirteen Problems; 1932)

【死亡之犬】(The Hound of Death; 1933)

【李斯特岱奇案】(The Listerdale Mystery; 1934)

【帕克潘調查簿】(Parker Pyne Investigates; 1934)

【巴石立花園街謀殺案】(Murder in the Mews; 1937)

【鑽石之謎】(The Regatta Mystery; 1939)

【赫丘勒的十二道任務】(The Labours of Hercules; 1947)

【控方證人】(The Witness for the Prosecution and Other Stories; 1948)

【三隻瞎眼老鼠】(Three Blind Mice and Other Stories; 1950)

【弱者】(The Under Dog and Other Stories; 1951)

【哪個聖誕布丁?】(The Adventure of the Christmas Pudding; 1960)

從《捕鼠器》看導演的創作歷程與劇場調度

【雙重罪惡及其他故事】(Double Sin and Other Stories; 1961)

【金色的機遇】(The Golden Ball and Other Stories; 1971)

【白羅的初期探案】(Poirot's Early Cases; 1974)

【瑪波小姐的完結篇】(Miss Marple's Final Cases and Two Other Stories; 1979)

【情牽波倫沙】(Problem at Pollensa Bay and Other Stories; 1991)

【丑彩茶具】(The Harlequin Tea Set; 1997)

【殘光夜影】(While the Light Lasts and Other Stories; 1997)

戲劇劇本：

【黑咖啡】(Black Coffee; 1930)

【一個都不留】(And Then There Were None; 1943)

【死神的約會】(Appointment with Death; 1945)

【尼羅河謀殺案】(Murder on the Nile/Hidden Horizon; 1946)

【空幻之屋】(The Hollow; 1951)

【捕鼠器】(The Mousetrap; 1952)

【控方證人】(Witness for the Prosecution; 1953)

【蜘蛛網】(Spider's Web; 1954)

【女兒情深】(A Daughter's a Daughter; 1956)

【本末倒置】(Towards Zero; 1956)

【判決】(Verdict; 1958)

【霧夜謀殺案】(The Unexpected Guest; 1958)

【啤酒謀殺案】(Go Back for Murder; 1960)

【三法則】(Rule of Three; 1962；包括：【午後在海濱】、【老鼠】、【病人】三聯劇)

【提琴三重奏】(Fiddlers Three; 1972)

【阿肯納頓】(Akhnaton; 1973)

【煙囪的秘密】(Chimneys; 2003；生前未出版)

廣播劇與電視劇：

【蜂窩謎案】(Wasp's Nest; 1937；電視劇)

【黃色鳶尾花】(The Yellow Iris; 1937；廣播劇)

【三隻瞎眼老鼠】(Three Blind Mice; 1947；廣播劇)

【珍盤中的奶油】(Butter In a Lordly Dish; 1948；廣播劇)

【私人電話】(Personal Call; 1954；廣播劇)

其他：

【夢之路】(The Road of Dreams; 1925；詩集)

【情牽敘利亞】(Come, Tell Me How You Live; 1946; 旅行文學)
【星光閃耀伯利恆】(Star Over Bethlehem and other stories; 1965; 詩與兒童故事)
【詩】(Poems; 1973; 詩集)
【克莉斯蒂自傳】(Agatha Christie: An Autobiography；1977)

（二）故事劇情

"這是一齣你可以帶任何人去看的戲，它並不真正嚇人，並不真正恐怖，也並不真正是一齣鬧劇(Farce)，而是所有這些因素它又都含有一些；也許這就可以滿足許多不同需要的人。"[4]

<div align="right">阿嘉莎·克莉絲蒂</div>

故事要從大約十年前說起。在倫敦附近有一對夫婦名叫柯里根，他們有三個孩子，凱塞琳、喬治和吉米。柯里根先生是個軍人，因工作需要被調至國外，常年不在家，甚至失去聯絡，而柯里根太太雖與孩子們生活在一起，但卻是個長期酗酒的酒鬼，三個孩子因此未受到家庭妥善的照顧，形同孤兒。在社會工作者的安排下，三個孩子被帶到法庭請求保護；法官根據社工所提出的資料，將孩子的監護權判給了經營長脊農場的史丹尼夫婦。法官認為，農場裡有的是新鮮的空氣、充足的陽光以及豐富的牛奶、食物，這對小孩們來說最好不過了，而且，這對夫婦在法庭上表現出極喜歡小孩的親切態度，於是，法官做了最終的判決。

然而，史丹尼夫婦在得到孩子們後，非但沒有給予孩子們應有的照料，反倒常常對他們拳打腳踢、惡言相向，讓他們過著挨餓受凍的日子；三個小孩的處境比以前更加悲慘。小男孩吉米因承受不了這樣的虐待，寫信向他學校的老師華玲求助；華玲老師看起來年輕又溫柔，而且很關心學校裡的學生，他以為她一定會幫他們想辦法的。但不巧地，信從未送到老師的手上。華玲老師因病請了一段時間的假，等到她回到學校發現那封信時，吉米卻等不及她的救援，已不幸死亡了；吉米當時只有十一歲。

悲劇發生之後，史丹尼夫婦因此下獄，喬治入伍服役當了軍人，而凱塞琳則被別人收養遠走外國，這樁案件就此暫告一個段落；直到現在。

史丹尼先生在服刑時病死獄中，史丹尼太太刑滿出獄，獨居在倫敦西二區的斑鳩街二十四號；她在前天晚上被謀殺身亡，死的時候她化名為摩琳·賴洪。在案發現場，警方找到一本記事簿，裡面寫著兩個地址，一個是"斑鳩街二十四號"，另一個則是"蒙克斯維爾莊園"，地址下寫著"三隻瞎眼老鼠"。除此之外，在屍體旁邊還留有一張兇手所寫的字條，上面寫著"這是第一個"，同時還有一段兒歌「三隻瞎眼老鼠」的歌譜。警察於是尋線展開偵辦。

[4] 引自《捕鼠器》代序，阿嘉莎·克莉絲蒂著，王錫茞譯，台灣商務印書館，2006年，p.5。

　　在記事本上的另一個地址蒙克斯維爾莊園，在最近剛剛裝修成為一個旅館。經營旅館的主人是一對二十多歲的年輕夫妻，賈爾斯‧羅斯頓和莫莉‧羅斯頓；他們結婚正好一年，這個莊園是莫莉的姨媽留給她的遺產。開幕當天傍晚，兩人一前一後從外面採買回來，剛好碰上大風雪，來幫忙打掃的巴樓太太又提早開溜，一切看上去都不怎麼理想，而且這天共有四個客人要來入住；這對年輕夫妻感到有些手忙腳亂、疲於應付。黃昏時分，客人們陸續到達。第一位是個名叫克里斯朵夫‧伍倫的年輕人，他帶著輕便的行李旅行，一進門就與莫莉建立了不錯的關係，而這叫賈爾斯有些吃味；他甚至懷疑克里斯朵夫是特地來此與莫莉相聚的。緊接著的是博約爾太太和麥提卡夫少校，他們二人在車站碰巧相遇，於是共乘一部計程車來到旅館。一進門，博約爾太太即對旅館表現出極端的不滿，並大肆地批評；賈爾斯與莫莉雖然對她沒有好感，但基於經營者應有的禮貌，二人還是隱忍了下來。另外一位麥提卡夫少校倒是讓人感到安心，他看起來似乎是一位正直又講禮節的軍人。最後一位客人是凱斯維爾小姐，她的神情與態度表現的很冷淡，給人一種有距離、很神秘的感覺。

　　凱斯維爾小姐帶來了一份晚報，報上大篇幅地報導了摩琳‧賴洪的謀殺案；在場的人針對這個案件稍稍討論了一番。正當大家都安頓好了，門鈴卻又響起，這次來的是一位臉上化了妝、說話曖昧、行動舉止怪異的中年男子帕拉維奇尼先生，他說他的車拋錨在風雪中，走了一段路才看到這座莊園旅館，於是便進來投宿。看著外面的大風雪，賈爾斯和莫莉雖然對這位不速之客感到有些不安，但總不能狠心地把他拒於門外。不久，暴風雪封住了所有的出路，這些人於焉被困在旅館裡，哪兒都去不了。

　　第二天中午過後，正當莫莉在打掃旅館，賈爾斯在門前鏟雪，而其他人各自以不同方式打發時間之際，電話鈴聲突然響起，這是從波克夏警察局打來的，在電話中，莫莉被告知將有一位警官要到旅館來，並請大家配合警官的調查行動。知道這個消息之後，在場所有人多多少少地表現出驚訝與慌張。過了一會兒，果然有一位名叫托拉特的警官滑著雪屐來到旅館，在收好雪屐後，他立刻表明他是被派來調查有關摩琳‧賴洪謀殺案的。

　　調查的過程中，柯里根家的悲劇重新被提起；托拉特警官表示，根據警方的猜測，兇手應該是當年柯里根家的大兒子喬治，他在慘案發生後入伍服役，不料幾年後精神失常，且逃離了軍隊。警方研判他是為了報仇而犯下這起謀殺案，而且根據喬治所留下的訊息，謀殺案將會再次發生，而且就會發生在蒙克斯維爾莊園旅館裡；這也是為什麼托拉特警官會被派來此地的原因。托拉特詢問了蒙克斯維爾莊園旅館裡的每一個人，想釐清他們是否曾與柯里根家有所關連；在場所有的人均予以否認。

　　隨著調查行動的繼續，莫莉和麥提卡夫少校認出原來博約爾太太就是當年把小孩們送到長脊農場，間接造成這起悲劇的那位法官。博約爾太太立刻為自己辯解，她聲稱當時她真的認為那是一個基於孩子們最大利益的判決；她問心無愧。

　　除了博約爾太太以外，其他人或多或少都呈現出某些令人懷疑的特點，但是

沒有人願意多說些什麼；托拉特警官見大家並無太大的配合意願，他警告大家要小心謹慎，因為他認為兇手也許已經在莊園旅館中了，甚至就是在場的某一個人。更令人擔心的是，旅館的電話線也被人故意地剪斷，整個莊園除了被大雪封住之外也完全無法與外界聯繫；於是，大家就在充滿疑慮與緊繃的氣氛中，期待暴風雪趕快停歇以便出外求援。

不久，第二樁謀殺案果然就在旅館中發生，這次的受害者正是法官博約爾太太。案發之後，所有人再次聚集在廳堂，托拉特警官仔細地詢問每個人在案發時的動向；他堅稱如果大家再不極力配合調查、再像之前一樣守口如瓶的話，第三件謀殺案一定會如同兇手所留下的"三隻瞎眼老鼠"的暗示，不可避免地發生。面對博約爾太太的謀殺案，每個人都提出了解釋做為案發時的不在場證明；然而，每個人也的的確確都有成為兇手的可能。最後，托拉特決定以模擬的方式重演博約爾太太的謀殺案，他想藉此證明在他們之中有人說謊，而說謊的人就是真正的兇手。

當大家按照安排離開廳堂到定位之後，托拉特警官叫出莫莉；看到托拉特臉上掛著微笑，莫莉原以為警官已經找出兇手，但突然之間，托拉特卻從口袋拿出一把手槍對著莫莉，並指控她就是當年那位沒有伸出援手的老師華玲。莫莉痛苦地表示，雖然一切都是不幸的巧合所造成的，但她多年來一直為著吉米的死感到自責與愧疚，她甚至改了名字，極力地想忘掉那段悲傷的往事。托拉特看著因恐懼而不斷哭泣的莫莉，他說出自己就是吉米的哥哥喬治，是他殺了前兩個受害者，他這麼做是為了替弟弟報仇，而且他現在也要殺了莫莉，因為她正是那第三隻老鼠。正當危急之際，凱斯維爾小姐和麥提卡夫少校從二樓衝下，凱斯維爾小姐嘗試制止顯然已經精神錯亂的喬治，並溫情地表明了自己就是他的姊姊凱塞琳，她遠從西班牙回英國就是要找回他，與他團聚。喬治在姊姊的勸說下停止動作，麥提卡夫少校拿走喬治手中的槍；一場危機就此化解，莫莉也因而得救，隨後，凱塞琳帶著喬治回房間暫時安頓。賈爾斯聽到聲響從大門外匆忙地跑進來，在弄清楚狀況後，他抱著莫莉給予安慰，而麥提卡夫少校也在此時表明自己的身份，原來他才是真正被派來調查命案的警官。此時，外面的風雪已稍有停歇，莊園旅館裡的人也在風暴過後，得以安心地等待外界的救援。

（三）解構與分析

"我只能說，作為克莉絲蒂的名篇，《捕鼠器》首先俱備了諸多與'阿婆'[5]這個品牌可以畫上等號的元素：封閉的空間(蒙克斯維爾莊園旅館，大雪封路，客人到齊以後就出不去)、開放的時間(血案的源起可以追溯到十多年前的一樁舊事，現實的人物是玩偶，一舉一動都要受往昔的操縱)、人物的真實身分曖昧複雜(誰都好像俱備殺人的條件，但誰都似乎同時具備揭穿罪犯的能力，兩兩之間都能互

[5] 中國克莉絲蒂迷對她的暱稱。

相牽制），而兇案在被破解的同時也越往縱深發展。整個過程實在像極了公司白領們愛玩的殺人遊戲。謊言、真話、欲蓋彌彰的眼神，看不見血腥，但聽得見心跳。"[6]

<div align="right">黃昱寧</div>

　　從故事的內容看來，《捕鼠器》描述的是由一樁家庭悲劇所引發的後續；這個不幸的事件在十多年後牽扯出兩樁謀殺案。向有「謀殺天后」之譽的阿嘉莎‧克莉絲蒂把一個深俱推理小說要件的故事，以劇本的形式來呈現；兩幕的戲劇中，在井然有序的事件安排下，一個個神秘不可測的人物接續出場，在作者刻意營造的緊張、懸疑的氣氛下，每個人物都有被殺害的可能，妙的是，這些人也都俱備了犯罪的可能。就在大家不斷猜測的當兒，謀殺果真如眾人的'期盼'發生了。之後，隨著尋找兇手的過程，每個人的犯罪動機與犯罪可能再次地被提出檢驗，而檢驗的結果仍然一樣模糊不可解。最後，在出乎眾人的意料外，一個'最不像'的兇手現身了；藉由他對整個謀殺案的'解說'，作者卻也交待了一個合乎邏輯又充滿驚奇的結局。

　　阿嘉莎的舞台劇本並不多，然而以《捕鼠器》為例，它卻是一個很成功的作品。自一九五四年開演至今，《捕鼠器》演出已超過兩萬場，觀眾也累積了千萬人次，它是有史以來連續上演最久的舞台劇；能擁有這樣傲人的紀錄，其來必有自。就讓我們來仔細地看看這個劇本吧。

　　先從佈局開始，逐一討論劇本中時空的設定、事件情節的鋪陳以及人物動機的塑造。

1.時空的設定

戲劇時間

　　一個謀殺案的產生必然有它發展的一段歷程，從謀殺意念的興起、行兇計劃的構思到行動的付諸執行；在《捕鼠器》裡，這段時間前後共花了十年。柯里根家的三個小孩在被收養後，飽受養父母史丹尼夫婦的虐待，其中最小的男孩吉米在求救無門的情況下，不幸死亡。當時也還只是個孩子的哥哥喬治，在眼見弟弟的悲慘遭遇而自己又無力阻止時，他發誓他長大後一定要把害他們的人都給殺了；當時吉米十一歲，喬治十三歲，從那時候起，喬治便開始構思他的謀殺行動。十年後，喬治長大成人了，他果真如他的誓言，首先殺掉了史丹尼太太，然後是法官，最後輪到吉米的老師；雖然最終他的報仇行動因姊姊凱塞琳的及時介入而未完成，但這段因仇恨而起的謀殺卻有著完整的歷程。

　　如果這是一部小說，它的篇幅大可以廣納這十年間的種種；但若以戲劇的形式來呈現時，在有限的演出時間中，要把故事內容以最精簡的方式來敘說，同時

[6]　引自《捕鼠器》譯後序，阿嘉莎‧克莉絲蒂著，黃昱寧譯，上海譯文出版社，2007 年，p.181。

又要兼顧所有推理小說中吸引人的要件,劇作家得有高人一等的寫作功力。

翻開劇本內容第一頁,上面寫著:

場景

第一幕　　第一場:蒙克斯維爾莊園的大廳堂。傍晚時分

　　　　　第二場:同前。第二天下午。

第二幕　　同前。十分鐘以後。

時間　　　現在。[7]

從場景指示中,我們很清楚地看到,這齣戲的戲劇時間是從第一天的傍晚到第二天的下午,可以說是在二十四個小時之內;而整個戲劇動作發生的地點就在蒙克斯維爾莊園的大廳堂。進一步說,故事中三椿相關連的謀殺案要接續在一天之中被付諸實行,而且在戲劇的表現上,它們是在同一個地方發生完成的(這正符合了三一的格律)。

然而,回到故事的內容來看,第一椿史丹尼太太的謀殺案並非發生在莊園之中,而是在她獨居的住處,並且它發生於其他兩椿謀殺案前一天的白天,如此說來,場景指示中所標示的時間與空間似乎無法容納整個故事的行動;因此,劇作家想必是使用了獨特的時空處理技巧。

來看看阿嘉莎是如何做到的。

幕未起前,劇場燈光漸暗至完全黑暗,同時響起〈三隻瞎眼老鼠〉的音樂聲。當幕起時,舞台一片黝黑。音樂聲消失,響起的是同一曲調〈三隻瞎眼老鼠〉的尖銳口哨聲。先聽到一女子的尖叫聲,再聽到男女混雜的說話聲:「天啊,怎麼回事?」「往那邊走了!」「哦,天啊!」然後警笛聲起,接著又是警笛聲,最後所有的聲音歸於寂靜。

收音機廣播聲:據倫敦警察廳報導,此一罪行發生在柏丁頓區,斑鳩街二十四號。(燈光亮起,照著蒙克斯維爾莊園的廳堂。傍晚時分,天色漸暗。後牆窗外大雪紛飛。壁爐已點燃。剛漆好的招牌立於左邊拱門的樓梯旁;招牌上寫著「蒙克斯維爾莊園」幾個大字。)

收音機廣播聲:被殺的女子名叫摩琳,賴洪。警方偵辦這起兇案,正積極約談附近一名男子。他身穿深色大衣,圍淺色圍巾,戴軟氈帽。

(莫莉‧羅斯頓從右後方拱門入場。她是位二十來歲,態度誠懇,身高體健的年輕女士。她把手提袋和手套擺在中央的靠背椅上,然後走到收音機前,在下面一段播音結束後關機,再把一小包東西放在桌櫥裡。)

收音機廣播聲:駕駛請注意結冰的道路。預料大雪還會繼續的下,全國到處會結冰,尤其是蘇格蘭北部海岬及東北岸。

莫　莉:(喊叫)巴樓太太!巴樓太太!(沒人答話,她走到中央的靠背椅,拿

[7] 阿嘉莎‧克莉絲蒂:《捕鼠器》;台灣商務印書館;2006年;p.8。

起她的手提袋及一隻手套，然後從右後方之拱門出去。她脫下她的大衣然後回來。）哦！真冷。（她走到右前方門邊，打開壁爐上的壁燈。移步窗前，試試暖器機，並且拉上窗簾，再走到沙發小桌，打開桌燈，她四處張望，看到側放在樓梯口的大招牌。她把它拿起，放在牆左的窗座上。她走回來，點點頭）看起來真還不錯——哦！（她注意到招牌上沒有「斯」這個字）賈爾斯真笨。（她看看錶，然後看鐘）啊！[8]

在這裡，作者使用了電影中聲音蒙太奇(montage)的技巧，先以聲音(人聲、對白、警笛)的表演在黑暗中呈現人群混亂的狀況，再藉由旁白(收音機廣播聲)敘述，表示發生了一樁謀殺案，同時說出案發的地點，然後再利用舞台燈光亮起，將畫面溶接(dissolve)到另一個空間；而這個空間就是劇情未來進行的所在蒙克斯維爾莊園。空間界定完成後，再一次以收音機廣播簡略地描述了受害者與行兇者的狀況，藉由此，第一樁謀殺案得以‘具體’地發生完成，同時也把這樁謀殺案與往後劇情的發展聯結起來。我們也可以稱這個轉場的方法為音橋(sound bridge)，即利用聲音做為畫面與畫面(段落)之間的橋樑，可以達到時空簡約的效果。

在這段開場中，我們不但看到阿嘉莎靈活、成熟的寫作技巧，同時也觀察到她細膩、縝密的思維。舉例來說，她以《三隻瞎眼老鼠》的曲調揭開序幕，並將其標示為劇中的一個主題(motif)；它所連結的意念是‘三個受害的小孩’(過去/因)與‘三樁謀殺案’(未來/果)(這個議題在後文會有仔細的討論)。其次，為了清楚界定場景(別忘了，故事中兇手在第一樁謀殺案現場留下的另一個地址就是蒙克斯維爾莊園)，作者利用一塊剛漆好的招牌來‘間接的’直接表明，當女主角莫莉拿起它時，清楚地說出這裡就是蒙克斯維爾莊園，而為了不讓這個安排過於明顯，她讓這個招牌寫漏了一個字，再藉著莫莉"賈爾斯真笨"的台詞，造成某種樂趣，化解了流於匠氣的尷尬。再者，莫莉回來以後，收音機廣播聲仍然持續著，因此作者必須交待「是誰把收音機打開的」，於是，她安排莫莉對著空間大喊"巴樓太太"以讓前面的調度動作合理化，但是，如果巴樓太太果真出現，那又會增加整齣戲的複雜度，何況這個人物與未來的劇情以及和其他人物間的關係沒有太多可以著墨的可能(如果有，就太過巧合，犯了推理劇最大的禁忌)，所以劇作家再利用莫莉關掉收音機的動作，以及後來莫莉與賈爾斯的對話"巴樓太太提早溜了，大概是怕天氣吧""這個女人最討厭，她把事情都推給妳了"[9]來解釋原來巴樓太太是莊園裡的幫傭，是她離開前忘了把收音機關掉；這樣的處理不但補足了可能因調度所產生的漏洞，也漂亮地完成了前面收音機的敘事功能。

再說一點，開場這一段短短的戲也提供了大部份劇本的特定情境(given circumstances)——「三隻瞎眼老鼠」的兒歌，一椿已發生的謀殺案，一個穿著大衣、圍著圍巾、戴著帽子的兇手，一座剛開始營運的莊園旅館，一場即將來臨的暴風雪；這些狀況在一開始是以一種模糊、概略的方式來描述，但卻造成某種程

8　阿嘉莎・克莉絲蒂：《捕鼠器》；台灣商務印書館；2006 年；p.4。
9　阿嘉莎・克莉絲蒂：《捕鼠器》；台灣商務印書館；2006 年；p.7。

度的懸疑感，在後來的劇情發展中，這些狀況逐漸明朗也都彼此相連；由此種種，阿嘉莎在佈局上思慮周全、極為細密的長才可見一斑。

戲劇空間

在空間的表現上，尤其獨特。《捕鼠器》劇中的'案發現場'，為了精簡的理由，只有單一的空間，即蒙克斯維爾莊園旅館的大廳堂；而這個現場被設定成一個'密室'。

戲一開始，由一宗已經發生的謀殺案揭開序幕，透過收音機廣播謀殺案內容的聲音，場景轉移到一個莊園旅館，而後所有接續的事件都在這唯一的場景中進行。劇中人物一個個地接續進場，包括了經營旅館的一對年輕夫妻，一個有點野性又過於神經質的青年，一個高大、威風、脾氣很壞的女子，一個風度、舉止都很軍事化的中年少校，一個聲音低沉、男性化的女子，一個臨時出現、黑黑的外地年長者[10]，以及最後聲稱因公務來到旅館的年輕警探。年輕警探進場後即宣佈發生在倫敦某處的謀殺案中有明顯的線索指向這個莊園旅館，並且明確地表示將有第二樁謀殺案即將發生。在警探四處探察的過程中，每一個劇中人都展現了部份的個人狀態，當觀眾對這些人物有了大概的了解後，第二樁謀殺案果然發生了。

在這個劇本中，劇作家構思了一個特殊的案發現場——由於天候不良、大雪紛飛，所有來到旅館的人都無法離開——某種角度來說，這算是一個'密室謀殺案'。在一般的密室謀殺案中，兇手在一個幾乎不可能犯案的地方做完案後離開，留下犯罪現場讓人來發現；而在《捕鼠器》裡，阿嘉莎更勝一籌地讓所有人處在一個密室之中，且事先明確地預告將有謀殺案要發生，然後兇手就在密室中'當著大家的面'完成了他的謀殺行動。

這樣的安排其實與本劇的題旨有著深刻的關連。多年之前，三個窮困的小孩被一個法官判給一對農場夫妻領養，原本以為三姊弟從此會過著幸福、快樂的日子，然而這卻是他們悲劇一生的開始。姊弟中最小的小男孩因為無法承受養父母的虐待，偷偷寫信給學校的老師希望她能救出自己及兄姊，不幸的是，老師因病未到校上課而錯過了那封信，等她發現時，小男孩已經死亡了。對這三個小孩來說，農場就是一個無法逃脫的密室，他們只能無助地在黑暗中面臨時時刻刻的恐懼。多年之後，其中倖存的哥哥找到機會開始進行他復仇的行動，他首先謀殺了當年虐待他們，甚至害死弟弟的養母，然後來到莊園旅館假扮警探，告知大家即將有謀殺案要發生，他的目的是為了伺機向當年與他們悲劇有關的人索命，其中包括了那個識人不清又不察真相的法官，以及那位袖手旁觀的年輕女教師。利用天候之便，他將所有人如同當年的小孩一樣地困在密室中，恐懼、無助，等待黑暗的降臨。

令人讚嘆的高度技巧。

[10] 這些描述分別出自劇本的場景指示中；在後文再有詳細的引註。

2.事件情節的鋪陳

事件編排

　　「事件」是一個劇本中最小的單位，經由彼此相關的事件的堆疊，形成小段落也就是「場景」；再由前後相接的場景，串起成為大的段落也就是「幕」；所有幕的整合就是情節。因此，要對一個劇本有通徹的了解，就得從事件分析開始著手，從中理出劇作家鋪陳劇情的路徑與脈絡，進而掌握其意欲表述的主題與精神。

　　《捕鼠器》共分二幕三場，也就是說，它被分為三個小段落，而由這三個小段落再組合成兩個大段落；以下先依劇作家場景指示中之界定，將事件按照幕、景次序條列出來，並詳述其功能，爾後再理出其幕、場之間區分的依據與構思。

幕次	事件	功能
第一幕 第一場	1.黑暗中一個女子的尖叫劃破寂靜，突然間人聲嘈雜；伴隨而來一陣警笛聲響，之後，再度歸於寂靜。	1. 藉由不同聲音的組合，呈現第一樁謀殺案。 2. 製造緊張氣氛，並引發懸疑感。
	2.蒙克斯維爾莊園裡的大廳堂，四下無人，櫃上的收音機開著；廣播聲中陳述了倫敦所發生的一起兇殺案。	1. 藉由燈光，連接場景的轉換。 2. 確立謀殺案的發生。
	3.莫莉進場，她把手提袋及手套放在椅子上，走到收音機前；此時廣播正在報告氣象。之後，她關掉收音機並把從外面帶回來的一包東西放進櫥櫃中。	1. 設定劇中暴風雨的天候狀況 2. 結束收音機的敘事動作。 3. 放東西的動作是為引發觀者的好奇，並埋下推理的線索。
	4.莫莉拿起手提袋及手套，不經意地掉了一隻手套在地上。她走進室內尋找幫傭巴樓太太，未果，再進場時她已脫掉大衣。	1. 手套在後來的劇情中是引發懷疑的線索。 2. 解釋收音機開著的理由。 3. 大衣引發聯想；符合兇手的裝扮。
	5.莫莉在廳堂中做些整理的動作，她對這裡的佈置顯得很滿意；不經意中，她看到賈爾斯寫錯了的旅館招牌。	設定劇情空間。
	6.莫莉看到時間已晚，匆匆下場。賈爾斯隨	1. 放東西的動機同事件

		後進場，他把帶回來的東西放進另一個櫃子，然後脫下大衣、圍巾和帽子。他在壁爐前取暖時，大聲喊著莫莉的名字。	3。 2. 他的裝扮動機同事件4。
		7.莫莉進場，二人甜蜜地打招呼，並相互詢問先前的動向。	與未來他們解釋不在場證明時，產生令人懷疑的矛盾。
		8.二人對第一次經營莊園旅館呈現出期待與擔心，也對即將來的客人做了一些討論。	1. 營造不安的氛圍，暗示未來將有的衝突。 2. 介紹其他人物。
		9.賈爾斯帶著寫錯的招牌下場，莫莉打開收音機，一邊聽著一邊整理賈爾斯放在椅子上的衣物。廣播聲中再次提及兇殺案和惡劣的天候狀況。	與事件2、6相呼應；埋藏觀眾對賈爾斯懷疑的依據。
		10.門鈴響起，莫莉下場開門。	小段落間的過渡場景。
		11.莫莉與克里斯朵夫進場，二人寒暄。克里斯朵夫在廳堂中隨意走動、欣賞，他表示對此地的滿意。隨後二人下場至餐廳參觀。	1. 建立二人之間友善的關係，鋪陳後來的劇情。 2. 二人下場以便讓賈爾斯做戲。
		12.賈爾斯上場，他注意到克里斯朵夫的行李箱，然後他再次下場。	建立賈爾斯與觀眾對克里斯朵夫懷疑的線索。
		13.莫莉與克里斯朵夫二人有說有笑地回來，在賈爾斯進場後，莫莉向克里斯朵夫介紹了自己的丈夫，賈爾斯對克里斯朵夫有些開玩笑的態度顯得不太喜歡。他把克里斯朵夫的行李送去房間。	呈現賈爾斯對克里斯朵夫的厭惡，埋藏未來賈爾斯認定克里斯朵夫是兇手的原因。
		14.克里斯朵夫向莫莉表示他認為賈爾斯不喜歡他；二人更深入地聊著天，賈爾斯進來後見狀露出不高興的態度；莫莉帶著克里斯朵夫去他的房間。	同上。
		15.門鈴響起，賈爾斯走下開門，隨後他帶著博約爾太太進場。博約爾太太抱怨著天氣的狀況，也對旅館的設施和服務提出批評。	1. 設定天候狀況。 2. 呈現博約爾太太的個性。
		16.在賈爾斯下場去帶領與博約爾太太一起來的麥提卡夫少校時，莫莉進場，博約爾再次對著莫莉表達不滿。	同上2。
		17.麥提卡夫少校進場後表示天氣的狀況越	1. 確定天候狀況。

	來越糟糕；莫莉告訴賈爾斯她重新安排了客人們的住房，賈爾斯帶著麥提卡夫少校去他的房間。	2. 莫莉換房間的動作讓賈爾斯更加懷疑她與克里斯朵夫之間的曖昧。 3. 呈現麥提卡夫少校的性格。
	18.博約爾太太仍然責備著旅館的狀況，她認為他們廣告不實。克里斯朵夫進場，他與博約爾打招呼，但她冷淡地回應了。博約爾繼續著她的抱怨，賈爾斯進場聽到後不客氣地表示博約爾太太可以趁著道路尚未封閉前趕緊離開，博約爾強硬地回答她將要留下來，並要莫莉帶她到房間去。	加強博約爾太太與他人的衝突，使她成為受害者的可能性增加。
	19.門鈴再次響起，賈爾斯帶著凱斯維爾小姐進場，她與克里斯朵夫簡單地寒喧，並將大衣脫下丟給賈爾斯。	1. 新人物進場，帶動新劇情。 2.大衣的作用同事件3。
	20.三人就著凱斯維爾小姐帶來的晚報上的消息，討論了謀殺案的狀況。	將第一樁謀殺案與在場的人連在一起，預示未來接續發生的可能。
	21.莫莉進場與凱斯維爾見面，隨後莫莉和賈爾斯領著她到房間。	1. 情節的繼續。 2. 三人離開以便讓克里斯朵夫做戲。
	22.克里斯朵夫一人在廳堂中四處走看，神情舉止顯得不太正常。	呈現克里斯朵夫的精神狀態，引發觀眾懷疑的聯想。
	23.莫莉再進來時，表示要開始準備晚餐，克里斯朵夫自告奮勇地跟去幫忙；賈爾斯在下樓時看到這個狀況，表情呈現不高興的樣子。	增加賈爾斯與克里斯朵夫之間的衝突。
	24.賈爾斯在廳堂中拿起晚報，專注地看著，在莫莉進來時，他從椅上跳了起來。	藉賈爾斯對案情報導的關心，引發觀眾的聯想。
	25.賈爾斯和莫莉針對已到達的客人談了一下彼此的感受，二人都感到有些沮喪。	對所有的房客做再一次的審視。
	26.門鈴響起，另一位不在預約名單中的客人帕拉維奇尼進場，他表示外面已因大風雪而斷了交通；賈爾斯和莫莉對這位不速之客以及他帶來的消息感到有些不	1.在謀殺案發生後，一個突如其來的陌生人，讓人與'兇手'有所聯想。

		安。	2.製造懸宕不安的氛圍。
第一幕 第二場		27.博約爾太太和麥提卡夫少校在廳堂中各 自打發時間，博約爾仍舊數落著旅館的 種種不是，少校在應答之間表示他對旅 館倒是感到滿意。	再次突顯博約爾太太爆 躁、驕傲、目中無人的 性格；為她的遇害做預 示。
		28.克里斯朵夫從樓上下來，他以玩笑的態 度消遣了博約爾太太，然後穿過廳堂到 書房。博約爾表示對他的不滿，認為克 里斯朵夫精神不正常。	1.同上。 2.製造克里斯朵夫成為 　兇手的疑點。
		29.莫莉進場要求賈爾斯把堆積的雪鏟除， 麥提卡夫自願提出幫忙。	將在場人物支開，以便 留出空間進行下面的劇 情。
		30.莫莉要上樓打掃時差點與下樓的凱斯維 爾小姐相撞，二人打過招呼後莫莉下場。	同上。
		31.博約爾太太和凱斯維爾小姐留在廳堂 中，博約爾再向凱斯維爾小姐抱怨；凱 斯維爾小姐不太搭理地應著，對話中博 約爾表示對現在時代環境的不滿，而凱 斯維爾小姐則說她住在國外，對這一切 不很清楚，她只是來處理一些私人的事 情。	1.提供人物的背景資訊。 2.製造博約爾與凱斯維 　爾之間的不合。
		32.凱斯維爾小姐故意把收音機聲音開得很 大，博約爾太太不高興地離開到書房去。	同上 2。
		34.克里斯朵夫從書房出來，他與凱斯維爾 小姐一起表達對博約爾太太的厭惡。二 人聊了一會兒，話題似乎不是很愉快； 凱斯維爾小姐突然間變得冷漠，克里斯 朵夫識趣地離開。	1. 呈現凱斯維爾小姐的 　性格。 2. 埋藏凱斯維爾令人懷 　疑的線索。
		35.電話響起，莫莉進場接聽，從對話中得 知是從警察局打來的。凱斯維爾小姐開 玩笑的表示他們是否做了違法的事。	新劇情的進行。
		36.賈爾斯進場，莫莉告訴他將有警察會 來；二人均想不到有任何理由會讓警察 在風雪中來到這裡。	營造賈爾斯與莫莉讓人 聯想的疑點。
		37.博約爾太太從書房走出抱怨裡面太冷， 賈爾斯立刻離開去添加柴火。	把賈爾斯支開，以便進 行下面博約爾與莫莉二 人的戲。
		38.博約爾向莫莉說了自己對克里斯朵夫的	1. 製造博約爾與莫莉間

	不滿，她認為他有問題；莫莉為他辯護。博約爾也對帕拉維奇尼提出意見；莫莉對她一直不斷指責別人的處世態度很不喜歡。隨後，莫莉指出博約爾應該曾是一位法庭上的法官。	的衝突。 2. 加入新線索並再次提高博約爾受害的可能。
	39.帕拉維奇尼不聲不響地進場，博約爾發現後找了個理由離開廳堂到起居室。	過渡場景；上一段的劇情完成，銜接下一場。
	40.帕拉維奇尼態度、舉止有些曖昧地向莫莉表示，他認為所有客人們可能都不是他們本來的樣子，他要莫莉小心一點。莫莉對他有些侵犯的動作與話語感到不自在；她盡力地迴避他的靠近。	呈現帕拉維奇尼的性格，營造他讓人懷疑的特點。
	41.博約爾太太又從起居室走進，麥提卡夫少校也進來表示後院的水管都結冰了。	1. 過渡場景。 2. 劇情發展至此，已對所有人的性格、背景做了概略性的介紹，同時也提供了他們各自啟人疑竇的線索。
	42.莫莉對這一切的不順利感到沮喪，她對警察即將要來也顯得憂心；在場所有人得知這個消息後，表現得很驚訝。	所有人對警察的防備心態，引發懸疑感。
	43.就在賈爾斯表示道路都已經被雪封住，沒有人可以到得了時，警官托拉特從後院進場；他表示他是滑雪屐來的。賈爾斯幫他到後院收放雪屐。	1. 新人物進場帶來新劇情的進行。 2. '滑雪屐'在後面會得到印證，它是托拉特經過精心謀劃後的行動之一。
	44.眾人對警察的到來都覺得好奇。麥提卡夫少校要打電話時，發現電話已不通了。	藉由打電話的動作進行劇情並提升危機感。
	45.托拉特警官與賈爾斯再進場後，托拉特要求所有在旅館裡的人都聚到廳堂中。他開始說明他來此的原因是為調查摩琳‧賴洪的謀殺案，在眾人面前，他把過去長脊農場與謀殺案的關係提出解釋，並表示謀殺案可能與在場的某人有關；所有人在聽取解釋時呈現出不同狀態的不安。	1. 情節的繼續。 2. 藉由人物的述說，把過去與現在連繫一起。
	46.莫莉表示時間已晚，她要進去準備晚	1. 莫莉的離場讓人有懷

		餐;在取得警官的同意後,莫莉離場。托拉特接著詢問在場的每個人一些資訊,所有人都表示與謀殺案無關。托拉特見大家不甚合作,要求賈爾斯帶他到旅館四處查看。	疑的聯想。 2. 藉著眾人的否認持續懸宕感。
		47.留在廳堂中的人對這個狀況表示莫名奇妙,博約爾太太尤其不悅;克里斯朵夫趁機與她開了一個玩笑。在博約爾太太極為憤怒時,麥提卡夫少校指出她就是與長脊案子有關的法官;法官立刻為自己過去的判決辯護。	1. 與事件 38 相呼應。 2. 製造克里斯朵夫與麥提卡夫的可疑。 3. 確立博約爾即將遇害的可能。
		48.在尷尬的情況下,所有人藉故離開;莫莉與凱斯維爾小姐二人模糊地談了些各自過去的往事。	1. 支開所有人以便進行下面的劇情。 2. 展露莫莉與凱斯維爾更多的背景資訊。
		49.托拉特與賈爾斯回到廳堂,凱斯維爾小姐也藉故離開。警官詢問賈爾斯和莫莉有關這群房客的狀況;在他們的討論下,每個人都顯得有令人懷疑的地方。托拉特確定兇手必定是旅館中的某一個人,他並且認為電話線就是被人故意剪斷的。	再次審視所有人的背景,提供犯罪動機的參考。
		50.莫莉進廚房繼續準備晚餐,賈爾斯發現莫莉手套中的車票;托拉特沿線檢查電話線的狀況。	與事件 4 相呼應,提升莫莉的嫌疑。
		51.博約爾太太從書房進場,她打開收音機並在壁爐邊取暖,突然間,她聽到開門聲與口哨聲,她看了一下後,放心地與發出聲音的人說話。	劇情繼續;逐漸邁向謀殺再度發生的高潮。
		52.房間裡伸出一隻手關掉電燈;在黑暗中傳出碰撞聲響。	藉由黑暗與聲響,營造緊張、恐怖與懸疑的氛圍。
		53.莫莉進場開了電燈,發現博約爾太太倒在地上已被勒死;她嚇得大聲尖叫。	謀殺案曝光;莊園中所有的人均成為嫌犯。
	第二幕	54.旅館裡所有的人聚集在大廳堂,托拉特警官訊問莫莉案發時的狀況;莫莉驚魂未定地表示她並未看到兇手。	眾人提供不在場證明;所有人的資訊仍無法判斷兇手是誰;延續懸疑的氣氛。

	55.托拉特警告在場所有人，因為大家的不配合，導致博約爾太太的死亡；他相信根據兇手所留下的線索，會再有另一次的命案發生，而且兇手就是這裡其中的某一人；他仔細地盤問每個人案發時的動向。	提出兩起謀殺案間的連繫關係，並製造第三起謀殺案的期待感。
	56.所有人把自己的行蹤交待清楚，但仍無法確認兇手是誰。賈爾斯激動地直指符合兇手條件的就是克里斯朵夫；克里斯朵夫認為這個指控是個迫害。其他人安撫著克里斯朵夫，托拉特解釋要有絕對的証據他才會逮捕人。	1.劇情繼續。 2.為衝突增溫。
	57.莫莉要求與托拉特單獨談話；其他人先行離開廳堂。	過渡場景。
	58.莫莉不認為克里斯朵夫是兇手，她提出其他人，包括麥提卡夫少校、帕拉維奇尼以及凱斯維爾小姐成為兇手的可能性；托拉特回應她任何人都有可能是兇手，這其中也包含了莫莉她自己和她的丈夫賈爾斯。	再次檢視所有人的犯罪可能，但仍無法得出答案；持續營造緊張與懸疑。
	59.托拉特離開廳堂，克里斯朵夫進場。他與莫莉深談了一會兒，二人對自己的過去有更多的揭露。	1. 情感場景。 2. 藉人物內心的表白，逐漸排除嫌疑人。
	60.賈爾斯進場，看到莫莉和克里斯朵夫兩人在談話，立刻表達不悅；克里斯朵夫離開。賈爾斯和莫莉在對談中有些衝突，並對對方昨天的動向有所懷疑。	1. 與事件 13 呼應。 2. 與事件 7 相呼應。
	61.帕拉維奇尼進場告知警官托拉特的雪屐不見了。	製造新事件，增加危機感。
	62.莫莉脫口而出，以為是克里斯朵夫逃走了；正當大家議論紛紛時，克里斯朵夫進場。托拉特要大家再集合到大廳堂。	先引發對克里斯朵夫嫌疑的確定，旋及又打破；加強戲劇張力。
	63.托拉特再次詢問大家的動向，以及是否有人搬動過雪屐；所有人均否認。托拉特對大家不合作的態度很惱火，他要大家離開廳堂。	過渡場景；讓衝突稍有停歇，以減少持續緊張的疲憊感。
	64.帕拉維奇尼在離開前對著莫莉說些不正經的話，並把兇手所哼的「三隻瞎眼老	1. 藉著帕拉維奇尼的態度，顯現他的性格。

		鼠」的歌拿來開玩笑；莫莉心慌意亂地在賈爾斯陪同下到廚房做晚餐。	2. 再次以「三隻瞎眼老鼠」的曲調，暗示三椿謀殺案的關連。
		65.托拉特詢問帕拉維奇尼的背景，帕拉維奇尼依然以半真半假的曖昧態度來回答。	製造帕拉維奇尼的嫌疑，檢驗他成為兇手的可能。
		66.帕拉維奇尼離開後，托拉特轉而訊問凱斯維爾小姐；在過程中，凱斯維爾小姐似乎發現了什麼，並且在托拉特的逼問下，她失去控制，情緒激動。隨著她態度的變化，托拉特也似乎發現了什麼，在要進一步追問時，克里斯朵夫進場。看到哭泣的凱斯維爾小姐，克里斯朵夫責備警官不該給人這麼大的壓力；凱斯維爾小姐隨即上樓到房間。	藉著二人的談話，呈現與過去更多相關的訊息，並為結局做合理的鋪陳。
		67.托拉特神情興奮地要克里斯朵夫把大家再叫過來，他已經有破案的線索了。	過渡場景，準備進入尾聲。
		68.大家到場後，托拉特要求所有人互換身份，重演一次博約爾太太遇害時的動向，以證明誰是說謊的兇手；起初大家不願意，在托拉特的堅持下，所有人勉強配合。	1. 藉著托拉特的安排，營造緊張與令人期待的氛圍。 2. 將所有人支開，以便進行下面的劇情。
		69.大家到各自的定位後，廳堂中只剩下托拉特警官。他叫出莫莉，莫莉進來後以為事情解決了，突然間托拉特拿出一把手槍對著莫莉，並向她說出他就是兇手，以及他們與過去長脊事件間的種種關係。	真相的解說。
		70.莫莉嘗試為自己辯白，但托拉特已失去理智；為了怕手槍發出巨大聲響，托拉特想徒手像勒死博約爾太太一樣地處理莫莉。	為整個戲劇行動做收尾的安排，並引發結局前的高潮。
		71.危急之際，麥提卡夫少校和凱斯維爾小姐進場阻止托拉特；凱斯維爾小姐說出自己就是托拉特的姊姊凱塞琳。在一陣安撫下，凱塞琳將他帶回房間。	1. 危機的解除。 2. 為先前引發的疑點做說明。
		72.麥提卡夫少校叫回賈爾斯，賈爾斯安慰著莫莉；麥提卡夫少校說出他才是真的	同上2。

	被派來辦案的警官。隨後，他下場去拿被他藏起的雪屐。	
	73.莫莉與賈爾斯二人說出彼此去倫敦的理由。	同上。
	74.麥提卡夫少校進場告知廚房傳出了派燒焦的味道。	藉輕鬆溫馨的小話題，裝飾劇終的場景，以解除緊繃感。

劇情結構

　　藉著上面，我們理出劇中所有事件鋪陳的順序與邏輯，並從中分析出每一事件的功能與動機；緊接著，在進入更仔細的結構分析前，先再做一個劇情的摘要整理：
段落一
第一幕第一景 (1)第一起謀殺案發生。
　　　　　　 (2)蒙克斯維爾莊園旅館裡；主人莫莉和賈爾斯準備營業。
　　　　　　 (3)所有預約的客人，包括克里斯朵夫、博約爾太太、麥提卡夫少校，以及凱斯維爾小姐陸續到達。
　　　　　　 (4)突如其來的帕拉維奇尼到達。

段落二
第一幕第二景 (5)隔天下午，客人們被雪困在旅館中。
　　　　　　 (6)警官托拉特到達，告知有謀殺案已發生，並將再度發生。
　　　　　　 (7)托拉特展開調查行動。
　　　　　　 (8)第二起謀殺案發生；博約爾太太死亡。

段落三
第二幕　　　 (9)托拉特偵辦博約爾太太的謀殺案。
　　　　　　 (10)每個人對自己在博約爾太太謀殺案發生時動向的說明。
　　　　　　 (11)托拉特自承是兇手；第三起謀殺案發生(未完成)。
　　　　　　 (12)真相大白。

　　從上面的摘要中可以看出，三起謀殺案分別放在三個段落中——第一樁謀殺案開起第一個段落，第二樁謀殺案結束第二個段落，而第三個段落則在鋪陳第三樁謀殺案。也就是說，第一幕以謀殺案做為開始，然後，以兩景的篇幅描述兩樁謀殺案之間的關係，並呈現劇中所有人的狀態，在線索仍不明朗時，以第二個謀殺案做為第一幕的結束。其後，第二幕一開始就預告了第三樁謀殺案即將發生，在眾人都顯露出成為兇手的可能性及犯罪動機時，那個主導辦案、從未被檢視的警官卻出人意表地要犯下第三樁謀殺案。然後，隨著兇手行動的被制止，其他人的嫌疑也因而解除，真相在經過解釋後得已大白。

　　從上，我們理解到，阿嘉莎先以三個謀殺案做為景次畫分的依據，再利用各個事件串起這些謀殺案間的關係，並在事件堆疊的過程中，描述過去與現在發生

的故事，也同時展現劇中人的特性及其可能的犯罪動機。

如果從一般編劇的方法來看上面事件、劇情段落與時間分配的結構方式，也許可以有另一種較常見的處理樣式，即：

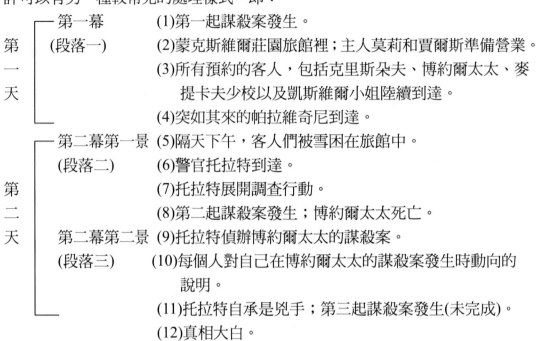

	第一幕	(1)第一起謀殺案發生。
第一天	（段落一）	(2)蒙克斯維爾莊園旅館裡；主人莫莉和賈爾斯準備營業。
		(3)所有預約的客人，包括克里斯朵夫、博約爾太太、麥提卡夫少校以及凱斯維爾小姐陸續到達。
		(4)突如其來的帕拉維奇尼到達。
第二天	第二幕第一景	(5)隔天下午，客人們被雪困在旅館中。
	（段落二）	(6)警官托拉特到達。
		(7)托拉特展開調查行動。
		(8)第二起謀殺案發生；博約爾太太死亡。
	第二幕第二景	(9)托拉特偵辦博約爾太太的謀殺案。
	（段落三）	(10)每個人對自己在博約爾太太的謀殺案發生時動向的說明。
		(11)托拉特自承是兇手；第三起謀殺案發生(未完成)。
		(12)真相大白。

兩者不同的地方在於後者以'時間'來畫分劇情的段落。一般說來，若一個劇本裡劇情發生的地點在一個以上，順理成章地，只要場景轉換，景次就會更動；在《捕鼠器》中劇情地點只有一個，所以按道理來說，就會以時間的更動來轉換景次。在這樣的推論下，如上表，第一幕是第一天，自成一個大段落，這個段落提供了劇本基本情境的介紹，包括第一椿謀殺案、劇中所有可能成為下一個受害者或兇手的人物、這些人物簡單的背景，以及劇中的天候狀況；在所有基本條件設定之後，這一個大段落也就完成。第二幕是第二天，則由兩個小段落(景)組合而成；第一景中，一方面繼續著對劇中人物更深入的刻劃，另一方面加進新人物的登場，而這個新人物不僅帶來更多劇情的發展，也將第一椿謀殺案與莊園和莊園中的人串連起來，而在這個串連關係建立後，第二椿謀殺案隨著劇情發展的必然脈絡，理所當然地發生了。第二景，前半在呈現與檢驗每個莊園中的人各自的犯罪動機，後半則讓兇手現身，並著手進行第三起謀殺案，最後，所有前面作者所埋藏的伏筆、安排的線索，以及似是而非的暗示，都在真相曝光中得到解釋與印證。

從筆者上述的解釋，乍看之下，似乎《捕鼠器》的景次結構並不十分理想；然而，經過仔細的思考後，我們可以從劇名領會出箇中道理。

十多年前，史丹尼夫婦製造了一個吸引人的美麗陷阱——充足的陽光、豐富的食物、營養的牛奶，以及慈愛的養父母——就像捕鼠器上放滿了香濃、美味的乳酪和肉塊；這個陷阱讓柯里根家的三個小孩走進去後，被緊緊地夾住再也脫不了身；三個小孩成了三隻小老鼠。十多年後，喬治先是殺掉史丹尼太太，然後精心地把另外兩個關係人湊在一起，他假扮成探案的警官，在一陣玩弄後，像一隻

貓似的抓捕那逃不掉的獵物；三個仇人成了三隻瞎眼老鼠。

　　劇作家利用謀殺案帶出一個家庭悲劇的復仇記；在這樣的理解下，第一幕寫的是'前因'，第二幕則呈現'後果'。合理的配置。

3.人物動機的塑造

　　在一齣戲裡，戲劇的動作是藉由人物來具現的，因此劇中的每個人物必須俱備其各自特殊的性格、行為與思想；帶著這些，人物才能在故事中因互動產生衝突；劇作家所要闡述的主題就包藏於衝突之中。

　　要了解劇中人物的性格，通常可以從角色的對話與行動中拼湊出來；《捕鼠器》做為一齣推理劇，為了維持其神秘、緊張、懸疑的戲劇目的，劇作家並未提供深入的人物刻劃，觀者無法在看戲的過程中清楚地掌握這些人行為背後的動機，只能將在對話與行動中所得到的印象，暫時儲存於腦中，而在未來劇情行進間有了更多的線索時，再拿出來核對，從中找到理解人物的脈絡。

　　誠如上述，我們可以說，這齣戲並不側重細膩的人物性格刻劃；他們是劇作家用來做為故事佈局的工具。然而，即便如此，這齣戲裡的人物依然在劇作家極其縝密的羅織下，呈現出合理、有邏輯的行動，也因為劇作家刻意地隱藏某些人物的背景與細節，成功地營造出讓人從頭到尾無法一眼識破真相的驚奇；在戲劇終了觀眾回頭思索箇中道理時，才發現劇作家早已在劇情行進間有意無意地告訴你了。

　　來看看阿嘉莎是如何構思的；在劇本的舞台指示裡，她對每個人物初登場時都做了些概括性的介紹：

莫莉·羅斯頓	她是位二十來歲、態度誠懇、身高體健的年輕女士。[11]
賈爾斯·羅斯頓	他是位二十來歲青年，有些傲慢，卻也引人注目。[12]
克里斯朵夫·伍倫	一個有點野性，又過於神經質的青年，他的頭髮又長又亂。他打了一條很漂亮的領帶，有一種很容易相信人，幾乎如孩子般的樣子。[13]
博約爾太太	一個高大、威風、脾氣很壞的女子。[14]
麥提卡夫少校	一個方肩的中年人，風度、舉止都很軍事化的少校。[15]
凱絲維爾小姐	一個聲音低沉如男人，動作很男性化的女子。[16]
帕拉維奇尼先生	他是從外地來、黑黑的年長者，留有波狀的髭。他是比探長白羅身高較高一點的翻版，這會給觀眾一種錯誤的印象。[17]

[11] 阿嘉莎·克莉絲蒂：《捕鼠器》；台灣商務印書館；2006 年；p.5。

[12] 同上，p.6。

[13] 同上，p.12。

[14] 同上，p.18。

[15] 同上，p.22。

[16] 同上，p.28。

[17] 同上，p.35。

托拉特警官　　　　　　他是位快樂的、普通的年輕人，說話有點倫敦腔。[18]

　　在這些簡單、重點式的介紹中，其實已植入一些值得臆測的線索；劇作家在戲開始前，就先設定出'符合需求'的人物，讓這些'訂做'的角色帶著他們背後的行為目的，一步步引領劇情向前走；後來我們會發現，這些人物的界定都是為了模糊焦點、製造懸疑，使得觀眾(讀者)遲遲無法確定他們所猜測的答案是否正確，因為每個角色都有部份符合兇手的描述，但也有部份讓人無法肯定的疑惑。

　　讓我們稍微回憶一下劇本故事中，與謀殺案以及犯案兇手有關的重點；從中，把人物的敘述與劇情的安排做搭配性的思考。

　　一個名叫摩琳‧賴洪的女人在倫敦住處被謀殺，兇手身穿深色大衣，圍淺色圍巾，頭戴軟氈帽。在屍體的旁邊留有'蒙克斯維爾莊園旅館'的地址，和一段兒歌「三隻瞎眼老鼠」的歌譜。'蒙克斯維爾莊園旅館'是一座剛剛營運的旅館，開幕當天(謀殺案的隔天)，除了主人賈爾斯和莫莉兩夫婦外，還有克里斯朵夫‧伍倫、博約爾太太、麥提卡夫少校、凱絲維爾小姐、帕拉維奇尼先生等五個房客住了進來，加上後來聲稱是來辦案的警探托拉特；他們一群人被大風雪困在旅館中，與外界斷了聯繫。據警探托拉特表示，在旅館的人當中，有兩個是要被謀殺的對象，他們與摩琳‧賴洪三人加在一起，成為'三隻瞎眼老鼠'；他還透露兇手是之前被摩琳‧賴洪夫婦領養的孩子中的大男孩，他因為弟弟的死亡而要向三個相關人報仇，此外，這個兇手被研判精神狀態不是很正常，今年二十二歲，從軍隊裡逃離出來，他還有一個大他一歲的姊姊，已失散多年。

　　在看一齣推理劇時，通常觀眾會問到幾個重要的問題：一、被殺的人是誰？二、他為什麼被殺(兇手行兇的動機)？三、兇手是誰？四、兇手是如何計劃與執行的？五、警察要怎樣破案？同樣的，劇作家在構思情節時，必然把上面的問題做為佈局的基礎；這些都是推理劇必備的要素。以下就讓我們按著順序，藉著劇本中的描述，來找到問題的答案，並嘗試還原阿嘉莎如何藉著人物來進行情節的安排與設想。

一、被殺的人是誰？

　　戲一開始，摩琳‧賴洪成為第一位受害者；劇作家透過收音機的廣播，告知觀眾這是一個已發生的事實，但對這件謀殺案進一步的訊息，則隨著場景的轉換暫時停歇，留下觀眾很大的想像空間。

收音機廣播聲：被殺的女子名叫摩琳，賴洪。警方偵辦這起兇案，正積極約談附

[18] 阿嘉莎‧克莉絲蒂：《捕鼠器》；台灣商務印書館；2006年；p.63。

　　　　　　近一名男子。他身穿深色大衣，圍淺色圍巾，戴軟氈帽。[19]

　　場景轉到蒙克斯維爾莊園旅館後，劇中的人物，包括克里斯朵夫·伍倫、博約爾太太、麥提卡夫少校、凱絲維爾小姐、帕拉維奇尼先生，一個一個登場，劇作家對這些角色做了一些基本的描繪(如上之人物敘述)，但對於他們為何大老遠地在風雪天來此投宿則並未著墨。正當觀眾心想這些人與摩琳·賴洪的謀殺案有何關聯時，劇作家再藉著凱斯維爾小姐帶來的晚報重提了這樁案件：

克里斯朵夫：（起身移向火邊）報上有什麼新聞嗎——除了氣象之外？
凱絲維爾小姐：一般政治危機，哦，有的，還有一件很有趣的謀殺案！
克里斯朵夫：謀殺案？（轉向凱絲維爾小姐）哦，我喜歡謀殺案！
凱絲維爾小姐：（遞給他報紙）他們好像認為是殺人狂事件。在柏丁頓附近勒死
　　　　　　了一個女人。我猜是個色狼。（她注視賈爾斯）
（賈爾斯走過沙發桌的左邊。）
克里斯朵夫：沒有說多少，是嗎？（他坐在右方的小靠背椅上讀著）「警察急於
　　　　　　召見此事發生時，在斑鳩街附近出現的男人，中等身材，穿著深色
　　　　　　大衣，圍著淺色圍巾，又戴著一頂軟氈帽。此案的警察報告整天都
　　　　　　在廣播。」
凱絲維爾小姐：描述的好，適用於每一個人，不是嗎？
克里斯朵夫：如果說警察急於召見某人，其意是否很委婉的暗指此人即兇手呢？
凱絲維爾小姐：可能。
賈爾斯：那個被謀殺的女人是誰？
克里斯朵夫：摩琳·賴洪太太。
賈爾斯：年輕還是年老？
克里斯朵夫：報上沒說，也不像是搶劫⋯⋯
凱絲維爾小姐：（對賈爾斯）我告訴你了——色狼。[20]

　　於是，觀眾繼續帶著想像，並就著先前對所有角色的模糊概念，配合著新得到的線索，開始猜測了起來。
　　那麼，摩琳·賴洪到底是誰呢？

二、她為什麼會被殺(兇手行兇的動機)？

　　劇本的第一幕第一場，主要在藉由一場已發生的謀殺案開啟劇情，並預示未來的發展與這樁謀殺案有連帶的關係；其次，所有劇中的人物在這一場中陸續出場，觀眾也在劇情行進間，對這些人有了一點概念，但只限於基本的外貌特徵、

[19] 同上；pp.4-5。
[20] 阿嘉莎·克莉絲蒂：《捕鼠器》；台灣商務印書館；2006年；pp.29-31。

年齡、以及性格的型態。當然,這些人物在劇作家的安排下,已因性格的因素,在相處與互動上,產生了一些小磨擦;這部份的描述是為了更清楚地呈現某幾個角色的性格特色,以便在未來合理劇情的安排。其中與人最有衝突是的角色是伯約爾太太:

博約爾太太:車停在大門前,我們在火車站只得兩人共坐一輛計程車——在那兒很難叫到車。(非難地)好像沒有安排接我們。

賈爾斯:我很抱歉,我們不知道你們坐什麼時間的火車,否則的話,我們會叫人去接的。

博約爾太太:所有車次的火車都應該接。

賈爾斯:讓我來拿妳的大衣。

(博約爾太太把她的手套及雜誌遞給賈爾斯,她站在火邊暖手。)

賈爾斯:我的太太馬上就來。我過去幫麥提卡夫少校拿行李。

(賈爾斯自右後方退至前門。)

博約爾太太:(當賈爾斯走時,移向拱門)至少應該把院內車道的雪清除。(在他走後)沒有準備,又隨隨便便的。(她移向火爐,非難地四周望望)

(莫莉從左方樓梯匆匆而下,有點兒喘不過氣。)

莫莉:對不起,我……

博約爾太太:羅斯頓太太嗎?

莫莉:是的。我……

(她走向博約爾太太,手伸出一半,然後又縮回,不知道旅館女主人應該怎麼做。)

(博約爾太太不悅地觀察莫莉。)

博約爾太太:妳很年輕。

莫莉:年輕?

博約爾太太:經營這種旅館,妳應該不會有很多經驗吧?

莫莉:(向後退)一切事情都有個開始,不是嗎?

博約爾太太:我知道。太沒經驗了。(她四處望望)老房子。我希望這房子還沒有乾枯腐爛。(她懷疑地以鼻子吸氣)

莫莉:(氣憤地)當然沒有啦!

博約爾太太:許多人不知道他們的房子已經乾枯腐敗了,等到知道的時候已經太遲,毫無辦法補救了。

莫莉:這幢房子情況完全良好

博約爾太太:哼——有粉刷的外衣當然好。妳知道,這橡木裡有蟲。[21]

　　　……

博約爾太太:假如我不相信這是一間經營完善的旅館,我絕不會來的。我原認為這裡是設備齊全、服務周到的。

[21] 阿嘉莎‧克莉絲蒂:《捕鼠器》;台灣商務印書館;2006 年;pp.19-22。

賈爾斯：假如妳不滿意，妳沒有義務留在這兒，博約爾太太。

博約爾太太：（橫過沙發的右邊）不，說實在的，我才不這樣想呢。

賈爾斯：假如有任何誤會的話，最好妳還是到別的地方去，我可以打電話叫計
　　　　程車來，現在道路還沒有封閉。

（克里斯朵夫向前移，坐在中央靠背椅上。）

賈爾斯：我們接到許多房間的預定申請，所以很容易補上妳的位置，無論如何，
　　　　下個月我們要加房租。

博約爾太太：我才不搬呢，我要看清楚地方再說，你別認為現在就可以把我趕
　　　　走。[22]……

博約爾太太：我認為太不誠實了，不先告訴我們一聲，他們是剛開始經營這地方。

麥提卡夫少校：是呀，可是每件事都有個開頭。今天早上的早餐好極了，美味的
　　　　　　　咖啡、炒蛋、自製果醬，而且一切的服務也美好。這可都是小婦
　　　　　　　人獨自做的。

博約爾太太：業餘者——應該有稱職的職員。

麥提卡夫少校：中餐也不錯。

博約爾太太：醃牛肉。

麥提卡夫少校：那可是一道沒有腥味的醃牛肉，裡面加了紅酒。羅斯頓太太答應
　　　　　　　今天晚上為我們做一個派。

博約爾太太：（起身走到暖氣機處）這些暖氣機一點也不熱。這事我可要說一說。

麥提卡夫少校：床也很舒服。至少我的床是如此。我希望妳的也是。

博約爾太太：床是蠻好的。（她回到右邊的大靠背椅坐下）我不懂為什麼將最好
　　　　　　的臥室分配給那個非常怪的年輕人。

麥提卡夫少校：比我們先到，先來先住。

博約爾太太：從廣告上看，我對此地的印象完全不一樣，一間舒適的寫字間，而
　　　　　　且整個地方很大——有橋牌以及其他的樂事。

麥提卡夫少校：一般老處女的樂事。

博約爾太太：你說什麼？

麥提卡夫少校：哦——我的意思是，對，我看出妳的意思了。[23]
　　　　……

博約爾太太：（被騷擾，當她正在寫信時）請妳不要開的那麼大聲！我常發現在
　　　　　　寫信的時候，收音機真擾人。

凱絲維爾小姐：妳會嗎？

博約爾太太：如果此刻妳不特別想聽……

凱絲維爾小姐：這是我最喜歡的音樂。那裡有一張寫字桌。（她向左後方的書房
　　　　　　　點頭示意）

[22] 阿嘉莎・克莉絲蒂：《捕鼠器》；台灣商務印書館；2006 年；pp.25-26。
[23] 同上；pp.43-44。

博約爾太太：我知道。但是這裡暖和的多。

凱絲維爾小姐：是暖和的多，這點我同意。（她對著音樂跳舞）

（博約爾太太瞪視了一會，站起退至左後方之書房，凱絲維爾小姐咧口笑，移向沙發桌，丟了香煙，她移向後舞台，在餐桌上拿起一本雜誌。）

凱絲維爾小姐：殘忍的老母狗。（她走向大靠背椅坐下）

（克里斯朵夫自左後方進，又移向左前方。）

克里斯朵夫：哦！

凱絲維爾小姐：喂。

克里斯朵夫：（作手勢指後面的書房）無論我到哪裡，那個女人好像總是在跟蹤我——之後又怒目而視——的確是怒目而視。

凱絲維爾小姐：（指著收音機）聲音轉小聲一點。

（克里斯朵夫轉動收音機，一直到聲音非常的柔和。）

克里斯朵夫：這樣好嗎？

凱絲維爾小姐：哦，好了，它達到了它的目的。

克里斯朵夫：什麼目的？

凱絲維爾小姐：戰術呀，大孩子。

（克里斯朵夫狀似迷惑，凱絲維爾小姐示意指著書房。）

克里斯朵夫：哦，妳說的是她。

凱絲維爾小姐：她總是佔著最好的椅子，現在我得到了。

克里斯朵夫：妳把她趕走了，我好高興。我真的好高興。我一點兒也不喜歡她（很快地走到凱絲維爾小姐身旁）我們想法子來對付她，好嗎？我但願她離開。）[24]

伯約爾太太與劇中其他人似乎都處不好，她對每個人、每件事都有怨言；但她與謀殺案有什麼關係呢？此時觀眾心中又多了另一個疑點。

第二幕第二場，隨著新人物的進場，劇作家終於開始解釋摩琳·賴洪到底是誰，同時也透露出她為何被殺，還有她的謀殺案與蒙克斯維爾莊園旅館之間有何關連。帶來這些訊息的是警官托拉特；劇作家安排他排除萬難，以滑雪的方式來到這個已經被雪封閉、斷了交通的旅館；這樣的出場不免也讓人感到好奇。他一到達便要求所有人聚在一起，並向他們說出摩琳·賴洪謀殺案的來龍去脈。

托拉特：有關賴洪太太死亡的事——住在倫敦，西二區，斑鳩街二十四號的摩琳·賴洪太太。她昨天被謀殺，第十五個緊急事件。你們也許從廣播或報紙，知道這個案子了吧？

莫　莉：是的。我在無線電裡聽到。那個女人是被勒死的吧？

托拉特：對的，太太。（對賈爾斯）首先我要知道你們是否跟賴洪太太熟識。

[24] 阿嘉莎·克莉絲蒂：《捕鼠器》；台灣商務印書館；2006 年；pp.49-50。

賈爾斯：從來沒有聽說過她。

（莫莉搖搖頭。）

托拉特：你們也許因為賴洪這個名字而不認識她。賴洪不是她的真姓名，她有前科而且我們有她的指紋檔案，所以很容易地認出她來。她的真姓名是摩琳・史丹尼。她的丈夫以前是個農夫，約翰・史丹尼，他住在離此地不遠的長脊農場。

賈爾斯：長脊農場！不是那個有三個孩子……？

托拉特：是的，長脊農場案子。

（凱絲維爾小姐從左邊樓梯進。）

凱絲維爾小姐：三個孩子……（她踱到右前方的靠背椅坐下）

（每個人都看著她。）

托拉特：不錯，小姐，柯里根這家人。有兩個男孩跟一個女孩。為了需要照顧與保護被帶到法庭上，給他們找到了一個家，就是在長脊農場的史丹尼夫婦的家庭。孩子中有一個後來死了，死於照料疏忽以及長久的虐待。當時這件案子造成一時轟動。

莫　莉：（非常震驚）好可怕。

托拉特：史丹尼夫婦被判下獄。史丹尼死在獄中，史丹尼太太服滿刑期而獲釋放。昨天，我說過，她在班鳩街二十四號被人勒死。

莫　莉：誰做的事？

托拉特：我就要說到了，太太。在犯罪現場附近找到一本記事簿。記事簿上寫著兩個地址。一個是班鳩街二十四號，另一個（他停頓一下）就是蒙克斯維爾莊園。

賈爾斯：什麼？

托拉特：不會錯的，先生。

（在下面一段對話時，帕拉維奇尼慢慢移向樓梯左方，依靠在拱門旁邊。）

托拉特：那就是為什麼何本督察，在得到倫敦警察廳的報告後，認為急需我到這裡來一趟，以便查出你們是否知道，這一家子，或者這房子裡的任何一人與長脊農場案子有關連。

賈爾斯：（移向餐桌的左端）沒有——絕對沒有，一定是件巧合的事。

托拉特：何本督察不認為是件巧合的事，先生。[25]

　　由於托拉特的解說，觀眾已得知部份問題的解答；但是，對於劇中這些人與已發生的謀殺案，究竟有何直接的關連，卻仍是一團謎霧。為了不拖戲，也為製造下一個戲劇的高潮，劇作家緊接著再藉由托拉特說出更進一步的訊息：

莫　莉：是不是還有什麼事情沒有告訴我們，警官？

[25] 阿嘉莎・克莉絲蒂：《捕鼠器》；台灣商務印書館；2006 年；pp.67-70。

托拉特：是的，羅斯頓太太。在那兩個地址下面寫著「三隻瞎眼老鼠」。而且在那女人的屍體上有一張紙，寫著「這是第一個」，在字下面還畫了三隻小老鼠以及一小節樂譜。樂譜是兒歌〈三隻瞎眼老鼠〉的曲調。你知道怎麼唱的。（他唱）「三隻瞎老鼠……」

莫　莉：（唱）「三隻瞎眼老鼠，看他們怎麼跑，牠們都追逐那農夫的妻子……」哦，太可怕了。

賈爾斯：有三個孩子，其中一個死了嗎？

托拉特：是的，最小的，十一歲的男孩。

賈爾斯：那另外兩個怎麼樣了？

托拉特：女孩由一個人收養。我們還沒能追查到她目前的住處。那個大男孩現在可能大約二十二歲了。逃離軍隊後就沒有聽到他的消息。根據軍中心理學家所說，他的確是患了精神分裂症。（解說地）就是說腦筋有點怪。

莫　莉：他們認為就是他殺了賴洪太太——史丹尼太太嗎？（她走到前面中間的靠背椅處）

托拉特：是的。

莫　莉：而且他是個殺人狂（她坐下），他會到這兒來想要殺一個人——可是為什麼呢？

托拉特：這就是我要從你們這裡查知的事。督察認為這之間一定有關連。（對賈爾斯）好，先生，你說你自己向來跟長脊農場沒有關係嗎？

賈爾斯：沒有關係。

托拉特：妳也跟他一樣嗎？太太。

莫　莉：（不安地）我——沒有——我是說——沒有關係。

托拉特：傭人怎麼樣？

（博約爾太太臉上現出非難的表情。）

莫　莉：我們沒有請傭人。（她站起向右後方走至拱門）這倒提醒了我。警官，我到廚房去一下可以嗎？如果你要我來，我隨時會到。

托拉特：可以，妳去吧，羅斯頓太太。

（莫莉自右後方拱門下。賈爾斯走到右後方拱門，但是當托拉特說話時他止步。）

托拉特：現在請把你們的姓名告知一下好嗎？

博約爾太太：這真怪了，我們只不過是住在這個莊園裡。我們昨天才到。我們與此地毫無關連。

托拉特：可是你們是預先計劃到這兒的。你們事先訂了房間的。

博約爾太太：哦，是的。只除了這位——？（她注視著帕拉維奇尼）

帕拉維奇尼：帕拉維奇尼。（他移向大餐桌的左端）我的車子翻在雪堆裡。

托拉特：我知道了。我的意思是說，在你們身邊的人很可能知道你們到這兒來了。好，現在我只想知道一件事情，而且要快快知道。你們之間是誰跟長脊農場有關連？

（死寂片刻。）

托拉特：你們都不太機警，知道嗎？你們中間有一個人在危險之中——致命的危
　　　　險。我一定得知道這人是誰。
（又一次的沈默）[26]

　　至此，所有先前的疑點豁然開朗，接著，劇作家就把戲劇的重點成功地從過
去轉向現在與未來；觀眾開始臆測下一個受害者會是誰。
　　在劇中所有人都撇清與過去案件有關連時，觀眾又陷入了疑惑；如果托拉特
說的是事實，那麼在這群人中一定有兩個人——也就是托拉特口中的另外兩隻瞎
眼老鼠——會遇害，那麼會是誰呢？就在觀眾開始不耐懸宕之際，另一個角色說
話了：

麥提卡夫少校：沒有嗎？也許妳也同樣，博約爾太太。
博約爾太太：你這話什麼意思？
麥提卡夫少校：（移向中央靠背椅之左方）我認為妳就是當時法院中的一位法官。
　　　　　　　實際上，妳負責送那三個小孩到長脊農場。
博約爾太太：是的，少校。但這不能說是我負責的。我們從救濟事業工作者那裡
　　　　　　得到的報告，農場裡的人好像很好，而且很想要這幾個孩子。一切
　　　　　　似乎很理想。雞蛋，新鮮牛乳，以及健康的戶外生活。
麥提卡夫少校：拳打、腳踢、挨餓，以及那對邪惡透頂的夫婦。
博約爾太太：但是我怎麼能知道呢？他們的談吐文雅。
莫　莉：是的，我沒弄錯。（她移向中央，而且注視著博約爾太太）是妳……
（麥提卡夫少校機警地看著莫莉。）
博約爾太太：當一個人想去盡責職守的時候，他所得到的只不過是辱罵而已。[27]

至此，觀眾總算暫時解決心中的迷惑，同時警官托拉特所說的話也得到驗證。但
是，另外兩椿謀殺案真的會發生嗎？還有，為什麼麥提卡夫少校會知道伯約爾太
太就是當年法庭上的法官？他剛剛不是才說他不清楚長脊農場案件嗎？此外，莫
莉的態度也叫人起疑，她在伯約爾太太才抵達旅館時就曾說過一句讓人莫明奇妙
的話：

博約爾太太：羅斯頓太太，如果妳不介意的話，我要說住在這兒的那個年輕人真
　　　　　　怪，他的禮貌——他的領帶——他究竟有沒有梳過頭髮？
莫　莉：他是一位極有才華的青年建築師。
博約爾太太：什麼？
莫　莉：克里斯朵夫·伍倫是一位建築師……

[26] 阿嘉莎·克莉絲蒂：《捕鼠器》；台灣商務印書館；2006 年；pp.71-75。
[27] 阿嘉莎·克莉絲蒂：《捕鼠器》；台灣商務印書館；2006 年；pp.79-80。

博約爾太太：我親愛的小婦人，我當然聽說過克里斯朵夫・伍倫爵士了，（她移
　　　　　　向火）當然，他是位建築師，他蓋了聖保羅教堂。你們年輕人總認
　　　　　　為沒有別人，只有你們自己是受過教育的。

莫　　莉：我是指這裡的伍倫。他的名子叫克里斯朵夫，他父母親給他取此名是為
　　　　　了希望他成為一位建築師。（她踱向沙發桌，並且從煙盒裡取出一根香
　　　　　煙）而且他是——或者說差不多是——所以取名的結果不錯。

博約爾太太：哼。聽起來像是一個難以相信的故事。（她坐在大的靠背椅上）假
　　　　　　如我是妳，我應該會對他做些調查。妳對他了解些什麼？

莫　　莉：就像我對妳的了解一樣，博約爾太太——那就是你們兩人每週都付我們
　　　　　七個金幣。（她點上她的香煙）那就是我所需要知道的，不是嗎？而且
　　　　　那是我權部關心所在。至於我喜歡我的客人，或者（有含意地）不喜歡，
　　　　　都沒有關係。

博約爾太太：你年輕又沒經驗，應該聽從比你有見識的人的話，還有這個外國人
　　　　　　是個什麼樣的人？

莫　　莉：什麼樣的人？

博約爾太太：你們沒有預知他會來，不是嗎？

莫　　莉：把一個誠實無欺的旅客趕走是犯法的，博約爾太太。妳（加重語氣）應
　　　　　該懂得這種事。

博約爾太太：妳這話是什麼意思？

莫　　莉：（移向前方中央）妳不是在法院坐在法官席位上的法官吧？博約爾太太？

博約爾太太：我要說的是，這位帕拉維奇尼，不管他自稱什麼，對我來說……[28]

現在想來，她也好像知道或隱瞞著些什麼？

　　先前的迷惑才解開，新的問題又不斷地冒出來；就在大家又開始與劇作
家拉距時，第二樁謀殺案果然如同預言地發生了，這一次的受害者正是那位
不受歡迎、同時也是與摩琳・賴洪案子有關的伯約爾太太(法官)；戲劇在此
走向高峰。

　　讓我們再做一次整理。
　　摩琳・賴洪因為在多年前虐殺了小男孩而入獄，在她刑滿出獄之後，小男孩
的哥哥為了報仇不僅把她給殺了，而且還要把當初有關的另外兩個人也一起殺
了。到目前為止，這個哥哥已經完成了三分之二，一個是養母，一個是法官；那
麼，還有一個是誰？
　　第一起案件發生在受害者的家裡，兇手逃走了；第二起案件如兇手所言，在
蒙克斯維爾莊園旅館；那麼兇手到底是誰呢？
　　劇作家的這個安排，讓此刻劇中所有的人都成了嫌疑犯了。

[28] 阿嘉莎・克莉絲蒂：《捕鼠器》；台灣商務印書館；2006 年；pp.56-57。

三、兇手是誰？

　　依劇本一開始劇作家的說明(收音機廣播)，兇手是一名"身穿深色大衣，圍淺色圍巾，戴軟氈帽的人"；而依後來警官托拉特所說，兇手是當初摩琳・賴洪所收養的三個小孩中的大男孩喬治。如果警官托拉特說的是事實，那麼結合了劇作家對角色的描述，觀眾心中可以有幾個候選人；讓我們循著已知的線索好好地檢視一番：

首先，賈爾斯，原因有幾個：

1.他的年齡。

"他是位二十來歲青年，有些傲慢，卻也引人注目。"

2.他出場時的裝扮，以及一回到旅館時神秘兮兮地舉動。

"他頓足把雪抖掉，再打開橡木櫃，把帶來的大紙盒放進去，他脫下大衣、帽子
　和圍巾，往前走，將這些東西丟在中間的靠背椅上，然後他走向火爐，伸出雙
　手取暖。"[29]

3.還有他在摩琳・賴洪謀殺案案發時的行蹤不清。

　　莫　莉：好吧，我去了……
　　賈爾斯：當我正在鄉間開車轉而不在家的時候。
　　莫　莉：（強調）當你正在鄉間開車轉……
　　賈爾斯：來吧——承認吧。妳去過倫敦。
　　莫　莉：好吧。（她移位至中央沙發前）我去過倫敦。你也去過！
　　賈爾斯：什麼？
　　莫　莉：你也去過。你帶回一張晚報。（她從沙發上撿起報紙）
　　賈爾斯：妳從那裡拿來的？
　　莫　莉：在你的大衣口袋裡。
　　賈爾斯：任何人可以把它放在那裡。
　　莫　莉：他們放的？不是，你去過倫敦。
　　賈爾斯：好吧。是的我去過倫敦。我並不是去那裡會見一個女人。
　　莫　莉：（在恐怖中；低語）你沒有——你當真沒有？
　　賈爾斯：嗯？妳是什麼意思？（他向她靠近）[30]

[29] 阿嘉莎・克莉絲蒂：《捕鼠器》；台灣商務印書館；2006 年；p.5。
[30] 同上；pp.128-129。

4.他的身世模糊不清，連他的妻子莫莉都不了解。

托拉特：（慢慢地踱至莫莉左側）他跟克里斯朵夫·伍倫的年齡大致差不多。
　　　　可能妳丈夫看起來比他的歲數老些，而伍倫顯得年輕。實際的年齡是
　　　　很難講的。妳對妳丈夫的瞭解究竟有多少，羅斯頓太太？

莫　莉：我對賈爾斯的瞭解究竟有多少？哦，別裝傻了。

托拉特：你們結婚——多久了？

莫　莉：才一年。

托拉特：還有妳遇到他——在哪？

莫　莉：在倫敦的一次舞會上。我們去參加舞會。

托拉特：妳見過他的家人嗎？

莫　莉：他一個親人都沒有。他們都死了。

托拉特：（有含意地）他們都死了嗎？

莫　莉：是的——但是，哦，你使這話聽起來都不對勁了。他的父親是個律師，
　　　　而他的母親在他小時就死了。

托拉特：妳告訴我的話只不過是他告訴過妳的。

莫　莉：是的——但是……（她轉過身去）

托拉特：妳不是自己去瞭解的。[31]

其次，克里斯朵夫，原因是：

1.他的裝扮和他給人的感覺。

"克里斯朵夫，伍倫自右後方拱門進，提一小提箱，把箱子放在餐桌右邊，他是
　一個有點野性又過於神經質的青年。他的頭髮又長又亂，打一條很漂亮的領
　帶。有一種很容易相信人，幾乎如孩子般的樣子。"

2.他不太正常的行為舉止。

"莫莉和凱絲維爾小姐自左方樓梯退，賈爾斯跟在後面，提著箱子。克里斯朵夫
　獨自留下，他站起視察一番，他打開左前方的門，偷偷往裡面看看，然後退。
　一會兒之後他又出現在左邊樓梯。他踱步向右後方拱門，往外看看。他唱〈小
　傑克吹笛者〉歌而且暗自發笑，似乎有些微心理失常的現象，他走到餐桌的後
　面。賈爾斯和莫莉從左邊樓梯進，一面談著話，克里斯朵夫藏在窗簾後面。莫
　莉在中央靠背椅附近移動而賈爾斯移向餐桌右端。"[32]

[31] 阿嘉莎·克莉絲蒂：《捕鼠器》；台灣商務印書館；2006年；pp.114-115。

[32] 同上；pp.31-32。

3.他是一個逃兵，而且隱瞞了自己真實的名字。

> 莫　莉：哦，你把我嚇一跳！（她移位到中央靠背椅左側）
> 克里斯朵夫：他在哪裡？（移向莫莉右側）他到哪裡去了？
> 莫　莉：誰？
> 克里斯朵夫：警官。
> 莫　莉：哦，他從那邊出去。
> 克里斯朵夫：假如我能走掉就好了。無論到──何處。有沒有我可以躲藏的地方──在這房子裡？
> 莫　莉：躲藏？
> 克里斯朵夫：是呀──躲他。
> 莫　莉：為什麼？
> 克里斯朵夫：可是，親愛的，他們都那麼地懷疑我。他們都會說這些罪是我犯的──尤其是妳的丈夫。（他移至沙發右方）
> 莫　莉：不要管他。（她移前一步到克里斯朵夫右邊）聽著，克里斯朵夫，你不能再這樣下去──逃避現實──你的一生。
> 克里斯朵夫：妳為什麼這樣講呢？
> 莫　莉：嗯，這是事實，不是嗎？
> 克里斯朵夫：（無望地）哦，是的，這是真的沒錯。（他坐在沙發的左端）
> 莫　莉：（坐在沙發右端；富有情感地）到時候你總該長大的，克里斯。
> 克里斯朵夫：我寧可長不大。
> 莫　莉：你的名字不是真叫克里斯朵夫·伍倫，是吧？
> 克里斯朵夫：不是。
> 莫　莉：而且你也不是真正學做建築師的？
> 克里斯朵夫：不是。
> 莫　莉：為什麼你……？
> 克里斯朵夫：叫自己克里斯朵夫·伍倫？只是好玩。而且在那時他們在學校裡總是譏笑我而叫我克里斯朵夫·羅賓。羅賓──伍倫──思想的聯貫。上學真是受罪。
> 莫　莉：你的真名是什麼呢？
> 克里斯朵夫：我們無須提到這。我在服役時逃亡。這一切都極為惡劣──我討厭它。[33]

4.前面已提過，他明顯地表現出對伯約爾太太的厭惡。

[33] 阿嘉莎·克莉絲蒂：《捕鼠器》；台灣商務印書館；2006 年；pp.117-119。

從上面的歸納中，我們看得出這兩位年青人的確讓人起疑；不過，當然兇手也可能是女人，或是年紀大一點的男人。

當莫莉要求與托拉特私下談話時，這些可能就藉著角色的對話被提出來；其中包括凱斯維爾小姐、麥提卡夫少校、帕拉維奇尼先生，還有莫莉自己。來看看這段對話：

莫　莉：（移後至托拉特左側）托拉特警官，你認為這個——（她移位至沙發前）這個瘋狂的兇手很可能是——在農場的三個孩子中的老大——但是你不能確知，是嗎？

托拉特：我們什麼也不能確知，到目前為止我們所知道的是，那個跟她丈夫一起虐待，以及使孩子們挨餓的女人已經被殺死，還有那個負責安頓孩子們的女法官也已經遇害了。（他移位至沙發的右方）我與警察局聯絡的電話線已經給切斷了……

莫　莉：甚至這件事你也不算已經知道。也許只不過是雪的關係。

托拉特：不是的，羅斯頓太太，電話線是給人有意切斷的，切斷處就在前門外不遠的地方。我已經找到了。

莫　莉：（一震）我明白了。

托拉特：坐下，羅斯頓太太。

莫　莉：（坐在沙發）但是，還是一樣，你不知道……

托拉特：（在沙發左後方轉了一圈，然後到沙發右前方）我是看可能的情形。一切都指著一個方向；心理不穩定，幼稚的智力，從軍中逃亡以及心理醫生的報告。

莫　莉：哦，我知道了，所以這一切都指向克里斯朵夫，可是我並不相信會是克里斯朵夫。一定還有別的可能性。

托拉特：（沙發右方；轉身向她）例如？

莫　莉：（遲疑著）哦——那些孩子們沒有一個親人嗎？

托拉特：母親是個酒徒。孩子們被帶走不久，她就死了。

莫　莉：他們的父親呢？

托拉特：他原是一個陸軍中士，調外國服務。假如他還活著，大概到現在也該退伍了。

莫　莉：你不知道他現在在哪兒？

托拉特：我們沒有資料。要查尋他可能得花些時間，但是我可以告訴妳，羅斯頓太太，警察局把每一樣可能發生的事情都考慮到了。

莫　莉：可是你卻不知道他現在可能在哪兒，而且假如兒子心理不穩定，父親可能也不穩定。

托拉特：這倒可能。

莫　莉：假如他被日本人俘虜之後回國，而且受盡痛苦之後——假如他回到家，發現妻子已死，而孩子遭受痛苦的折磨，其中一個受苦至死，他看到這

種情形後，說不定受不了打擊而失常且要——復仇！

托拉特：這只不過是猜想。

莫　莉：但是也是可能的吧？

托拉特：哦，是的，羅斯頓太太，十分的可能。

莫　莉：所以兇手也許是中年人，或者再老些。（她停頓片刻）當我說警察打電話來了，麥提卡夫少校非常的不自在。他的確如此。我看到他的臉。

托拉特：（想一想）麥提卡夫少校？（他走到中央靠背椅坐下）

莫　莉：中年人。一個軍人。他看來很好而且完全正常——可是這並表現不出內在來，是不是？

托拉特：是，內在常常根本不表現出來。

莫　莉：（起身移位到托拉特的左方）所以，並不只是克里斯朵夫有嫌疑。麥提卡夫少校也是一個。

托拉特：還有其他的提示嗎？

莫　莉：噢，我說警察打電話來時，帕拉維奇尼先生把撥火鐵棒掉在地上。

托拉特：帕拉維奇尼先生。（他在想的樣子）

莫　莉：我知道他好像很老——外來的又是什麼的，可是他不可能真如同他的外表那麼老，他的行動像個年輕人，而且他的臉上一定有化粧。凱絲維爾小姐也注意到了。他可能是——哦，我知道這聽起來很奇怪——但是他可能是假扮的。

托拉特：妳很擔心，是嗎？擔心那年輕的伍倫先生？

莫　莉：（移身向火）他看起來那麼——無助，真是的。（轉向托拉特）而且那麼不快樂。

托拉特：羅斯頓太太，讓我告訴妳一件事。打從一開始我腦子裡就有各種的可能性。男孩喬治，父親——以及其他的人。還有一個姊姊，妳記得的。

莫　莉：哦——一個姊姊嗎？

托拉特：（起立移向莫莉）也可能是個女人，她殺死了摩琳·賴洪。一個女人。（移往中央）圍巾圍著而且戴一頂男人的帽子拉的很低，兇手又低語，妳知道。這種聲音聽不出性別來。（他走到沙發桌後面）是的，也有可能是個女人。

莫　莉：凱絲維爾小姐？

托拉特：（移動到樓梯口）她看起來老了一點。（他走上樓梯，打開書房，往內望望，然後關上門）哦，是的，羅斯頓太太，有很大的範圍。（他走下樓梯）例如，還有妳自己。

莫　莉：我？

托拉特：妳的歲數還差不多？[34]

……

莫　莉：你很清楚我有好幾個禮拜沒有去過倫敦了。

[34] 阿嘉莎·克莉絲蒂：《捕鼠器》；台灣商務印書館；2006 年；pp.109-113。

賈爾斯：（很怪的語調）妳有好幾個禮拜沒有去過倫敦了。是——這樣——的嗎？

莫　莉：你這是什麼意思？本來就是嘛。

賈爾斯：真的嗎？那麼這是什麼？（他從他的口袋裡取出莫莉的手套，從手套裡拿出一張公車票）

（莫莉嚇了一跳。）

賈爾斯：這是你昨天戴的一隻手套。妳弄掉了。今天下午我跟托拉特警官講話的時候，我撿起來。妳看這裡面是什麼——一張倫敦的公車票！

莫　莉：（有愧的樣子）哦——那個……

賈爾斯：（轉向中右方）所以好像是妳昨天不但只去村莊，而且妳還到了倫敦。[35]

的確，劇作家把每個人物都塑造成可能犯案的兇手；他們都符合描述，而且動機也都合理。

上面的推測與假定，是奠基在‘如果托拉特所說的都是事實’的話，那麼，如果托拉特說的不是真的呢？那所有的推理就完全翻盤了。

讓我們來核對托拉特所說的‘事實’。

1. 有關摩琳‧賴洪的謀殺案，以及兇手的裝扮----這兩部份因已透過廣播以及報紙上的新聞得到證實。

2. 托拉特到達前，莫莉接到警察局打來的電話，告知將有警察要來查案，並請大家配合調查的行動----這部份雖然表面上看起來為托拉特的來臨做了解說，但托拉特來到以後，電話就不通了，無法查證真假。

3. 托拉特所說的訊息，包括長脊農場事件、兇手可能是大男孩喬治，還有兇手留下「三隻瞎眼老鼠」的歌譜，以及蒙克斯維爾莊園的地址----這些都只是他的一面之詞，無法查證。

4. 博約爾太太與長脊農場事件有直接的關係，而且也果真如托拉特所言，成為第二個受害者。

歸納上述，雖然我們無法完全確認托拉特的說詞，但可以確定的是，兇手的確已經到了蒙克斯維爾莊園，也又犯下了博約爾太太的謀殺案；如果兇手不是大男孩喬治，那為何他要殺掉與長脊農場案件有關的法官？因此，我們姑且相信托拉特所言屬實。那麼，兇手到底是這些人當中的哪一個呢？

劇情至此，劇作家雖然提供了所有可能的線索給觀眾，但每一條線索都引出一個合理的推測；阿嘉莎功力之高可見一斑。看來真相不到最後是不會曝光的。

劇情繼續向前走，警官托拉特為了趕快破案抓出兇手，以免第三樁謀殺案又在眾人眼前發生，於是他要大家再聚集一起，並重演博約爾太太被謀殺時所有人的行動，藉此找出說謊的人。

托拉特：（官方式地）請你們都注意一下，好嗎？（他坐在大餐桌中間）你們也許還記得在博約爾太太被殺後，我對你們大家口述都留有記錄。記錄

[35] 同上；pp.127-128。

有關謀殺發生時你們所在的位置。這些記錄是這樣的：（他翻看他的筆記本）羅斯頓太太在廚房，帕拉維奇尼先生在起居室彈鋼琴，羅斯頓先生在他的臥房。伍倫先生同樣。凱絲維爾小姐在書房。麥提卡夫少校（他停頓一下看著麥提卡夫少校）在地下室。

麥提卡夫少校：對的。

托拉特：那些是你們所說的。我沒有辦法來查對這些說法。對許是對的——也許不是。坦白說，其中五個是真的，但是有一個說法是假的——哪一個呢？（他又停頓，一個一個的注視著）你們之中有五個人說真話，有一個說謊。我有一個計劃可以幫助我發現那個說謊的人。假如我發現你們其中的一個欺騙我——那麼我就知道誰是兇手了。[36]

在大家勉為其難的配合下，每個人接受了托拉特的安排，重擬現場：

托拉特：帕拉維奇尼先生，請你到伍倫先生的房間去，走後面樓梯是最方便的路。麥提卡夫少校，請你上去到羅斯頓的房間查看一下那裡的電話。凱絲維爾小姐，妳願意下去地下室嗎？伍倫先生給妳帶路。很不幸，我需要一個人重演我自己的行動。對不起我要請你，羅斯頓先生，從那個窗口下去隨著話線一直到接近前門口。這是個很冷的工作——可是你也許是這裡面最強健的人。

麥提卡夫少校：那麼你要做什麼呢？

托拉特：（走到收音機前，開關了幾下）我演博約爾太太的角色。

麥提卡夫少校：你有一點冒險，是不是？

托拉特：（搖晃地靠在書桌邊）你們都停留在你們的地方而且不要動，一直到聽到我叫你們的時候為止。

（托拉特關上左前方之門，移向樓梯且往外看。聽到〈三隻瞎老鼠〉的曲子從鋼琴上彈奏出來。稍停後，他走向右前方而且關上右面牆上的壁燈，然後走向右後方而且關上左牆之壁燈。他迅速地移至桌燈邊而且開亮，然後經過左前方的門口。）[37]

看來真兇馬上就會露出馬腳了；觀眾此刻放棄推理，順著劇作家設計的途徑看她如何收尾：

托拉特：（喊叫）羅斯頓太太！羅斯頓太太！

（莫莉進入左前方，在沙發前移動。）

莫　莉：來了，什麼事呀？

[36] 阿嘉莎・克莉絲蒂：《捕鼠器》；台灣商務印書館；2006年；pp.155-156。

[37] 阿嘉莎・克莉絲蒂：《捕鼠器》；台灣商務印書館；2006年；pp.161-162。

（托拉特關上左前方之門而且依靠在門邊。）

莫　莉：你看起來很自得其樂的樣子。你已經獲得你所想要的嗎？

托拉特：我的確是已獲得我所想要的了。

莫　莉：你知道誰是兇手了嗎？

托拉特：是的，我知道了。

莫　莉：他們其中的那一位？

托拉特：「妳」應該知道呀，羅斯頓太太。

莫　莉：我？

托拉特：是的，妳一直是出奇的愚蠢，妳知道的。妳隱瞞我而製造了被殺的大好機會。結果呢？妳有好幾次在極度的危險中。

莫　莉：我不明白你的意思。

托拉特：（緩慢地移動，自沙發桌後到沙發之右；仍然十分地自然與友善）過來，羅斯頓太太。我們警察不是妳所想像的那麼笨。我一直察覺到妳會有長脊農場事件的第一手資料。妳知道博約爾太太是有關的法官。事實上這一切妳都明白，你為什麼不承認而說出來呢？

莫　莉：（深受撼動）我不知道。我想要忘記──忘記。（她坐在沙發的左端）

托拉特：妳的閨名是華玲嗎？

莫　莉：是的。

托拉特：華玲小姐。妳教書的學校──是那些孩子們上的學校。

莫　莉：是的。

托拉特：這是真的，不是嗎？吉米，那個死了的孩子，他設法寄一封信給妳。（他坐在沙發的右端）信上要求幫助──要求他的慈愛、年經老師的幫助。妳從來沒有回覆那封信。

莫　莉：我沒辦法。我從來沒有接到這封信。

托拉特：妳只不過是──不願意惹麻煩。

莫　莉：絕對不是。我生病了。那天我因肺炎病倒。那封信和其他信件放置一邊。是在好幾週以後，我才發現它跟好幾封信在一起。到那時孩子已死……（她閉上雙目）死了──死了……等我做些事情──希望著──漸漸地失去希望……哦，自此之後，這件事一直困擾著我……假如我沒有生病──假如我知道……哦，真恐怖呀，竟有這種事情發生。

托拉特：（聲音突然間得沈重）不錯，是恐怖。（他從口袋裡拿出一把左輪手槍）

莫　莉：我還以為警察不會帶左輪……（她猛然看到托拉特的面孔，恐懼地喘息）

托拉特：警察不帶。……我不是警官，羅斯頓太太。妳以為我是警官，因為我從一個電話亭打電話來，說我是從警察總局打的，而且說托拉特警官已在路途中。在我還沒到前門時我就剪斷了電話線。妳知道我是誰嗎？羅斯頓太太，我是喬治──我是吉米的哥哥，喬治。

莫　莉：哦！（她驚恐地四周張望）

托拉特：（起身）妳最好別叫，羅斯頓太太──因為如果妳叫，我就要開槍……

我想跟妳再談一會。（他轉臉）我說我想跟妳再談一會兒。吉米死了。（他的樣子變得很單純又像孩子似的）那個骯髒的殘酷女人殺了他。他們把她下獄。監獄懲治她不夠，我說過有一天我要殺了她……我也做到了。在一場霧裡。真的很有趣。我希望吉米知道。「當我長大時，我要把他們都給殺後。」那是我對自己所說的話。因為大人可以做他們想做的事情。（開心地）馬上我就要殺了妳。

莫　莉：妳最好不要。（她盡力說服他）你決不能安全的離開，你知道的。

托拉特：（發怒地）有人竟藏起我的雪展！我找不到。但是沒關係。我不在乎是否能逃走。我累了。一切都那麼好玩。看著你們大家。而且假裝是個警官。

莫　莉：左輪手槍會發出很大的聲音

托拉特：那就這麼辦。最好還是用老法子，捏住妳的脖子。（他慢慢地向她靠近，口裡吹著〈三隻瞎老鼠〉的調子）捕鼠器裡最後一隻小老鼠。（他放下左輪手槍在沙發上，靠著她，以他的左手蓋在她的嘴上，以他的右手按她的脖子）[38]

原來如此，原來托拉特才是兇手！但是，合理嗎？

　　仔細想想，在過程中阿嘉莎似乎也放進了一些疑點，埋藏了一些線索；讓我們來回想一下托拉特的種種：

1. "他是位快樂的、普通的年輕人，說話有點倫敦腔。"

　　---所以，年齡是符合的。

2. 賈爾斯：（移向右後方拱門之右邊）呃——這位是警官托拉特。

　托拉特：（移向大靠背椅之左方）午安。

　博約爾太太：你不可能是位警官。你太年輕了。

　托拉特：是我的樣子比較年輕。[39]

　---博約爾太太一開始就曾懷疑過他的身份。

3. 托拉特：（頭不回地）請留步一下。

　凱絲維爾小姐：（停步在樓梯口）你在對我說話嗎？

　托拉特：是的。（走向中央的靠背椅）也許妳可以過來坐一下。（他為她安排靠背椅）

　（凱絲維爾小姐機警地看著他，走到沙發前。）

　凱絲維爾小姐：好吧，你要做什麼？

　托拉特：妳也許聽到我剛才問帕拉維奇尼的問題？

　凱絲維爾小姐：我聽到了。

　托拉特：（走到沙發右端）我想從妳那兒得到一點資料。

　凱絲維爾小姐：（移至台中央靠背椅，坐下）你想知道什麼？

[38] 阿嘉莎‧克莉絲蒂：《捕鼠器》；台灣商務印書館；2006年；p.65。
[39] 阿嘉莎‧克莉絲蒂：《捕鼠器》；台灣商務印書館；2006年；pp.64-65。

托拉特：請問全名。

凱絲維爾小姐：李絲里・瑪格麗特・（她稍停）凱賽琳・凱絲維爾。

托拉特：（帶著些微不同的聲音）凱賽琳……

凱絲維爾小姐：「K」開頭。

托拉特：是的。地址呢？

凱絲維爾小姐：馬里波沙別墅，馬卓卡。

托拉特：那是在義大利嗎？

凱絲維爾小姐：是個島──一個西班牙的島。

托拉特：那麼妳在英國的地址呢？

凱絲維爾小姐：里登活街，摩根銀行轉。

托拉特：沒有其他的英國地址嗎？

凱絲維爾小姐：沒有。

托拉特：妳到英國多久了？

凱絲維爾小姐：一個禮拜。

托拉特：自從妳到達後一直住在……？

凱絲維爾小姐：住在武士橋，萊伯里旅社。

托拉特：（坐在沙發右端）是什麼。使你住到蒙克斯維爾莊園的？

凱絲維爾小姐：我想找個清靜的地方──在鄉下。

托拉特：妳本來打算──或者現在打算──住在這兒多久？（他開始用他的右手捲轉他的頭髮）

凱絲維爾小姐：住到我完成到這兒來我所要做的事。（她注意到他右手的捲轉）

（托拉特被她話語的口氣一驚抬頭。她注視著他。）

托拉特：是什麼事？

（稍停片刻。）

托拉特：那是什麼事？（他停止捲轉他的頭髮）

凱絲維爾小姐：對不起。我在想別的事情。

托拉特：（起身，移向凱絲維爾左邊）妳還沒有回答我的問題呢。

凱絲維爾小姐：我也不太知道我為什麼來的。這是有關我個人的事。非常機密的私事。

托拉特：凱絲維爾小姐……

凱絲維爾小姐：（起身走向火爐）不，我不想再討論這件事。

托拉特：（跟隨著她）請妳告訴我妳的歲數好嗎？

凱絲維爾小姐：不必說。我的護照上有。我二十四歲。

托拉特：二十四？

凱絲維爾小姐：你以為我看起來老些。的確如此。

托拉特：在這個國家有沒有人可以──擔保妳？

凱絲維爾小姐：我的銀行可以向你再保證我的經濟狀況。我也可以讓你去探詢一位律師──一位很賢明的人。我並不要給你一分社會調查資

料，我的大半生都住在國外。

托拉特：在馬卓卡嗎？

凱絲維爾小姐：在馬卓卡——以及其他地方。

托拉特：妳出生於外國嗎？

凱絲維爾小姐：不是，我十三歲離開英國。

（暫停片刻，有些緊張的氣氛。）

托拉特：妳曉得，凱絲維爾小姐，我不太了解妳。（他微向左後方退）

凱絲維爾小姐：這事重要嗎？

托拉特：我不知道。（他坐在中央靠背椅上）妳到這裡來做什麼？

凱絲維爾小姐：你好像為這事煩惱。

托拉特：的確使我煩惱……（他注視著她）妳十三歲時出國？

凱絲維爾小姐：十二——十三——大概是。

托拉特：那時妳的名字是凱絲維爾嗎？

凱絲維爾小姐：它是我現在的名字。

托拉特：妳那時的名字叫什麼？快——告訴我。

凱絲維爾小姐：你想證明什麼？（她失去了她的冷靜）

托拉特：我想知道妳離開英國的時候妳的名字是什麼？

凱絲維爾小姐：這是很久以前的事。我已經忘記了。

托拉特：有些事是終身難忘的。

凱絲維爾小姐：可能。

托拉特：不幸——絕望……

凱絲維爾小姐：我敢說……

托拉特：妳的真正的名字是什麼？

凱絲維爾小姐：我說過——李絲里・瑪格麗特・凱賽琳・凱絲維爾（她坐在右前方的小靠背椅上）

托拉特：（起立）凱賽琳……？（他站在她後面）妳到底在這裡做什麼？

凱絲維爾小姐：我……哦，天……（她起來，移向中央，落坐沙發上。她哭了，身子搖來搖去的）但願我從來沒到過這兒。

（托拉特，一驚，移向沙發右方。克里斯朵夫自左前方門進入。）[40]

從這段戲裡，其實就可以看到托拉特某些不尋常的舉動，同時也可以感受到托拉特和凱斯維爾小姐之間似乎有些關係。

　　至此，兇手終於曝光，他是長脊農場悲劇中的大男孩喬治，在殺了摩琳・賴洪之後，假裝成警探托拉特來到蒙克斯維爾莊園故怖疑陣地探案，並趁隙把當初的法官也給殺了。就在他進一步要向當初末回應弟弟求救訊息的華玲老師討回公道時，被他失散多年的姊姊凱塞琳制止，全案到此水落石出。

[40] 阿嘉莎・克莉絲蒂：《捕鼠器》；台灣商務印書館；2006 年；pp.145-150。

那麼，他是如何計劃這一切的呢？

四、兇手是如何計劃與執行的？

在分析劇作家阿嘉莎是如何安排托拉特的行兇計劃時，我們會發現其中部份的情境設定在邏輯地檢視下是合理的，然而，某些部份則出現了待討論的盲點。

在看完戲後，我們知道原來整個故事是因長脊農場案件所引發的後續復仇行動。喬治為了替吉米報仇，要殺掉當初三個促成悲劇的相關人，他們是養母、法官和老師；他要如何一一地進行對這三個人的復仇行動呢？在劇本中，我們看到阿嘉莎讓喬治先謀殺了養母，然後假扮警察來到老師的莊園旅館；劇情到這裡的發展都在合理的範圍之內——我們可以假設，喬治在經過縝密地構思下，先找出養母與老師現今的行蹤與身份，然後先殺了養母，並把老師現在所經營的旅館地址留在做案現場，以讓自己有藉口來到旅館假扮警察辦案。而且為了不讓旅館裡的人起疑，他先假扮督察打電話到旅館預示，接著在進入旅館前把電話線剪斷，讓別人無法証實他身份的真偽——這些推測也可以從劇本中找到佐證：

托拉特：（他的聲音突然間得沈重）不錯，是恐怖。（他從口袋裡拿出一把左輪手槍）

莫　莉：我還以為警察不會帶左輪……（她猛然看到托拉特的面孔，恐懼地喘息）

托拉特：警察不帶。……我不是警官，羅斯頓太太。妳以為我是警官，因為我從一個電話亭打電話來，說我是從警察總局打的，而且說托拉特警官已在路途中。在我還沒到前門時我就剪斷了電話線。妳知道我是誰嗎？羅斯頓太太，我是喬治——我是吉米的哥哥，喬治。

莫　莉：哦！（她驚恐地四周張望）

托拉特：（起身）妳最好別叫，羅斯頓太太——因為如果妳叫，我就要開槍……我想跟妳再談一會。（他轉臉）我說我想跟妳再談一會兒。吉米死了。（他的樣子變得很單純又像孩子似的）那個骯髒的殘酷女人殺了他。他們把她下獄。監獄懲治她不夠，我說過有一天我要殺了她……我也做到了。在一場霧裡。真的很有趣。我希望吉米知道。「當我長大時，我要把他們都給殺後。」那是我對自己所說的話。因為大人可以做他們想做的事情。（開心地）馬上我就要殺了妳。[41]

但是，接下來問題就來了，喬治要報復的另一個對象法官，她為什麼剛好也來到了蒙克斯維爾莊園旅館？在她進門之後，她表現得對此地不是很滿意，而且她也完全不認識莫莉、凱斯維爾和托拉特(與過去有關的人)，還有，在托拉特盤問大家有關長脊農場案件時，伯約爾立刻撇清與其的關係；可見，她不是為了 '特殊' 的理由而來的，她純粹是為了來這個新開幕的莊園旅館投宿的。如果真是如

[41] 阿嘉莎‧克莉絲蒂：《捕鼠器》；台灣商務印書館；2006 年；pp.165-167。

此，那劇作家的這個安排是否出於故意？或是有其他我們未發現的、隱藏在劇本字裡行間的線索？

　　讓我們再次翻閱劇本，可以找到有關的訊息，出現在大家投宿的隔天午後(第一幕第二景)，博約爾向麥提卡夫少校抱怨不滿的對話中：

博約爾太太：我認為太不誠實了，不先告訴我們一聲，他們是剛開始經營這地方。
麥提卡夫少校：是呀，可是每件事都有個開頭。今天早上的早餐好極了，美味的
　　　　　　　咖啡、炒蛋、自製果醬，而且一切的服務也美好。這可都是小婦
　　　　　　　人獨自做的。
博約爾太太：業餘者——應該有稱職的職員。
麥提卡夫少校：中餐也不錯。
博約爾太太：醃牛肉。
麥提卡夫少校：那可是一道沒有腥味的醃牛肉，裡面加了紅酒。羅斯頓太太答應
　　　　　　　今天晚上為我們做一個派。
博約爾太太：（起身走到暖氣機處）這些暖氣機一點也不熱。這事我可要說一說。
麥提卡夫少校：床也很舒服。至少我的床是如此。我希望妳的也是。
博約爾太太：床是滿好的。（她回到右邊的大靠背椅坐下）我不懂為什麼將最好
　　　　　　　的臥室分配給那個非常怪的年輕人。
麥提卡夫少校：比我們先到，先來先住。
博約爾太太：從廣告上看，我對此地的印象完全不一樣，一間舒適的寫字間，而
　　　　　　　且整個地方很大——有橋牌以及其他的樂事。
麥提卡夫少校：一般老處女的樂事。
博約爾太太：你說什麼？
麥提卡夫少校：哦——我的意思是，對，我看出妳的意思了。
（克里斯朵夫從樓梯左邊進，未被注意。）
博約爾太太：不，的確，我不會在這裡久留。
克里斯朵夫：（笑）是啊。是啊。我想妳不會。[42]

從上面的對話中，也許我們可以推測，博約爾是在托拉特的設計下拿到那張她所說的廣告，而且因為受到廣告內容的吸引才來到這裡；在劇本中有一段博約爾與凱斯維爾小姐的對話，也可以補充說明這個推測：

博約爾太太：我想國外的生活情形要輕鬆的多吧？
凱絲維爾小姐：我可以不必烹調與清洗——我猜在這裡多數人是必需要做的。
博約爾太太：本國很慘，在走下坡路，不像從前了。去年我賣了我的房子。什麼
　　　　　　　事都難。
凱絲維爾小姐：旅館和賓館較舒適。

[42] 阿嘉莎・克莉絲蒂：《捕鼠器》；台灣商務印書館；2006 年；pp.25-26。

博約爾太太：當然也能解決一部份人的問題，妳來英國要久住嗎？[43]

　　博約爾因為已經把自己的房子賣掉了，所以必須不斷地找旅館或賓館以求安身；喬治知道了這個訊息，所以特地做了吸引人的海報或廣告，並且直接送到博約爾的手上。

　　所以，喬治的第三個復仇對象也是在他處心積慮的設計下，自動跳進捕鼠器的陷阱之中；然而，若僅就上述的理由，喬治這個局設得是否太理所當然、太有把握了？一般人會因為一張廣告的宣傳，而沒有再多進一步地詢問細節，就冒著大風雪住進一間莊園旅館嗎？況且，以博約爾太太曾為一個法官的經驗，又表現出相當吹毛求疵的個性，似乎更加沒有可能會這麼做。反觀劇作家，對於這個戲劇行動，她是否鋪排地有些牽強？若要說服觀眾接受這個劇情安排，恐怕劇作家得有多一點的說明吧？

　　無論如何，博約爾太太是住進了蒙克斯維爾莊園；而喬治也照著計劃 ‘順利地’ 殺掉了她。

　　接著，他要殺的最後一個人——以前的華玲老師、現在的莫莉‧羅斯頓太太——又要如何處理呢？這個部份劇作家的描述倒是精彩而 ‘有趣的’。喬治在殺掉博約爾太太之後，把所有人叫來，煞有介事地再玩了一次警察探案的遊戲，喬治自認為這是一場貓捉老鼠的遊戲；他把所有人都耍得團團轉，逕自浸淫在報復的快感之中。就在他還想繼續捉弄這些人時，他與凱斯維爾小姐間的一席對話，讓他似乎感受到些什麼，於是他決定即刻結束整個行動以免節外生枝，於是，他要大家配合重演博約爾太太遇害時的現場，他的目的是想把所有人支開，好對莫莉下手。到這裡為止，劇本又回到邏輯可期的發展中，不過，接著另一個盲點又出現了；這次的問題出在凱斯維爾小姐身上。

　　就在喬治快將莫莉勒死時，凱斯維爾與麥提卡夫少校衝了出來，即時制止了他，凱斯維爾表明了自己的身份，原來她是喬治的姊姊凱塞琳；這個突如其來的揭露，讓觀者感到極為不解；為什麼她到最後的節骨眼才認出她自己的弟弟？還有，她怎麼也剛剛好住進了蒙克斯維爾莊園旅館？

　　在劇本中的描述，凱斯維爾是經過預約來到蒙克斯維爾莊園的；在她與所有人的接觸中，我們看不出她對哪一個人有特殊的態度，我們也看不出她是否認得莫莉或是博約爾，甚至連自己的弟弟喬治出現在她面前，她都無所反應；對於觀眾來說，她比其他角色更像是一個謎樣的人物。也讓我們來回顧有關劇作家對凱斯維爾的描述，再一次找出可能的蛛絲馬跡以嘗試解釋這個盲點。

　　首先，在她與克里斯朵夫的談話中，我們似乎隱約可以感受到她背後隱藏著的故事：

克里斯朵夫：妳把她趕走了，我好高興。我真的好高興。我一點兒也不喜歡她。
　　　　　　（很快地走到凱絲維爾小姐身旁）我們想法子來對付她，好嗎？我

[43] 同上；pp.47-48。

但願她離開這兒。

凱絲維爾小姐：在這種氣候裡嗎？沒有希望的。

克里斯朵夫：那就等雪化了的時候。

凱絲維爾小姐：哦，當雪化了的時候，好多事情可能已經發生了。

克里斯朵夫：是——是——倒是真的。（他走向窗口）雪很可愛，不是嗎？那麼
　　　　　　和平——又純潔……雪使人忘記過去。

凱絲維爾小姐：雪並不能使我忘懷。

克里斯朵夫：你說這話好像非常狠。

凱絲維爾小姐：我剛才在想。

克里斯朵夫：想什麼？

凱絲維爾小姐：臥室水壺的水結冰，凍瘡，濕冷又流血——一張薄薄的破氈子
　　　　　　——一個小孩因又冷又怕而在發抖。

克里斯朵夫：啊呀，聽起來太殘酷了——是什麼東西？小說嗎？

凱絲維爾小姐：你不知道我是作家吧？

克里斯朵夫：妳是嗎？（他起身並移前向她）

凱絲維爾小姐：對不起使你失望，事實上我不是。（她把一本雜誌拿起來放在她
　　　　　　的臉前）[44]

她似乎碰觸到什麼傷心的議題，過去 '無法忘懷'的傷痛；在不願深談的情況下，
她斷然地結束談話。之後，在她與博約爾的對話中簡單地提到了她的背景：

博約爾太太：真是的！難以置信的少婦，她會不會做家事？拿著一枝撐子走過前
　　　　　　廳，難道沒有後樓梯嗎？

凱絲維爾小姐：（自她小提袋煙盒裡取出香煙）是有——很好的後樓梯。（她踱至
　　　　　　火前）有火真方便。（她點上香煙）

博約爾太太：那為什麼不用？而且，所有的家事都應該在午餐前全部做完。

凱絲維爾小姐：我想我們的女主人還得煮午餐。

博約爾太太：一切都是隨隨便便而且不專業。應該要有合適的職員。

凱絲維爾小姐：現在不太容易找，是吧？

博約爾太太：的確是，這些下層階級好像一點責任心都沒有。

凱絲維爾小姐：可憐的舊有下層階級。他們的牙縫裡有得到一點點是不是？

博約爾太太：（冷淡地）我猜妳是位社會主義者。

凱絲維爾小姐：哦，我才不是呢，我不是個紅色激進份子——只是淺粉紅。（她
　　　　　　移步至沙發，坐在右靠背上）可是我對政治沒有多大興趣——我
　　　　　　住在國外。

博約爾太太：我想國外的生活情形要輕鬆的多吧？

凱絲維爾小姐：我可以不必烹調與清洗——我猜在這裡多數人是必需要做的。

[44] 阿嘉莎・克莉絲蒂：《捕鼠器》；台灣商務印書館；2006 年；pp.51-52。

博約爾太太：本國很慘，在走下坡路，不像從前了。去年我賣了我的房子。什麼
　　　　　　事都難。

凱絲維爾小姐：旅館和賓館較舒適。

博約爾太太：當然也能解決一部份人的問題，妳來英國要久住嗎？

凱絲維爾小姐：不一定。我來辦點事情。辦好了──我就回去。

博約爾太太：去法國？

凱絲維爾小姐：不是。

博約爾太太：義大利？

凱絲維爾小姐：不是（她笑笑）。[45]

　　在上面的對話中，我們確信凱斯維爾是不認得博約爾的。我們後來知道，博約爾就是過去將他們姊弟送到長脊農場的法官，照理說，博約爾可能因為小孩經過十年的成長，外貌改變較大而不認得凱斯維爾，但是相反的，凱斯維爾對一個讓他們陷入絕境的'重要的大人'，應該不會輕易忘記，更何況喬治不也是在十年後，找出博約爾的行蹤而展開復仇計劃的嗎？如此說來，喬治會認得博約爾，那麼凱塞琳也應該認得她才是。不過，上面的對話卻也引發觀眾的猜想──凱斯維爾是從國外回來要辦一些私人的事──這點倒是可說明劇作家在此埋藏了一些線索；在未來凱斯維爾暴露身份後，得以合理地解釋。

　　此外，最重要也最關鍵的一段對話發生在托拉特找她問案的時候：

托拉特：（頭不回地）請留步一下。

凱絲維爾小姐：（停步在樓梯口）你在對我說話嗎？

托拉特：是的。（走向中央的靠背椅）也許妳可以過來坐一下。

（他為她安排靠背椅；凱絲維爾小姐機警地看著他，走到沙發前。）

凱絲維爾小姐：好吧，你要做什麼？

托拉特：妳也許聽到我剛才問帕拉維奇尼的個問題？

凱絲維爾小姐：我聽到了。

托拉特：（走到沙發右端）我想從妳那兒得到一點資料。

凱絲維爾小姐：（移至台中央靠背椅，坐下）你想知道什麼？

托拉特：請問全名。

凱絲維爾小姐：李絲里‧瑪格麗特‧（她稍停）凱賽琳‧凱絲維爾。

托拉特：（帶著些微不同的聲音）凱賽琳……

凱絲維爾小姐：「K」開頭。

托拉特：是的。地址呢？

凱絲維爾小姐：馬里波沙別墅，馬卓卡。

托拉特：那是在義大利嗎？

凱絲維爾小姐：是個島──一個西班牙的島。

[45] 阿嘉莎‧克莉絲蒂：《捕鼠器》；台灣商務印書館；2006年；pp.47-48。

托拉特：那麼妳在英國的地址呢？

凱絲維爾小姐：里登活街，摩根銀行轉。

托拉特：沒有其他的英國地址嗎？

凱絲維爾小姐：沒有。

托拉特：妳到英國多久了？

凱絲維爾小姐：一個禮拜。

托拉特：自從妳到達後一直住在……？

凱絲維爾小姐：住在武士橋，萊伯里旅社。

托拉特：（坐在沙發右端）是什麼使你住到蒙克斯維爾莊園的？

凱絲維爾小姐：我想找個清靜的地方——在鄉下。

托拉特：妳本來打算，或者現在打算，住在這兒多久？（他開始用他的右手捲轉
　　　　他的頭髮）

凱絲維爾小姐：住到我完成到這兒來我所要做的事。（她注意到他右手的捲轉）
（托拉特被她話語的口氣一驚抬頭。她注視著他。）

托拉特：是什麼事？

（稍停片刻。）

托拉特：那是什麼事？（他停止捲轉他的頭髮）

凱絲維爾小姐：對不起。我在想別的事情。

托拉特：（起身，移向凱絲維爾左邊）妳還沒有回答我的問題呢。

凱絲維爾小姐：我也不太知道我為什麼來的。這是有關我個人的事。非常機密的
　　　　　　　私事。

托拉特：還不是一樣，凱絲維爾小姐……

凱絲維爾小姐：（起身走向火爐）不，我不想再討論這件事。

托拉特：（跟隨著她）請妳告訴我，妳的歲數好嗎？

凱絲維爾小姐：不必說。我的護照上有。我二十四歲。

托拉特：二十四？

凱絲維爾小姐：你以為我看起來老些？的確如此。

托拉特：在這個國家有沒有人可以——擔保妳？

凱絲維爾小姐：我的銀行可以向你再保證我的經濟狀況。我也可以讓你去探詢一
　　　　　　　位律師——一位很賢明的人。我並不要給你一分社會調查資料，
　　　　　　　我的大半生都住在國外。

托拉特：在馬卓卡嗎？

凱絲維爾小姐：在馬卓卡——以及其他地方。

托拉特：妳出生於外國嗎？

凱絲維爾小姐：不是，我十三歲離開英國。

（暫停片刻，有些緊張的氣氛。）

托拉特：妳曉得，凱絲維爾小姐，我不太了解妳。（他微向左後方退）

凱絲維爾小姐：這事重要嗎？

托拉特：我不知道。（他坐在中央靠背椅上）妳到這裡來做什麼？

凱絲維爾小姐：你好像為這事煩惱。

托拉特：的確使我煩惱……（他注視著她）妳十三歲時出國？

凱絲維爾小姐：十二——十三——大概是。

托拉特：那時妳的名字是凱絲維爾嗎？

凱絲維爾小姐：它是我現在的名字。

托拉特：妳那時的名字叫什麼？快——告訴我。

凱絲維爾小姐：你想證明什麼？（她失去了她的冷靜）

托拉特：我想知道妳離開英國的時候妳的名字是什麼？

凱絲維爾小姐：這是很久以前的事。我已經忘記了。

托拉特：有些事是終身難忘的。

凱絲維爾小姐：可能。

托拉特：不幸——絕望……

凱絲維爾小姐：我敢說……

托拉特：妳的真正的名字是什麼？

凱絲維爾小姐：我說過——李絲里・瑪格麗特・凱賽琳・凱絲維爾。（她坐在右前方的小靠背椅上）

托拉特：（起立）凱賽琳……？（他站在她後面）妳到底在這裡做什麼？

凱絲維爾小姐：我……哦，天……（她起來，移向中央，落坐沙發上。她哭了，身子搖來搖去的）但願我從來沒到過這兒。

（托拉特，一驚，移向沙發右方。克里斯朵夫自左前方門進入。）[46]

在托拉特剛到達時，他曾透露柯里根家還有一個女孩，在悲劇之後由別人收養，目前警方（其實指的就是喬治自己）尚未掌握她的行蹤；我們從上面的對話裡假設，喬治原本並未發現凱斯維爾就是他的姊姊，但凱斯維爾似乎藉由托拉特捲髮的小動作認出了他就是喬治；這個動作在後來凱斯維爾自己也做了說明：

凱絲維爾小姐：喬治，喬治，你認識我，不是嗎？你不記得那農場嗎，喬治？那些家禽，那隻老肥豬，還有那天一隻公牛追著我們跑過田野。還有那些狗。（她穿過到沙發桌的左邊）

托拉特：狗？

凱絲維爾小姐：是的，有花點的，有純色的。

托拉特：凱絲？

凱絲維爾小姐：是的，凱絲——你現在記得我了，可不是。

托拉特：凱絲，是妳呀。妳到這兒來幹麼？（他站起來，走到沙發桌的右邊）

[46] 同註 39。

凱絲維爾小姐：我來英國找你的。我不認得你，一直到我看見你像從前一樣捲轉
　　　　　　　你的頭髮時，我才認出你來。[47]

在凱斯維爾發現托拉特可能就是喬治時，可能因恐懼而失去冷靜，甚至不敢立刻
與他相認，而喬治也因凱斯維爾看他的眼光和驟變的態度而起了疑心，為了把最
後一隻老鼠殺掉，喬治於是決定先不相認等事情結束再說。

托拉特：（起立）凱賽琳……？（他站在她後面）妳到底在這裡做什麼？
凱絲維爾小姐：我……哦，天……（她起來，移向中央，落坐沙發上。她哭了，
　　　　　　　身子搖來搖去的）但願我從來沒到過這兒。
（托拉特，一驚，移向沙發右方。克里斯朵夫自左前方門進入。）
克里斯朵夫：（進來到沙發的左方）我總認為警察不應該這樣盤問人的。
托拉特：我只不過在詢問凱絲維爾小姐。
克里斯朵夫：你好像使她沮喪。（對凱絲維爾小姐）他在做什麼？
凱絲維爾小姐：沒有，沒什麼。只不過是——這個——謀殺案——太可怕了。（她
　　　　　　　起身面對托拉特）突然之間我害怕起來。我要上樓去我的房間。
（凱絲維爾小姐由左方樓梯上。）
托拉特：（走向樓梯向上望著她）不可能……我不相信……
克里斯朵夫：（移後，靠在書桌椅邊）你不能相信什麼？就像紅皇后一樣，早餐
　　　　　　前有六件不可能的事。
托拉特：哦，是的。有點像。
克里斯朵夫：我的老天——你的樣子活像見了鬼一樣。
托拉特：（恢復平時的樣子）我看到了我早該看到的東西了。（他移向中央）我一
　　　　直像蝙蝠一樣瞎了眼。但是我想現在我們可以有點門路了。
克里斯朵夫：（魯莽地）警官有了線索了。
托拉特：（移向沙發桌右方；帶著威脅的暗示）不錯，伍倫先生——警官終於有
　　　　了線索。我要每一個人再到這裡來集合。你知道他們在那裡嗎？[48]

在這裡，劇作家雖然有了補充的解釋，但在觀者看來仍然太過牽強；凱塞琳既然
是特意從國外回來找喬治，她必然已做好了事前的查詢功課，以常理推估，不會
有人在毫無線索和資料的情況下，就千里迢迢地跑回來，想要碰運氣找到失聯十
年的弟弟的，就算有人會因某些因素而這麼做，(比如 '到了再說'、'不想讓身邊
的人發現'或 '臨時起意'等等)也不至於恰好就在投宿的旅館裡碰巧遇到一樁謀
殺案，而且犯案的兇手竟然就是自己要找的人。

[47] 阿嘉莎・克莉絲蒂：《捕鼠器》；台灣商務印書館；2006 年；pp.167-168。
[48] 阿嘉莎・克莉絲蒂：《捕鼠器》；台灣商務印書館；2006 年；pp.151-152。

亞里斯多德所述《詩學》第九章與二十四章中論到："詩人的職責,不在於描述已發生的事,而在描述可能發生的事,即按照蓋然律或必然律可能發生的事……如果一樁樁事件是意外地發生,而彼此間又有因果關係,那就最能產生效果;這樣的事件,比自然發生即偶然發生的事件,更為驚人"[49],"因此,一樁不可能發生而可能成為可信的事,比一樁可能發生而不可能成為可信的事更為可取"[50];當然,我們可以將凱斯維爾恰巧投宿於蒙克斯維爾這個事件視為是意外而可能的,但意外事件與劇中其他事件應要存在必然之因果關係,或俱備經劇作家假定後的蓋然性;我們只能說,阿嘉莎對此的假設實在令人難以相信。

五、警察要怎樣破案?

在阿嘉莎的推理小說中,最引人入勝的地方莫過於警察、偵探或是主導辦案的人(如白羅探長、瑪波小姐、湯馬士和陶品絲夫婦)[51]與兇手之間鬥智、拉距的角力賽;然而在《捕鼠器》這齣推理劇中,這個部份卻是'薄弱'的;原因何在?

戲中當警探托拉特入場時,觀眾心想,這個劇本裡的警探真年輕,他要如何偵破前一個謀殺案的謎團?他又要如何阻止下兩個謀殺案的發生?在他偵辦的過程中,我們發現他幾度陷入困境,他問了所有人相關的問題,所有人也半推半就地回答了他,但第二椿謀殺案還是發生了;這時候,有經驗的偵探迷觀眾腦中會產生兩個想法,不是'托拉特警官是個笨蛋'就是'兇手實在太狡猾',而很敏銳的偵探迷觀眾則可能興起另一個懷疑'這個警官會不會就是兇手?'。

不錯,在這個戲裡,劇作家仍然注重犯案與破案的過程,只是她把描述的主題放在兇手的犯罪動機與犯罪手法上;他以另一種包裝方式來呈現偵探辦案、推理的過程。喬治受創後,引發了心理不平衡,精神狀態也不正常;他將復仇的行動當做是遊戲,一步一步逗弄著受害者,讓他們陷入有如老鼠掉入捕鼠器中的困境一般,隨時面臨著死亡威脅的恐懼卻又無法逃脫;為了增強戲劇的效果,劇作家構思讓兇手假扮警探,一邊探案又一邊犯案,帶領觀眾從頭參與他的犯罪歷程,更有甚者,當他一進到蒙克斯維爾莊園描述摩琳‧賴洪的案發過程時,在場所有人聽到的不只是'警探'出於邏輯地臆測,更是'兇手'真實的告白。這樣的寫作手法的確深具吸引力。

不過,阿嘉莎在劇中仍然安排了一個真的警探,好玩的是,這個真的警探卻從來沒出現過;出現在蒙克斯維爾莊園裡的麥提卡夫少校,最後竟不是原本要來辦案的麥提卡夫少校!

麥提卡夫少校:一切都控制好了。給他鎮定劑,他不久就要失去知覺——他的姊姊在照顧他。可憐的人已是極度的瘋狂。我一直在懷疑他。

莫　莉:你懷疑他嗎?你不相信他是警官嗎?

[49] 節自《詩學》第九章,亞里斯多德著,羅念生譯,人民文學出版社,2002年,p.24。

[50] 同上,第二十四章,p.76。

[51] 這些都是克莉絲汀‧阿嘉莎小說中著名的人物;他們均有自己的系列小說。

麥提卡夫少校：我知道他不是警官。妳看，羅斯頓太太，我是警官。

莫　莉：你？

麥提卡夫少校：當我們一看到在那記事簿上寫著「蒙克斯維爾莊園」時，我們知道必須派一個人到這個地點。本來派麥提卡夫少校的，但他讓我代替他的位置。當托拉特來到的時候，我真給搞迷糊了。（見沙發桌上的左輪手槍，拿起來）

莫　莉：凱絲維爾是他的姊姊嗎？

麥提卡夫少校：是的，好像是就在這最後緊張關頭之前不久，她才認出了他。不知怎麼辦，可是幸好來找我談，正好及時趕上。好了，雪開始融化，援助即將到來。（移後至右邊拱門）哦，還有一件事，羅斯頓太太，我去將那雙雪屐拿下來。我把它藏在四柱床的床頂上了。[52]

　　這位烏龍的‘不知是誰’先生，頂替了警官麥提卡夫少校來到旅館辦案，一進門不但未表明身份，在托拉特來了以後，他雖有以電話查證的動作，但因電話線已斷無法達成，他竟也就做罷沒有採取任何的措施，而只是把雪屐藏了起來；因為他的‘無能’，博約爾太太在‘眾目睽睽’下遇害，最後，要不是凱斯維爾在緊要的關頭去找他商量(這也是個疑點，凱斯維爾為什麼不找別人，剛好就找了隱匿警察身份的他？)，恐怕第三隻瞎眼可憐小老鼠莫莉也要被害了。這個令人發噱的安排，不知是出於劇作家喜劇化的插曲，抑或如同前面所提過的，是劇情佈局上的盲點？

[52] 阿嘉莎・克莉絲蒂：《捕鼠器》；台灣商務印書館；2006 年；pp.170-171。

從《捕鼠器》看導演的創作歷程與劇場調度

62

構思
導演計畫

　　導演的構思從何而來呢？分析是構思的基本依據，生活是構思的源泉。有分析無構思是不行的，無技巧去體現也是不行的。是否可以這樣講：劇本——生活——構思——設計——或計劃——技巧——檢查——統一完整的舞台形象。這是一個完整的工序或創作過程。

<div align="right">焦菊隱</div>

　　偵探小說一直是我最喜愛的小說類型，讀這類小說時，我與作者鬥智，一個人浸淫在解謎、推理的樂趣之中；而把一個偵探劇本搬上舞台時，我是導演，是幫助劇作家說故事的人，在演出的過程中，我成了與觀眾鬥智的作者。因此，我必須先了解劇作家的想法與佈局，甚至她寫作時個人獨特的技巧與手法，藉以透澈地掌握這個劇本，然後，我才能站在導演的位置，將劇作家文字的描繪透過劇場中的一切工具，以另一種表達的型式重現它在眾人面前。《捕鼠器》做為一個偵探推理的劇本，它仍不脫偵探小說類型的特點，因此我們可以以分析偵探小說的方式來分析這個劇本；當然，我們也必須以看偵探小說時的心情與態度來處理這個演出。在進入導演構思前，先讓我們對‘偵探小說’有一些概括的了解，以便從中複製在處理這一類型戲劇時所側重的觀點。

　　自 1841 年美國作家愛德加・愛倫・坡(Edgar Allan Poe，1809-1849)發表《莫格街謀殺案》(The Murder in the Rue Morgue)以來，偵探小說經歷了一百六十多年的發展，這期間不僅出現了阿瑟・柯南・道爾(Arthur Conan Doyle，1859-1902)、阿嘉莎・克莉思蒂、達謝爾・哈米特(Dashiell Hammett，1894-1961)以及雷蒙・錢德勒(Raymond Chandler，1888-1959)等享譽世界的大師，還衍生出許多的流派和子類型，比如解謎推理、法庭推理、倒敘推理、驚悚謎團、硬漢偵探、間諜偵探等等；其中，解謎推理是愛倫・坡時代便產生的，經過了一輩輩大師們的潛心雕琢，稱得上是偵探小說的正統，一般冠稱‘本格派’。

　　解謎推理在 1920 年代掀起高潮，成就了偵探小說史上的黃金時代，當時有三個標記性人物，艾勒里・昆恩(Ellery Queen，1905-)、約翰・狄克森・卡爾(Jhon Dickson Carr，1906-1977)以及此次演出的作者阿嘉莎・克莉絲蒂；他們筆下的作品代表了解謎推理的最高峰，時至今日仍廣受注目。這時期作品的特色，如同它

的流派名稱，首重'推理'和'解謎'，同時在過程中會留下值得追蹤的線索，給予讀者公平的待遇，讓他們和書中的偵探擁有同等解開案件真相的機會；詩人 W.H. 奧登(W.H.Auden，1907-1973)就分析說 "偵探小說最奇妙之處，在於它恰好最能吸引那種其他形式的白日夢文學無法影響的人，如醫生、牧師、科學家或藝術家；這些事業相當成功的職業人士是典型的偵探小說迷，他們喜歡思考，在各自的領域裡都是飽學之士，因此絕對無法忍受《周六晚報》、《真實的告解》、電影畫報或連環漫畫等讀物。"讀者靠偵探小說來獲得智力遊戲的快感，一旦能先偵探一步解開謎團，便像獲得了無上榮譽般的興奮。

那時，解謎成為偵探小說最重要的元素，做為書中核心的'詭計'和'謎團'更是發展到讓人眼花繚亂的地步，作家們努力拓展各種可能性，不管在殺人手法、滅跡手段、隱藏方式，不在場證明，還是作家自己故佈的疑陣，都是作家們用以創新的標的。儘管如此，解謎偵探卻在塑造謀殺案件發生的背景上，產生出一些常見的環境條件，如發生在大家族裡的謀殺、相對封閉的環境、有限的嫌疑犯、各自令人懷疑的動機、人物背後所隱藏的秘密等等；由這些相似的背景中，於是造就出諸如'暴風雪山莊殺人案件'、'密室殺人案件'、'不可能犯罪殺人案件'等的解謎類型。

在這些類型中，'密室謀殺'(Locked Room Mystery)是每一個創作偵探小說的作家都想挑戰的選題。所謂密室謀殺，回到偵探小說的原點《莫格街謀殺案》，它就是一篇密室謀殺——在上鎖的屋子裡發生了殺人案件，但是兇手不僅順利得手，還悄無聲息地離開了密閉的房間。從表面上看，它不合理，一個人不可能在上鎖的房間中被殺，一個人也不可能進入一個上鎖的房間殺了人還離開這個未打開過的房間；但是，當最終謎團解開時，不合理的背後總會有合理的解答；它可能出自作家安排的巧妙的機械手法，也可能出自讀者忽略掉的心理盲區。對於讀者來說，這類作品是解謎推理的極致，要想破解謎團需要更活躍的思維、更縝密的推理以及更敏銳的洞察力；若能解開這些難題，就會獲得無數倍的快感。

《捕鼠器》做為一齣推理劇，經過前一部份的劇本分析，我們看出它俱備了這類小說的各項特點；而阿嘉莎‧克莉絲蒂做為一個推理小說的代表作家，她也充份地展現了這類型的極致手法。

在構思演出時，我以'偵探劇'為主要考慮的基準，期待營造解謎推理的神密氛圍，並利用戲劇創作的工具(諸如舞台、道具、燈光、音效與演員)將劇本裡所有細節與線索，合理、公平地透過仔細的調度呈現在劇場中，讓觀眾享有一次'閱讀'偵探劇的奇特經驗。以下分別以幾個項目來解說。

（一）舞台空間

戲一開始，由一宗已經發生的謀殺案揭開序幕，透過收音機廣播謀殺案內容的聲音，場景轉移到一個莊園旅館，而後所有接續的事件都在這唯一的場景中進行。劇中人物一個個地接續進場，包括了經營旅館的一對年輕夫妻，一個有點野性又過於神經質的青年，一個高大、威風、脾氣很壞的女子，一個風度、舉止都

很軍事化的中年少校，一個聲音低沉、男性化的女子，一個臨時出現、黑黑的外地年長者，以及最後聲稱因公務來到旅館的年輕警探。年輕警探進場後即宣佈發生在倫敦某處的謀殺案中有明顯的線索指向這個莊園旅館，並且明確地表示第二樁謀殺案即將在此發生；在眾人半信半疑之間，它果然發生了。

在這個劇本中，阿嘉莎‧克莉絲蒂佈置了一個特殊的案發現場，由於天候不良、大雪紛飛，所有來到旅館的人都無法離開，某種角度來說，這算是一個上述的'密室謀殺案'，所不同的是，一般密室謀殺案是兇手在一個不可能犯案的地方做完案後離開，留下犯罪現場讓人來發現，而《捕鼠器》更勝一籌地讓所有人處在一個密室裡，且事先明確地預告將有謀殺案要發生，然後兇手就在密室中當著大家的面前完成了他的行動。

要處理這樣的一個劇本，首先要建立場景與戲劇事件之間的必然關係。前面提到過，本劇發生在一個莊園旅館，而作者以旅館的廳堂做為場景所在，所有的劇情都在這一個小空間中進行，包括謀殺案本身。為了達到這個空間壓縮的目的，除了將氣候的狀況設定為大風雪、人車無法進出此莊園外，所有人主要活動的地方，透過警探基於辦案需要偵訊的要求下，就在莊園的大廳堂，所有人物必需經常聚集在此。在劇本的舞台指示中阿嘉莎‧克莉絲蒂細膩、明確地安排了所有進出到大廳堂的各個入口(包括各人的臥室、飯廳、地窖、莊園大門等等)，並仔細描述人物們行進的動線與其動作，而讓所有事件的推展在合理可信的邏輯下循序進行。

這樣的安排與本劇的題旨有著深刻的關連。多年之前，三個窮困的小孩被一個法官判給一對農場夫妻領養，原本以為三姊弟從此會過著幸福快樂的日子，然而這卻是他們悲劇一生的開始。其中一個小男孩因為無法承受養父母的虐待，偷偷寫信給學校的老師希望她能救出自己及兄姊，不幸的是，老師因病未到校上課而錯過了那封信，等她發現時，小男孩已經死亡了。對這三個小孩來說，農場就是一個無法逃脫的密室，他們只能無助地在黑暗中面臨時時刻刻的恐懼。多年之後，其中倖存的兄長找到機會開始進行他復仇的行動。他首先謀殺了當年虐待他們甚至害死弟弟的養母，然後來到莊園旅館假扮警探告知大家即將有謀殺案要發生，他的目的是為了伺機向當年與他們悲劇有關的人索命，那就是判定了他們悲劇一生的法官與未回應弟弟求救、袖手旁觀的年輕女教師。利用天候之便，他將所有人如同當年的小孩一樣，困在密室中恐懼地等待黑暗的降臨。

在這裡，'密室'有了另外一個層面的意義；為了凸顯這個概念，在演出時，空間的處理除了依照劇作家所設定的細節外，導演在調度上必須營造出一種由空間緊縮所帶來的壓迫感，藉由劇中人的困坐愁城，積極營造戲劇的衝突與張力。阿嘉莎作品(包括小說和劇本)中有一個個人的特點，她經常將'案發現場'以圖示的方式放在劇情一開始前的描述，以便讓讀者對這個空間的配置有清楚的概念，藉以提供讀者'公平的待遇'，並顯現作者自身創作時合理的邏輯觀。《捕鼠器》的案發現場也在這樣的態度下出現在劇本的場景指示之中：

家具與道具圖

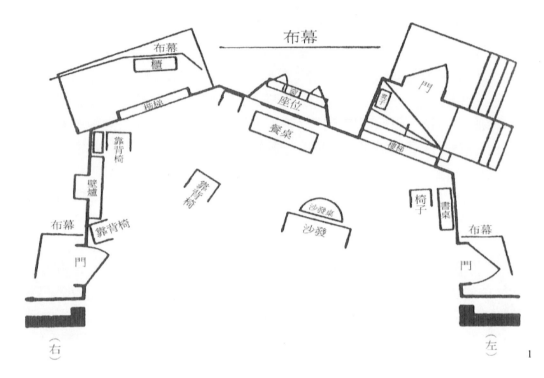

從平面圖看來，這個空間是架設在一個鏡框式的舞台上，以三面牆來陳設出蒙克斯維爾莊園旅館大廳堂的內裝，同時圖中也標明了所有的佈景、大道具以及出入口，'真實'重現未來案發的現場。在這樣的安排下，觀眾從第四面牆，以旁觀者的角度觀看這齣密室謀殺案。從《捕鼠器》過去許多演出的歷史資料看來，大都不脫出這樣的劇場形式，忠實地以劇作家的舞台指示為依歸。然而，在這次的演出中，當導演在構思劇場空間與場景之間的關係時卻有了另一種想法。

對我而言，鏡框式劇場與觀眾之間有著一層隔閡，這種隔閡造成的不復再是過去歷史上所謂的'幻覺'，代之而起的反倒成為'距離'；這也許與近一個世紀以來電影、多媒體高度發展的文化有關，在聲光效果急遽的刺激下，觀眾已習慣於近距離、高強度的閱聽方式，劇場中那種台上、台下的區分，減低了觀眾'置身其中'的真實感受。

當然我們也可以繼續認為劇場用以吸引觀眾的方式與其它藝術的方式不同，我們也可以依舊以過去創作戲劇的方法來演出一齣戲；不過，我們或許也可以以不同的角度來思考這個問題，以不同的方式來創作一齣戲。戲劇的發展歷史超過二千五百年(若從西元前五三四年有文字記載的時候算起)，在這段很長的時間裡，各種各樣的演出形式與呈現手法不斷推陳出新，每一代的劇場導演或劇場改革者也嘗試建立新的創作觀與個人獨特的藝術風；二十世紀初，德國導演萊因哈特(Max Reinhardt，1873-1943)曾在他為數不多的評論中提到，"將戲劇藝術的原則——這是世界文學中的寶貴財富——用同一尺度去衡量，用同樣的模子去壓

1　引自《捕鼠器》場景描述，阿嘉莎·克莉絲蒂著，王錫茞譯，台灣商務印書館，2006 年，p.9。

鑄，那將是一種野蠻無比的理論，即使是這類企圖的某種暗示，也是賣弄學問的經院哲學的一種典型。沒有任何一種戲劇形式可以被看做是唯一的真正的藝術形式……一切都取決於實現那齣戲的特殊氣氛，在於使那齣戲具有生命。"；的確，每一個劇本的每一次演出，都應該有一個屬於它這一次獨特的詮釋方式，that`s the way it works。

　　這個劇本在演出時最重要的傳遞元素是在建立推理劇的結構框架，並在此框架中積極營造懸疑、緊張、衝突與迷惑之氛圍，同時，在前文導演所提及的'密室觀'與'劇場觀'也要納入創作時主要的詮釋手法。

　　以這樣的設定，導演對舞台空間的基本構思如下：

這樣的安排對表演者與觀眾來說，都可視為圓形劇場的表演形態。舞台上方為旅館的一面牆，各個出入口也都在這個方向；所有的傢俱則可以廣泛地擺放在整個表演區。演員在舞台上、下、左、右方向活動，正如同生活在一個真實的四面牆的空間中；觀眾的視角隨著演員 360 度的輪轉，所有的細節均可盡收眼底。

　　除此之外，這種捨棄舞台鏡框的安排也拉近演出者與觀眾之間的距離，藉著舞台與觀眾席的緊密連接，觀眾可細部地觀察演員(角色)的表現，同時，舞台上由導演所營造出的緊迫感也能夠有效地散佈，使引發戲劇張力的特定氛圍籠罩整個劇場。

　　此次的演出在勘察了幾個劇場後，我們選擇了現已列為國家二級古蹟的台北市中山堂的光復廳。這個劇場早年是一個宴會廳，高級的木質地板，挑高二樓與迴廊的設計，大廳屋頂懸掛著三盞華麗的水晶燈；與劇中歐式的莊園旅館內廳有相當的契合之處。決定之後，導演與舞台設計張一成老師就劇本對空間的描述，配合著劇場本身的條件做了極佳的轉換；我們採取了馬蹄形劇場的概念，將往二樓旋轉梯的一邊做為舞台的背景，並將它前面的空間圍出三面觀眾環繞的主要表演區，這個表演區則設定為莊園旅館的接待客廳，劇中所有的事件均在此發生。這種類似環境劇場的呈現方式，在導演看來應該是在所有現有條件下最可能的搭

配了;有關劇場空間的細節安排將在後文另闢單元「劇場調度」,配合劇照詳加解說。

(二) 佈景道具

《捕鼠器》寫成於 1952 年,劇中的背景是在英國倫敦附近的一處莊園旅館,而事件發生的場景則只在旅館中的大廳堂;阿嘉莎在舞台指示(stage direction)中仔細的描述了佈景設置的狀況:

此莊園看來稱不上古色古香,倒像某個沒落家族住過了幾代。後牆中央設有高大的窗子;右後方有一拱門,通往過道、前門以及廚房;左後方另一拱門通往樓上臥室,左後方樓梯通往書房;左前方有一門通往客房;右前方有一門(開在舞台上)通往餐廳。右邊有一口敞開的壁爐,後牆窗下設有窗座和一台暖氣機。

廳堂設置成休息室,陳設幾件美好的古老橡木家具,包括一張長餐桌,擺在後牆窗邊,一個橡木櫃子,擺在右後方通道,以及一張凳子,位於左邊樓梯上。窗簾和有軟墊的家具——放在中間偏左的沙發、中間的靠背椅、右方的大型皮革靠背椅,以及右前方的小型維多利亞式靠背椅——都陳舊而古老。左方擺有一個帶寫字檯的書架,上置收音機與電話,旁置一椅。中左方窗口處另置一椅,壁爐邊置一籃,存放報章雜誌,沙發後置一半圓形小桌。壁爐上方有兩組成雙成對的壁燈;左牆有一壁燈,書房門口以及通道上各有一對壁燈。有雙開關在右後拱門左方,以及在左前門前方,右前方之門上方有一單開關。檯燈擺在沙發桌上。[2]

當劇場選定在光復廳的同時,也為演出定下了基調;配合著劇場的裝潢以及劇本的描述,這次《捕鼠器》的佈景與道具採用了古典歐式的風格,寫實地呈現劇中場景,讓觀眾彷彿置身於記憶裡古老的英倫莊園的客廳之中。由於演出採三面觀眾的形式,劇作家對佈景、道具擺放的描述已不符使用,導演必須重新規劃。先看看佈景的配置狀況:

劇中場景設定在旅館的大廳堂內;佈景所要呈現的就是這個廳堂以及進出此地的出入口。為了建立具體而微的空間概念,我們先從劇本的敘述中條列出所有的空間,包括主要空間與附屬空間;主要空間指的是劇情實際進行的地方,而附屬空間則是不具體出現在觀眾眼前,但卻不斷地被劇中人使用或提及的'週邊'環境。

(1)主要空間:a.大廳堂　b.連接各附屬空間的進出口

(2)附屬空間:莊園大門、後門、廚房、餐廳、書房、起居室、主人臥房、客房、
　　　　　　地窖。

配合著劇場本身的設備以及三面觀眾的舞台形式,同時也希望觀眾能以更緊密的角度來觀看劇中人物,導演把進出口放置在幾個不同的方向,並以演員的走位安

2　引自《捕鼠器》第一幕第一場舞台指示,阿嘉莎・克莉絲蒂著,王錫茞譯,台灣商務印書館,
　2006 年,p.3。

排來架構出整體空間的完整性；如下圖所示：

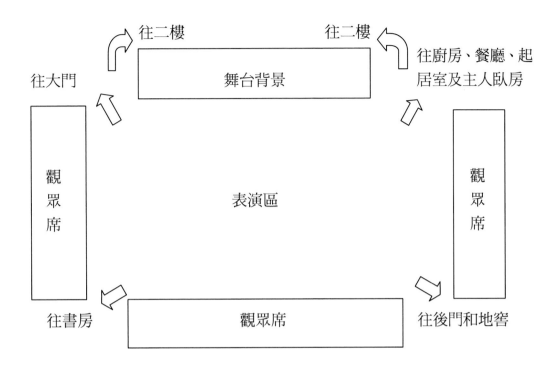

在空間確定後，就以大、小道具來組成與裝飾這個劇情場景。

(1)大道具：主要建構起廳堂的佈置與家具擺放的位置。這些物品包括三人沙發、單人沙發、單人靠背椅、邊桌、餐桌、餐椅、寫字台、書桌、壁爐、暖氣機。

(2)小道具：小道具在劇中可以依使用功能區分為兩類，一是為裝點英式廳堂陳設風格的裝飾品，二則是為解釋劇情的工具。第一類的道具必需配合佈景與大道具的風格，不多不少、如實地營造戲劇的真實氛圍，第二類的道具除要顧及時代考據的因素外，更須具備說故事的功能，這些物品包括收聽謀殺案的收音機、描述兇手裝扮的深色大衣、軟氈帽和圍巾、引發對行蹤懷疑的火車票、唯一可用於逃生的雪橇以及被切斷線的電話機等等。

有關這部份細節的安排，同樣詳見「劇場調度」單元。

（三）人物形像

　　戲劇中人物的形像建立於角色外在的裝扮，以及人物內在的性格與行為的動機；觀眾即以這些可覺知的線索來了解每一個劇中人，進而掌握發生在這些人物之間的故事與衝突。

　　同樣地，阿嘉莎在舞台指示中對所有的劇中人物做了些基礎的描繪：

莫莉・羅斯頓　　　　二十來歲，態度誠懇，身高體健的年輕女士。

賈爾斯・羅斯頓　　　二十來歲的青年，有些傲慢，卻也引人注目。

克里斯朵夫·伍倫	有點野性，又過於神經質的青年，他的頭髮又長又亂。他打了一條很漂亮的領帶，有一種很容易相信人，幾乎如孩子般的樣子。
博約爾太太	一個高大、威風、脾氣很壞的女子
麥提卡夫少校	一位方肩的中年人，風度、舉止都很軍事化。
凱絲維爾小姐	一個聲音低沉、男性化的女子。
帕拉維奇尼先生	外地來的黑黑的年長者，留著波狀的鬍鬚。
警官托拉特	快樂、普通的年輕人，說話帶點倫敦腔。[3]

　　導演的工作在利用各種劇場的創作工具，將劇作家文字的描繪轉而以具體可視見的方式呈現在觀眾眼前，劇本中文字描寫所產生的印象留存在讀者腦中，而戲劇的工具則以具象的符號來傳遞意念；這些具象的符號在這節的陳述中所指的就是演員外表的裝扮及他們內在的性格塑造。

　　根據劇作家的描述，我們可以看出劇中人物的大概輪廓，這些基本的設定是導演與演員在創造角色時的依據，由此再添加上更多的細節使人物在各個方面均具完整的呈現。以下依序以角色(character)描述、社會形像、內在形像以及外在形像等項目，詳述導演對每個角色的處理。

莫莉·羅斯頓(華玲)

角色描述　　莫莉原名為華玲，是一所小學的老師，平日對學生關心有加頗得孩子們的信任，因此當小男孩吉米受到養父母的虐待時，第一個求助的對象就是華玲老師。不料，華玲卻因病請假沒有到學校上課，也因此錯過了吉米的求救信。對於這樁不是故意而錯失救人機會的遺憾，華玲深感歉疚也一直無法忘懷。過了幾年，她為了擺脫心中悲傷的陰影，華玲把名字改為莫莉，希望藉此揮別過去好讓自己可以繼續正常過日子。之後，在一次的舞會上，她認識了賈爾斯；經過幾個月的交往，雖然對他的身世與過去不是非常清楚，但莫莉認為賈爾斯應該是個可以依靠的人，於是兩人便結了婚共組家庭。婚後一年，莫莉的姑媽去世，留給她一座莊園；兩夫妻想趁著年輕自行創業，於是在商量之後他們將莊園改裝為旅館，希望未來即以此營生；沒想到這個決定卻又把她與過去緊緊的連了回去。吉米的哥哥在經過十多年後，精心地策劃了復仇的行動，他把莫莉的莊園當作進行復仇行動的地點；在這場暴風雨中，莫莉再次承受了巨大的壓力與恐懼。

社會形像　　華玲原是一個有愛心、有耐心、會關懷學生的年輕老師；經過了吉米事件後她改名為莫莉，成為一個吃苦耐勞、與丈夫共同經營莊園旅館的少婦。

[3]　同註 11-18。

| 內在形像 | 溫柔、體貼、情感細膩、有同情心的。 |
| 外在形像 | 能幹的、待人誠懇親切的、有女性魅力的。 |

賈爾斯・羅斯頓

角色描述	賈爾斯的母親在他很小的時候就過世了，他與身為律師的父親相依為命，但在幾年前父親也過世，賈爾斯一人孤獨地生活著。在一次的舞會上，他認識了莫莉，經過了短短三週的交往，由於二人都沒有其他親近的家人，而且彼此都很欣賞對方，於是很快地二人就結婚了。之後，莫莉繼承了一座莊園，夫妻倆決定趁年輕一起打拼、創業，於是就開設了旅館以為營生。在開幕的當天旅館住滿了預約的客人，這令賈爾斯感到對未來美好的憧憬；然而，沒有想到的是竟也在這一天發生了令人遺憾的謀殺案。整個事件的過程使得賈爾斯歷經前所未有的疑惑與焦慮。
社會形像	年輕、對未來充滿期待的旅館經營者。
內在形像	講道理、守規則的；敏感的、容易衝動的。
外在形像	有自信的、有幹勁的；情感表達直接的。

克里斯朵夫・伍倫

角色描述	克里斯朵夫並不是他的本名，沒有人知道他的真實身份是什麼；這個名字是他為自己開玩笑時，模仿名建築師伍倫爵士而來的。從言談中，他表示在他還是孩子的時候很受到母親的寵愛，但母親卻很早就過世，他一直非常地思念她。上學之後，他常常受到同學的欺負，因此在與人相處時他總覺得不自在。服兵役時，他又因為受不了軍中生活的壓力而擅自逃走，在不想與人群有太多接觸的思慮下，從此四處旅遊過著逃避現實的日子。在住進蒙克斯維爾莊園旅館後，他巧遇了這椿謀殺案；由於他怪異的行為舉止以及有些神精失常的表現，他成為了嫌疑犯之一。
社會形像	喜愛旅遊、不切實際的年輕過客。
內在形像	敏感、心思纖細、情緒不穩定，易受外在事物影響；有些女性化的特質。
外在形像	注重打扮的、有個人特殊風格的、行為有些怪異的、神經質的。

伯約爾太太

| 角色描述 | 伯約爾曾是一名法官，十年前她受理了柯里根家小孩的領養案件，她聽取社會工作者的報告，在未詳細查證的狀況下誤信史丹尼夫婦的謊言，將孩子送進壞人的手中導致悲劇的發生；她一直不認為自己需要為此事負責。工作數十年中她一直未結婚，退休後為省去打理家務的煩勞她賣了房子，四處以旅館為家，獨自生活。在大男孩 |

喬治的精心設計下，她住進了蒙克斯維爾莊園旅館，也因此，她為她多年前所犯下的過失嘗付了生命的代價。

社會形像	一名有權威的法庭法官；一名單身的銀髮遊客。
內在形像	自負的、固執的、脾氣暴躁的。
外在形像	挑剔的、無法親近的；嚴厲的，不給人留情面的。

麥提卡夫少校

角色描述	劇中出現的麥提卡夫少校並非本人，而是替代他來值勤的另一位警官。當托拉特冒充警探來到旅館時，他為了不打草驚蛇決定先不表明身份，等待事情的變化與發展再見機行事。他一直低調地在旁探查；在疑惑中，他先將托拉特的雪屐藏了起來以免真兇用來逃脫。
社會形像	一位因公旅行的軍人。
內在形像	內斂的、沉穩的、冷靜理智的。
外在形像	溫合的、有禮節的、舉止客氣的。

凱斯維爾小姐

角色描述	她本是喬治與吉米的姊姊，在悲劇發生之後，她被送到國外的寄養家庭。十年後，她回國想找到喬治與他團聚。在機緣巧合下，她住進了蒙克斯維爾莊園旅館，這個意料外的安排卻把她過去悲慘的童年往事又喚回記憶之中。在這裡，她雖與喬治重逢，但卻未在第一時間中認出他，直到最後托拉特找她問案時，她才驚覺原來一切真相就在眼前；她立刻求助於麥提卡夫少校，二人即時阻止了第三樁謀殺案的發生。
社會形像	一個從國外回來短期旅遊的神祕年輕女子。
內在形像	對人有所防衛的、冷漠的、有疑慮的。
外在形像	不在乎的、有距離的；有所隱瞞的，與人相處顯得不耐煩的。

帕拉維奇尼先生

角色描述	他是來自東歐的貨物走私犯，為了躲避警察的追蹤，常常改變容貌做不同的裝扮。他是因為車子在風雪中拋錨，無意間才來到旅館的。由於他的行為舉止表現得與一般人太不一樣，一度被認為是嫌疑犯之一。
社會形像	打扮怪異、行跡可疑的外國遊客。
內在形像	隨性的、開朗的、不嚴肅的。
外在形像	油腔滑調的、不正經的、做作的、鬼鬼祟祟的。

托拉特警官

角色描述	托拉特警官其實是喬治·柯里根所假扮的。喬治在十年前與姊姊凱

塞琳、弟弟吉米被送到史丹尼夫婦家寄養，三個人受到了虐待，弟弟因而死亡。悲劇發生之後，雖然史丹尼夫婦被判下獄，但喬治無法忘卻傷痛，他發誓在他長大後一定要為弟弟復仇。之後，姊姊被送往國外，他則入伍當兵。在軍中，他因精神狀況不正常而無法適應，於是逃離了軍隊消失在人海中。在後來的日子裡，喬治一直計劃著要如何報仇，也一直不斷地追尋著那些造成他們悲劇的幫兇們；在他的想法中，要復仇的對象一共有三個人，一個是直接加害他們的養母，另一個是把他們送到寄養家庭的法官，還有一個則是不回應弟弟求救的老師。終於有一天，他掌握了完整的資訊，從而策劃了詳細的行動，他要一次把這三個人全部殺掉，達成他曾發過的誓言。

社會形像　表面上，他假扮成一年輕、有幹勁的警官，在惡劣的天候中，不畏艱辛地接受上級指派，設法來到交通已斷的莊園旅館，偵辦一起已發生的謀殺案，同時更要盡可能地制止即將發生的謀殺案。實際上這些都是他所佈下的謎局，他是一個曾遭受巨大傷痛、因復仇心切而使得精神狀態不正常的年輕人。

內在形像　憤怒、不平衡、充滿仇恨的；心思細膩的、有能力的。

外在形像　有活力的、有衝勁的、認真負責的、行事明快的。

　　藉由上述的分析與構想，導演提出了劇中人物的形像設定，並以此做為與演員共同創造角色的依據；以下以「賈爾思」為例，讓我們來看看導演與演員在溝通後，由演員所撰寫並經過導演修整的角色自傳(節錄)：

《捕鼠器》角色自傳
角色：賈爾斯・羅斯頓
演員：陳思瑋

　　我的名字叫賈爾斯・羅斯頓，今年二十六歲，家鄉在倫敦。我的父親是一名律師，母親則是家庭主婦；她在我小的時候就過世了。由於從小缺乏母愛，所以我對於學校教過我的女老師都會有一種特別的愛慕；我想這是把對母愛的渴望轉移到關心我的女老師身上吧！

　　大學畢業後，我考取了地方公務員的執照，開始有固定的收入，每天上下班時間都很固定，生活作息也都很正常。我沒有特別的嗜好，一直到我二十四歲時也沒有交過女朋友，我想是因為我的個性使然；我不是一個很浪漫的人。

　　我和莫莉是在舞會上認識的，對她的第一個印象，她是一個有耐心、有想法而且莊重的女孩；而真正被她吸引的原因是她以前當過小學老師，是我一向很心儀的對象。她對我似乎也留著不錯的感覺，於是我們便認真的交往了。

　　二十五歲時，我和莫莉在倫敦結婚；或許因為和莫莉認識不久就結婚，心裏多少還是會缺少些安全感，於是我對她盡量地毫無保留希望藉由真誠的相待讓我

們的婚姻能夠走得順利。

後來，莫莉的姨媽過世留下了一個莊園遺產，莫莉想將它用來開設一間旅館；為此，我和她發生了小小的爭執。我希望我們可以在原本的地方安頓下來就好，但莫莉希望可以離開倫敦把莊園設置成旅館，進而擁有自己的事業；在仔細思考後，我改變了立場，想想這樣也好，因為莫莉可以和我一起工作，我也比較有些安全感。於是，蒙克斯維爾莊園旅館就此誕生了。

在我們決定開幕旅館的當天，正是我們結婚剛滿一週年的日子，早上我利用出門買雞網的理由坐火車到倫敦買了一頂要送莫莉的帽子，打算給她一個驚喜。回到家後，客人們陸續到達，其中有一位客人叫克里斯朵夫·伍倫，他似乎對我的妻子不懷好意，我甚至懷疑他們之前是否就已經見過面；這該不會是莫莉想離開倫敦的理由吧？計劃性的安排這一切，一切都是被那位專門對旅館主人下手的伍倫所欺騙？我不知道他們的關係以及這個情形維持了多久。難怪每當和莫莉聊起關於她的過去時，她總是不願對我多說其它的什麼。不管怎麼樣……她現在是我的妻子，我要相信她，還有，我一定要保護我的妻子不讓她受到任何的傷害。

那位伯約爾太太一副盛氣凌人的態度實在讓人厭惡，如果不是因為外面的大風雪，我一定拒絕她這位客人。麥提卡夫少校倒是個有禮節的軍人，他還願意幫我提行李，甚至清理堆積在後門口的雪，真是個大好人。凱斯維爾小姐有點怪怪的，看起來似乎隱瞞著些什麼，不太理人也不愛聊天，不過笑聲倒是挺豪氣的，像個男人。至於那位突然跑來的帕拉維奇尼先生，天知道他真的姓名是什麼？他說他的車拋錨在風雪中，動彈不得。看他臉上還化著妝，實在很詭異；雖然不是很樂意，但是接待旅人是我們的責任，只好勉強幫他弄一個房間讓他安頓。

看著外面越來越大的風雪，我心中有種不祥的預感；只希望不會有不好的事發生，讓我們平安地渡過這個暴風雪。

在自傳確定後，導演再要求演員從劇本中確立每一個段落角色的狀態，以做為表演的依據；以下是賈爾斯分析的節錄：

Unit1

◎莫莉進場(P.5)[4]，隨後賈爾斯自右方前門進場(P.6)

1.**主題(場上發生什麼事)：**

(1)莊園開幕的第一天，遇大風雪，莫莉和賈爾斯在安排旅館的各項事務，準備迎接客人。

(2)莫莉和賈爾斯彼此隱瞞對方，他們今天的外出是到倫敦購買結婚週年的禮物。

2.**場上人物：**

莫莉、賈爾斯

3.**賈爾斯在想什麼？**

今天是和莫莉結婚滿一週年的日子，要把禮物藏好給她一個驚喜，不能讓莫莉

[4] 此頁數為演員工作本之頁碼，與本書無關。

知道我去倫敦買禮物。

依據：賈爾斯自右方前門進場，他是位二十來歲青年，有些傲慢，卻也引人注
　　　　目。他頓足把雪抖掉，再打開橡木櫃，把帶來的大紙盒放進去…

莫莉在想什麼？

和賈爾斯滿週年的紀念日，要給他一個驚喜，不能讓他知道我到倫敦買雪茄。

依據：她走到中央的靠背椅，拿起她的手提袋及一隻手套，然後從右後方之拱
　　　　門出去。她脫下她的大衣然後回來。

4.賈爾斯在做什麼？

騙莫莉今天出門購買雞網，跑了很多家還是沒買到，所以花了很多時間。

依據：莫　莉：我到村裡去一趟，買些忘記買的東西。你買到雞網了嗎？
　　　　賈爾斯：找到一種但不合用。（他坐在中間靠背椅的左扶手上）我到另
　　　　　　　　外一家，還是找不到合適的，真是一天都浪費了…

莫莉在做什麼？

騙賈爾斯今天到村裡買忘記買的東西。

依據：賈爾斯：（吻她）喂，甜心。妳的鼻子好冷。
　　　　莫　莉：我剛進來。（移步火爐前）
　　　　賈爾斯：哦？妳到那兒去啦？這種天妳不會到外面去吧？
　　　　莫　莉：我到村裡去一趟，買些忘記買的東西。

5.賈爾斯感覺？

(1)興奮中帶些緊張

　說明：對於即將給莫莉結婚的週年禮物感到興奮，對於隱瞞有些緊張。

(2)焦慮

　說明：賈爾斯的台詞談到碳的存量不多，因此感覺焦慮引起擔心。

Unit2

◎賈爾斯自右後方進，站在右邊大靠背椅的左方。莫莉和克里斯朵夫由左方
　樓梯上…(P.10)

1.主題(場上發生什麼事)：

(1)克里斯朵夫向莫莉介紹自己，賈爾斯因為克里斯朵夫的不正經對他冷淡。

(2)克里斯朵夫對於旅館家俱提出建議。

2.場上人物：

賈爾斯、莫莉、克里斯朵夫

3.賈爾斯在想什麼？

克里斯朵夫是個耍嘴皮子、不正經的人，對莫莉過於恭維。

依據：克里斯朵夫：（移向賈爾斯並且和他握手）你好？這可怕的天氣，不是
　　　　　　　　　　嗎？使人想起狄更斯和吝嗇鬼施顧己和那個惱人的小提
　　　　　　　　　　姆，那麼假…我想到時代特徵時分了神。假如妳有一張桃
　　　　　　　　　　花心木的餐桌，妳還得有適當的家人環繞而坐。（他轉向
　　　　　　　　　　賈爾斯）嚴厲且留鬍子的英俊父親…

克里斯朵夫：（轉身注視莫莉）而且真的非常美麗。

莫莉在想什麼？

我得做好旅館的服務，帶客人參觀。

克里斯朵夫在想什麼？

這裡狀況雖然完全不是我所想的樣子，但還算不錯，而且莫莉很有同情心願意聽我說話。

依據：克里斯朵夫：「克里斯，伍倫的活動房屋」也許可在歷史上留名！（對賈爾斯）我就要喜歡這兒了。我覺得你的太太最富同情心。

4.賈爾斯在做什麼？

把該對於客人的服務做好，其餘的不太理會克里斯朵夫。

依據：賈爾斯：（不喜歡他）我把箱子給你提到樓上去。（他拿起箱子，對莫莉）橡木室是嗎？

莫莉在做什麼？

(1)依照克里斯朵夫的要求帶他參觀。

(2)克里斯朵夫的話刺激到賈爾斯，因此轉開話題帶他上樓去看房間。

依據：(2)克里斯朵夫：…可是英國女子所有的女性溫柔全是由她們的丈夫壓榨出來的，（他轉身望著賈爾斯）英國丈夫有些地方非常的粗野。

莫　莉：（匆忙地）上樓去看你的房間。（她走向左後方拱門）

克里斯朵夫在做些什麼？

邊參觀邊和莫莉閒聊，介紹自己的名字。

依據：克里斯朵夫：…我是建築師。我的父母給我受洗命名克里斯朵夫是希望我可以成為建築師。

5.賈爾斯感覺？

(1)憤怒

說明：對於克里斯朵夫不懂察言觀色、高談闊論的行為感到失禮，因此引起小程度不滿的情緒，表現在外在則是冷淡、不太理會克里斯朵夫。

Unit3

◎…賈爾斯匆促地由右後方退至前門…(P.10)。…賈爾斯走出去到門前…(P.14)

1.主題(場上發生什麼事)：

(1)博約爾太太和麥提卡夫少校來到旅館，賈爾斯迎接。

(2)博約爾太太的抱怨。

2.場上人物：

賈爾斯、博約爾太太、麥提卡夫少校、莫莉、克里斯朵夫

3.賈爾斯在想什麼？

(1)客人來了趕快安頓他們。

(2)博約爾太太的抱怨真是無理！

依據：(1)賈爾斯：（對博約爾太太）讓我來拿妳的大衣。

　　　(2)賈爾斯：我的太太馬上就來。我過去幫麥提卡夫少校拿行李。

　　　　　賈爾斯：假如妳不滿意，妳沒有義務留在這兒，博約爾太太。

博約爾太太在想什麼？

這家旅館沒安排接火車，也沒有清除院內道路，什麼都沒準備，真是隨便。

莫莉在想什麼？

博約爾太太似乎不滿意在抱怨，我得跟她解釋並且道歉！

麥提卡夫少校在想什麼？

好不容易到了旅館，外面風雪真是大。

克里斯朵夫在想什麼？

博約爾太太的抱怨真令人討厭。

4.**賈爾斯在做什麼？**

　(1)向莫莉確認博約爾太太和麥提卡夫少校的房間，幫他們把行李提到房間。

　(2)向博約爾太太無理的抱怨反擊！

　依據：(2)賈爾斯：假如妳不滿意，妳沒有義務留在這兒，博約爾太太。

　　　　　博約爾太太：（橫過沙發的右邊）我是不滿意。

　　　　　賈爾斯：假如有任何誤會的話，最好妳還是到別的地方去，我可以
　　　　　　　　　打電話叫計程車來，現在道路還沒有封閉。

莫莉在做什麼？

對於博約爾太太的抱怨，向他解釋他們才剛開始經營。

　依據：莫　莉：對不起，我……

　　　　　博約爾太太：羅斯頓太太嗎？(博約爾太太不悅地觀察莫莉。)

　　　　　博約爾太太：妳很年輕。

　　　　　莫　莉：年輕？

　　　　　博約爾太太：經營這種旅館，妳應該不會有很多經驗吧？

　　　　　莫　莉：（向後退）一切事情都有個開始，不是嗎？

麥提卡夫少校在做什麼？

和賈爾斯一起到他的房間。

5.**賈爾斯感覺？**

(1)憤怒

　說明：已經努力地在為客人安頓，博約爾卻似乎不領情一直在抱怨，引發憤怒
　　　　　的感覺，外在表現不悅，因此用語言向博約爾太太反擊。

再就所有的設定規劃角色的外在裝扮，以完整的呈現劇中人物：

角色	外型描述	穿著	配件	備註
莫莉	二十三歲，高瘦，面目清秀。留著一頭及肩的長髮。	棉質上衣、長裙，毛襪，厚底皮鞋。長大衣，圍	手錶，髮飾，戒指。	米黃色系，顯溫合。外套是棕色系，為了造成

		巾，毛帽，手套。		兇手的聯想。
賈爾斯	二十六歲，身材適中，頭髮修剪整齊，長相樸實。	高領毛衣，棉質長褲，厚底皮靴。長大衣，圍巾，毛帽，手套。	手錶，戒指。	咖啡色系，與莫莉搭配；顯得平易近人。外套是深灰色系，為了造成兇手的聯想。
克里斯朵夫	二十五歲，以男人的標準來說略偏瘦小。長著一頭亂亂但有風格的長髮。	襯衫，套頭毛衣，條紋長褲。長大衣，圍巾，毛帽，手套。	領帶。	米白色系，顯得較單薄而細緻。外套是深藍色系，為了造成兇手的聯想。
博約爾	六十歲，高大硬挺，不胖但也不算瘦；一頭黑灰相間的頭髮梳理成髻。	毛衣，過膝的長窄裙，毛襪，平底皮鞋。大衣，圍巾，手套。	手錶，附有掛鍊的眼鏡。	深灰色，顯得嚴謹、保守。
麥提卡夫	四十歲，體格健壯，很有精神的樣子。頭髮抹著髮油，梳理整齊。	襯衫，套頭毛衣，厚西裝外套，皮鞋。長大衣，手套。	領帶，手錶，煙斗。	白色襯衫，暗紅色毛衣；點綴軍人嚴肅的裝扮。
凱斯維爾	二十四歲，不高不胖，短髮。皮膚蒼白。	套頭毛衣，長褲，厚底皮鞋。長大衣，圍巾，毛帽，手套。	手錶，項鍊。	藍綠色系，顯得不那麼女性化。外套是深灰色系，為了造成兇手的聯想。
帕拉維奇尼	五十歲，高偏胖；蓄著短鬚，臉上化著妝，頭髮雜亂。	毛衣，絨質長褲，壓舌帽，厚底皮靴。皮大衣，圍巾，手套。	懷錶，雪茄。	咖啡帶其它淺色調的花紋，顯得較花俏。
托拉特	二十三歲，高偏瘦，短髮；態度	套頭毛衣，長褲，厚底靴。	手錶。	灰藍色系，顯得低調、穩

	從容。	滑雪外套，毛帽，圍巾，護目鏡。		重。

（四）燈光與音效的使用

　　前面提到導演在創作時可以運用可視聽的工具來幫助詮釋演出；其中最具感染力的元素就是劇場燈光與音樂效果了。除了照明以外，燈光最主要的功能在營造劇場的氛圍，使得觀眾在導演刻意的引導下跟著演員一起進入戲劇情境的幻覺之中；而劇場中所使用的音樂與特殊聲效，同樣是在創造劇場裡如假似真的戲劇世界。

　　本劇的故事場景設地定在一個莊園旅館的大廳堂，室內有壁爐；這樣的場景很容易讓人聯想到溫暖、舒適與安全。然而，本劇敘述的是一個發生在大雪紛飛的冬天，一樁因仇恨所造成的謀殺以及之後接續的緝兇行動；基調上，燈光要塑造的是一個寒冷、緊繃的氛圍，以烘托劇本嚴肅之主題。但此同時，本劇除了嚴峻的氣氛外，仍然帶有某些情感流露的場面；燈光的調性應依情境來幫助營造所需之情感效果。在技術上，這次的演出採三面觀眾型式的舞台，因此在燈光的使用上面臨了較高的難度，一方面要顧及戲劇情境的建立，另一方面還要注意到觀眾席與表演區的界線。此外，光復廳本身的設備中有三盞從屋頂懸掛下來的大型水晶燈，在勘查場地時它們便引發了導演的興趣，希望能將之納入演出之中。此外，環繞劇場四周的每一根樑柱上均設有一盞壁燈，這些也可以當作是劇中燈光的一部份。本劇最富創造力的燈光運用，應該是在博約爾太太謀殺案發生時場景的建立與氣氛的營造。劇中依劇作家的安排，博約爾太太是被'穿著大衣、圍著圍巾，並戴著帽子'的兇手在場上當著觀眾的面前所勒死；如果此時燈光亮度太亮，雖然兇手經過衣物的遮掩仍然可依身形而看出他是誰，反之，如果光線太暗，場上一切行動的細節又無法盡收觀眾眼底。因此，導演計劃以'剪影'的方式來呈現，劇場中只有壁爐傳出紅橙色的火光，加上非常低亮度的藍色底光，演員的表演則集中在舞台的中間，距觀眾有一段距離。如此的安排，一方面讓場上散發因燈光色調所塑造的詭異氛圍，二方面偏低但仍可清楚看見的背光光線配合著博約爾被壓抑的呼叫聲以及掙扎的身影，製造了令人恐懼的氣氛，同時，也以演員與觀眾之間較遠的距離增加辨識的難度。（有關燈光實際的調度與安排，請見第三部份導演本中之說明，以及第四部份劇場調度中之劇照呈現。）

　　音效在本劇中被巧妙的運用於幾個場景中。首先，戲一開始作者利用燈光暗場配上聲音的演出，交代了第一樁謀殺案的發生，接著收音機廣播的聲音報導了這樁謀殺案，在廣播的進行中，燈光亮起，呈現在舞台上的場景已是莊園旅館的廳堂——這個手法相當於電影中的'聲音蒙太奇'，是以聲音做為畫面時空跳躍之連接，技巧十足。其次，《三隻瞎眼老鼠》的曲調在劇中不斷地以歌唱、鋼琴彈奏或吹口哨的方式出現。這首兒歌的內容被兇手用以暗示謀殺的進行，歌詞寫到

"三隻瞎眼老鼠，看它們怎跑，它們都追逐那農夫的妻子……"；三隻老鼠原本指的是三個可憐的小孩，之後又暗指造成小孩悲劇的三個加害人，也就是謀殺案的對象。在演出中這部份的音效必須如實地呈現。(有關音效實際的調度與安排，請見第三部份導演本中之說明。)

（五）對劇本的詮釋角度

表面上這是一齣精彩的犯罪推理戲劇，細讀之後，不難發現它其實也敘述了一個世俗的悲劇。

三個小孩因為貧困且疏於照顧被帶到法庭接受保護，法官為他們找了一個寄養的家庭。法官從資料上得到的訊息認為這個農場的夫婦能夠提供好的條件來撫養三個小孩，但事實卻不然，小孩們到了農場之後經年地被虐待。其中的小男孩因承受不住那些拳打、腳踢、挨餓的日子，偷偷寫信給學校的年輕老師，希望她能救出他們。然而，在命運的捉弄下，老師正巧因肺炎未到校上課而錯過了那封信，小男孩不幸地死了，哥哥抱著弟弟的屍體發誓定要為死去的親人復仇。隨後，養父母入監服刑，姊姊被送到另一個家庭，哥哥加入了軍隊的生活，彼此失去了聯繫，而那位年輕的女老師一直因為遺憾而愧疚在心。多年之後，姊姊從國外回來要尋找倖存的弟弟，這個男孩在幾年的軍旅生活後突然失踪，據說已患得精神分裂症。有一天，倫敦某處發生一樁謀殺案，死者正是當年農場的女主人，她已刑滿出獄而她的丈夫則在獄中過世。警方在犯罪的現場找到一份寫著'蒙克斯維爾莊園'字樣的筆記，於是派人前往探察。蒙克斯維爾莊園是一棟剛剛開始營業的旅館，旅館的女主人正是當年那位年輕女教師。這天，女教師和她新婚一年的丈夫正準備接待他們的第一批客人，外頭的天氣卻因大風雪而冷得出奇。客人們陸續地到達，包括了事先預定的、臨時到來的以及從倫敦專程來辦案的警探。持續的風雪讓莊園外出的路被阻斷了，所有人也被困在這個隨時會有命案發生的旅館裏。劇情發展下去，當年那位正巧來到這裡渡假的法官被兇手謀殺了，所有人開始相信事態的嚴重。警探一一偵訊了所有的人，並要求重現法官被殺當時的狀況。其實，這位警探正是當年倖存的男孩，他先殺了養母之後來到蒙克斯維爾莊園，打算把辜負他們的女教師也殺了。在過程中，他一併對那為位被他設計來到此地的女法官採取了報復的行動。正當他即將要殺死女教師時，莊園的另兩位客人阻止了他，其中一位是回來找她的姊姊，另一位則是真正的警探。

當人們在閱讀推理小說(戲劇或電影)時，往往把重點放在劇情發展上，仔細分析作者的佈局與安排，急於在抽絲剝繭的推理中早作者一步找出真正的兇手；雖然這是這類型作品最吸引人的地方，然而，我們卻忽略了人物行為背後的動機、人格的特色以及造就劇中人所處境遇的各種因素。《捕鼠器》劇中的兇手是一個精神分裂症的患者，就劇作家字裏行間的線索，我們可以猜測他的病因源自於幼時的創傷，而這個創傷又由不同的因素造成——法庭裏的法官輕易相信社福單位的書面資料而把小孩送進一個變態的家庭、學校裏的老師未能及時發現學生

在家中受虐的情事而讓悲劇發生、受到重創的小孩後續未能再有妥切的安排與照顧，導致創傷非但無法復原反而發展成精神的疾病——這些原可以避免又沒能改善的過失使得過去的受害人在痛苦中成長，終有一天成為了今日的加害人。這是一齣社會的悲劇。

　　每種類型作品有其一定的構成元素，「推理」也是一樣。為了達到緊張、懸疑、延宕與衝突張力，有些元素在劇中會被刻意的強調，相對而言，某些就會因此而不足；在處理《捕鼠器》時，導演著重在'人物的內在動機'與'外在行為樣貌'這二者間互為因果的清楚的描述，並藉由演員精細的表演傳達劇中人物完整的形像，以期觀者在享受推理的有趣過程中，也能與創作者共同深入地挖掘原已包藏在劇本中的題旨。

排演
場面調度

　　劇院不能沒有導演。正是導演領導著劇院並確立它的創作道路。……我們這個職業的高尚和宏偉，它的力量和智慧在於自覺的自我約束。我們的想像力的界限是由劇作者規定的，越過這個規定將做為對劇作者的背叛而受到懲罰。尋找到對於這個劇本來說是唯一正確和準確的表現手法，善於每一次都能尋找到劇本假定性的尺寸和性質，善於演奏劇作家的音樂而不僅僅是他的樂譜，善於像處理自己的作品一樣處理別人的作品——這就是崇高的和最為困難的導演職責。

<div align="right">托甫斯托諾戈夫</div>

　這個部份的內容包括了為演出所需修訂的劇本(節錄)，以及場面調度的文字說明，並搭配演出的劇照做為畫面之呈示。為清楚標示台詞與調度說明，台詞以細明體、場面調度以標楷體來做區分。燈光說明為藍色、音效說明為紅色、小道具則是綠色。

劇中場景

第一幕／第一場：蒙克斯維爾莊園的大廳堂。傍晚時分。
　　　　　第二場：同前。第二天下午。
第二幕／同前。十分鐘以後。

時空背景

英國倫敦郊區，一九五〇年代。

劇中人物(依出場序)

莫莉・羅斯頓
賈爾斯・羅斯頓
克里斯朵夫・伍倫
博約爾太太
凱絲維爾小姐
帕拉維奇尼先生
托拉特警官

第一幕

第一場

◎開演前觀眾席燈亮，便於觀眾入座。舞台區的
　光線來自於觀眾席的餘光。

◎觀眾在音樂聲中陸續進場。

◎劇場須知之後，觀眾席燈亮度降低。

◎開演後劇場入口全關上，觀眾席燈全暗；整個
　劇場的光線來自於走廊的餘光。

◎在劇場外的走廊上傳出一女子的尖叫聲，再聽
　到男女混雜的說話聲。

人聲甲　天啊，發生了什麼事？

人聲乙　往那邊走了！

人聲丙　哦，天啊！

◎警笛聲響起，由近到遠，參雜著眾人的議論
　聲；然後所有的聲音歸於寂靜。

◎之後，收音機音效進。

收音機廣播聲　根據倫敦警察局報導，這一樁罪
　　　　　　　　　行發生在柏丁頓區，斑鳩街二十
　　　　　　　　　四號。

◎壁爐燈光進。

收音機廣播聲　被殺的女子名叫摩琳‧賴洪。警
　　　　　　　　　方偵辦這起兇殺案，正積極地尋
　　　　　　　　　找附近一名男子，他身穿深色大
　　　　　　　　　衣，圍淺色圍巾，頭上戴著一頂
　　　　　　　　　軟氈帽。

◎舞台燈亮。

◎莫莉從大門進出口上場。她把手提袋和大衣放
　在椅1，再轉身把一包東西放入橡木櫃中，然
　後把手套脫下放在櫃子上，打開收音機。

收音機廣播聲　駕駛請注意結冰的道路。預料大
　　　　　　　　　雪還會繼續地下，全國到處會結
　　　　　　　　　冰，尤其是蘇格蘭北部海峽及東
　　　　　　　　　北岸。

莫　莉　（先向著餐廳的方向，再對著二樓方向喊叫；然後走到左牆將壁燈打開）巴樓太太！巴樓太太！（走向壁爐烤火）哦！真冷。(打開壁爐上的桌燈，再走到沙發後把靠桌上的桌燈也打開。四處張望)看起來真還不錯——（看到壁爐旁的招牌，走過去拿起）唉呀，賈爾斯真笨。（放下招牌看看錶，然後再看放在壁爐上的座鐘）啊！

◎莫莉匆匆忙忙地把收音機關上，然後從左側出入口下場(至餐廳)。

◎賈爾斯從大門出入口上場。他脫下大衣、帽子和圍巾放在椅2，再打開橡木櫃，把帶來的大紙盒放進去，然後他走向壁爐，伸出雙手取暖。

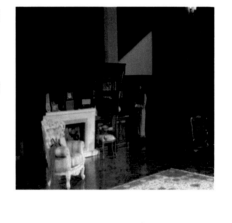

賈爾斯　（喊叫）莫莉？莫莉？妳在哪兒？

◎莫莉從左側出入口上場。

◎二人站在壁爐前說話。

莫　莉　你回來啦。

賈爾斯　哦，妳在這兒（吻她）妳的鼻子好冷，(看看壁爐)要不要加火？

莫　莉　加過了，我也是剛進來。

賈爾斯　妳到哪兒去啦？這種天氣，妳不會到外面去吧？

莫　莉　我到村子裡去了一趟，買些東西。你買到鐵絲網了嗎？

賈爾斯　找到一種但不合用。我到另外一家，還是找不到合適的，真是一天都浪費了。老天，我凍得半死，車子滑來滑去，雪下得好大。(看看大門口的方向)妳猜我們明天會不會被雪封了？

莫　莉　哦，最好不要。（她摸摸暖氣管）但願熱水管不要結凍了。

賈爾斯　我們得把中央暖氣系統的火繼續不斷地燒才行。（他也試一試暖氣管）嗯，不大熱——我希望他們已經把煤炭送

來了，我們的存量不多了。

莫　莉　（移向沙發坐下）哦！我真希望一開始就一切順利，第一印象太重要了。

賈爾斯　（移前到椅 1）一切都準備好了嗎？還沒有人到吧？

莫　莉　還沒，我想一切都安排就緒了。巴樓太太提早溜了，大概是怕天氣吧。

賈爾斯　這個女人最討厭，把事情都推給妳了。

莫　莉　還有你，這可是我們兩個一起經營的。

賈爾斯　只要別讓我燒飯就行。

莫　莉　那是我該做的事。沒關係，假如我們被雪封了，我們還儲存了不少罐頭。（站起）哦，賈爾斯，你想一切都沒問題吧？

賈爾斯　妳害怕了嗎？是不是後悔了？當初妳姨媽留下這幢房子給妳的時候，就該賣掉，而不是異想天開地開這個什麼旅館，是嗎？

莫　莉　不是，我才不後悔呢，我喜歡這樣。說到旅館，你看那個……（她走向壁爐把招牌拿起來）

賈爾斯　很好呀，怎麼啦？（他向莫莉走去）

莫　莉　你沒有看到嗎？你漏寫一個「斯」字。'蒙克斯維爾'寫成'蒙克維爾'。

賈爾斯　啊，真是，我怎麼會寫成這樣？不過也沒多大關係，蒙克維爾也不錯，不是嗎？

莫　莉　真是厚臉皮。去給中央暖氣系統添加些燃料。

賈爾斯　要穿過那麼冰冷的院子，多麼可怕！

莫　莉　趕快準備，現在可能隨時會有人到。

賈爾斯　房間都分配好了嗎？

莫　莉　好了。（她走向寫字桌，從桌上拿起一本簿子）博約爾太太，四柱床室。麥提卡夫少校，藍室。凱絲維爾小姐，東室。伍迪先生，橡木室。

賈爾斯　不知道他們是什麼樣子的人，我們要不要他們預付房租呢？

莫　莉　哦，不要，我想不必。

賈爾斯　　他們說不定會耍花樣欺騙我們。

莫　莉　　他們帶著行李,假如他們不付錢,我們
　　　　　就扣留他們的行李,這還不簡單。

賈爾斯　　我覺得我們應該選讀些有關旅館管理
　　　　　的課程,才有辦法應付這些。如果他們
　　　　　行李裝的是用報紙包的磚頭,那我們要
　　　　　怎麼辦?

莫　莉　　(拿出一些信件)看他們來信的地址,都
　　　　　是些高尚的地方。

⋮

賈爾斯　　妳真是個會做生意的人,莫莉。

◎賈爾斯從後門出入口下場。

◎莫莉打開收音機。

收音機廣播聲　　根據倫敦警察局報導,這一個罪
　　　　　　　行發生在柏丁頓區,斑鳩街二十
　　　　　　　四號。被謀殺的女子是摩琳·賴
　　　　　　　洪。有關這件謀殺,警察——

◎莫莉走到椅1拿起自己的大衣,再走到椅2。

收音機廣播聲　　急於尋找在附近的一個男人,身
　　　　　　　上穿著深色大衣——

◎莫莉拿起賈爾斯的大衣。

收音機廣播聲　　圍著淺色圍巾——

◎莫莉拿起他的圍巾。

收音機廣播聲　　頭上戴著一頂軟氈帽。

◎莫莉拿起他的帽子,從左邊出入口下場(至過
　道與臥房)。

收音機廣播聲　　駕駛務必留意結冰的道路。

◎門鈴聲響。

收音機廣播聲　大雪會繼續下，全國各地……

◎莫莉上場，關上收音機，匆忙地從大門出入口
　下，之後再領著克里斯朵夫上場。

莫　莉　請進！

克里斯朵夫　謝謝。

◎克里斯朵夫手上提著行李箱，環顧四週穿過壁
　爐走到餐桌右邊，把行李箱放在地上。

克里斯朵夫　天氣太壞了，我的計程車在你們大
　　　　　門前停下。（他把帽子脫下放在餐
　　　　　桌上）司機不想開進院子裡的車
　　　　　道，真沒有冒險精神。（看向莫莉）
　　　　　妳是羅斯頓太太嗎？多麼可愛！
　　　　　我的名字叫做伍倫。

莫　莉　你好，伍倫先生。

克里斯朵夫　妳一點也不像我想像中的樣子，我
　　　　　一直把妳當作是一位退休將官的
　　　　　遺孀，印度軍隊的。我原以為妳會
　　　　　是個可怕、冷酷，而且擺夫人架子
　　　　　的人，而這整個地方都會塞滿印度
　　　　　聖城的銅器。然而全不是這麼回
　　　　　事，這裡很美妙，（走向下舞台，
　　　　　四處張望）──的確是美妙。一切
　　　　　都相稱。（指著椅3旁的小桌）那
　　　　　是假貨──（指著餐桌）啊，但是
　　　　　這張桌子是真的。我就要開始愛上
　　　　　這個地方了。你們有沒有臘花或者
　　　　　天堂鳥？

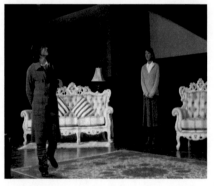

莫　莉　恐怕沒有。

克里斯朵夫　太可惜了，那麼有沒有餐具櫥呢？
　　　　　一座紫色上等桃花心木的餐櫥，上
　　　　　面還有優美的水果雕刻？

莫　莉　我們有，在餐廳裡。（指向左側出入口）

克里斯朵夫　（跟著她的視線）在裡面？我要看
　　　　　一下。

◎二人從左側出入口下場(至餐廳)。賈爾斯從後

門進出口上場，手上抱著一堆木材，先走向壁
爐丟幾塊進去，爐火的燈光變化。賈爾斯再拿
起招牌從大門出入口下場。

莫　莉　（在外）請進來暖一暖。

◎莫莉從左側出入口上，克里斯朵夫跟在後面。

克里斯朵夫　絕對的十全十美，真正值得尊敬的
　　　　　　東西。但是，為什麼中間不擺一張
　　　　　　桃花心木的餐桌呢？幾張小餐桌
　　　　　　只有破壞了效果。

◎賈爾斯從大門出入口上場，看見二人，
　停在沙發後面。

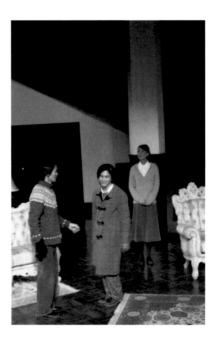

莫　莉　我們原本以為客人會喜歡幾張小餐桌
　　　　的安排(看見賈爾斯)，喔，這是我的先
　　　　生。

克里斯朵夫　（移向賈爾斯並且和他握手）你
　　　　　　好，這可怕的天氣，不是嗎？使人
　　　　　　想起狄更斯和吝嗇鬼施顧己和那
　　　　　　個惱人的小提姆，那麼假。（他轉

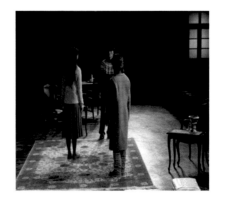

賈爾斯　（不熱絡地）我把箱子給你提到樓上
　　　　去。（他走向餐桌拿起箱子，對莫莉）
　　　　橡木室是嗎？

莫　莉　是的。

克里斯朵夫　我很希望那房間裡有一張玫瑰印
　　　　　　花布的四柱床。

賈爾斯　　　那兒沒有。

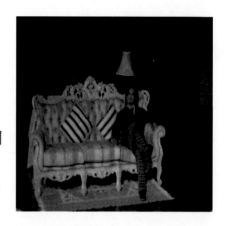

◎賈爾斯提著箱子從左側樓梯上樓下場。

克里斯朵夫　我想妳的先生不會喜歡我的。你們
　　　　　　結婚多久了？你們很相愛嗎？

莫　莉　　　(禮貌地)我們剛結婚一年。要不要上去
　　　　　　看看你的房間？

克里斯朵夫　(走向右下舞台，環顧四周)我很喜
　　　　　　歡知道有關人們的事情，我的意思
　　　　　　是，我認為人是極為有趣的，妳說
　　　　　　是嗎？

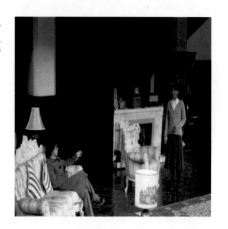

克里斯朵夫　不是，我是建築師。我的父母給我
　　　　　　受洗命名克里斯朵夫，是希望我可
　　　　　　以成為建築師。克里斯朵夫‧伍倫
　　　　　　！（他笑了）取了這個名字好像就
　　　　　　成功了一半，很好笑，是嗎？常常
　　　　　　有人拿聖保羅教堂來開我玩笑，但
　　　　　　是——誰知道呢？

◎賈爾斯從左側樓梯下來，走到莫莉的旁邊。

克里斯朵夫　（對賈爾斯）我已經開始喜歡這裡了，我覺得你的太太很富同情心。

賈爾斯　（冷冷地）的確是。

克里斯朵夫　（轉身注視莫莉）而且非常美麗。

莫　莉　不要胡說。

克里斯朵夫　你看，她不正是典型的英國女人嗎？一聽到恭維的話就渾身不勁。英國女人所有的女性溫柔全是由她們的丈夫壓榨出來的，（他望著賈爾斯）英國丈夫有些地方非常的粗野。

莫　莉　（轉移話題，打圓場地）要上樓去看你的房間嗎？

克里斯朵夫　(裝模做樣地)我可以去嗎？

莫　莉　（對賈爾斯）你再去給熱水鍋加些燃料好嗎？

◎克里斯朵夫拿起放在餐桌上的帽子，然後和莫莉從左側樓梯上二樓下場。

◎門鈴聲響，賈爾斯匆促地由大門出入口下場。

博約爾太太　（在外）這是蒙克斯維爾莊園嗎？

賈爾斯　（在外）是的……

◎博約爾太太從大門出入口進，手上拿著一些雜誌和她的手套；賈爾斯跟在她的後面提著一個皮箱，進場後他將皮箱放在沙發後方。

博約爾太太　我是博約爾太太。

賈爾斯　我是賈爾斯‧羅斯頓。(指向壁爐)請過來這邊烤烤火，博約爾太太。

◎博約爾太太移向壁爐。

賈爾斯　天氣太壞了，不是嗎？這是妳唯一的行李嗎？

博約爾太太　有一位少校——叫麥提卡夫的，好像是——在照顧行李。

91

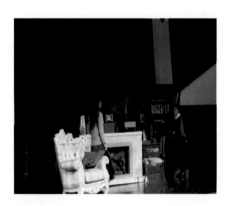

賈爾斯　我出去看看。

◎賈爾斯走向大門出入口。

博約爾太太　計程車不願意冒險開上車道。
◎賈爾斯轉身看向博約爾太太。

.
.
.
.
.

賈爾斯　我太太馬上就來；我去幫麥提卡夫少校
　　　　　拿行李。

◎賈爾斯從大門出入口下。

◎博約爾太太把大衣脫下，連同她的手套及雜誌
　放在椅1，然後走向餐桌，環顧四周。

博約爾太太　（自言自語）至少應該把院內車道
　　　　　　　的雪清除掉。沒有準備，又隨隨便
　　　　　　　便的。

◎莫莉從右側樓梯下樓。

莫　莉　對不起，我……
博約爾太太　羅斯頓太太嗎？
莫　莉　是的。
博約爾太太　妳很年輕。
莫　莉　年輕？
博約爾太太　經營這種旅館，妳應該不會有很多
　　　　　　　經驗吧？
莫　莉　一切事情都有個開始，不是嗎？
博約爾太太　嗯，太沒經驗了。（她四處望望）
　　　　　　　老房子，我希望這房子還沒有乾枯
　　　　　　　腐爛。
莫　莉　（不悅地）當然沒有啦！
博約爾太太　許多人不知道他們的房子已經乾
　　　　　　　枯腐敗了，等到知道的時候已經太

遲，毫無辦法補救了。

莫　莉　這棟房子狀況完全良好。

博約爾太太　哼——有粉刷的外衣當然好。(用手指敲敲橡木櫃)妳知道，這橡木裡有蟲。

賈爾斯　（在外）請這邊走，少校

◎賈爾斯和麥提卡夫少校從大門出入口上場；賈斯手上提著兩個皮箱。

賈爾斯　(指著莫莉)這是我太太。

麥提卡夫少校　妳好。外面的風雪實在太大，我還以為我們到不了這裡呢。（他脫下帽子，並向博約爾太太點頭致意）

賈爾斯　少校，這邊請。

麥提卡夫少校　是。

◎麥提卡夫少校跟著賈爾斯，二人從右側樓梯上二樓下場。

◎博約爾太太走向椅2，坐下。

博約爾太太　你們這兒的傭人難找嗎？

莫　莉　我們有一位很好的當地女傭，她是從鄉下來的。

博約爾太太　有什麼服務生嗎？

莫　莉　沒有服務生，只有我們。

博約爾太太　是嗎？我還以為這是一個設備與服務齊全的旅館呢。

莫　莉　我們才剛開始經營。

博約爾太太　我得說，要開這種旅館，要有適當

的服務人員，這是先決條件。我認
為你們的廣告刊登不實。我可以知
道是不是只有我一個客人——還
有麥提卡夫少校，是嗎？

莫　莉　　哦，不是，我們有好幾位客人。

博約爾太太　　也都在這種天氣裡來？大風雪，
　　　　　　　唉，真是倒楣。

莫　莉　　可是，我們不能預知天氣啊！

◎克里斯朵夫從右側樓梯靜靜地下來，
　走到莫莉的身後。

◎克里斯朵夫誇張地做了鞠躬的姿勢。

博約爾太太　　（冷淡地）你好。

克里斯朵夫　　這是一棟非常美麗的房子，妳說
　　　　　　　是嗎？

博約爾太太　　我已經到達人生的一種境界，知道旅
　　　　　　　館完善的招待比它的外觀更重要。

◎克里斯朵夫走向椅3坐下。
◎賈爾斯從左側樓梯下來，站在餐桌邊。

博約爾太太　　假如我知道這不是一個經營完善
　　　　　　　的旅館，我絕不會來的。我原認為
　　　　　　　這裡設備齊全、服務周到的。

賈爾斯　　假如妳不滿意，妳沒有義務留在這兒，
　　　　　博約爾太太。

博約爾太太　　我是不滿意。

賈爾斯　　假如有任何誤會的話，最好妳還是到別
　　　　　的地方去，我可以打電話叫計程車來，
　　　　　現在道路還沒有封閉。我們接到許多房

　　　　間的預定申請，所以很容易補上妳的
　　　　位置。

博約爾太太　我才不離開呢，我要看清楚地方再
　　　　說，你別認為現在就可以把我趕
　　　　走。(起身轉向莫莉)也許妳可以帶
　　　　我到樓上我的房間，羅斯頓太太？

莫　莉　當然，博約爾太太。（她跟著博約爾太
　　　　太，當她經過賈爾斯身邊時指責地）親
　　　　愛的，你真了不起……

◎博約爾太太拿起放在椅1的大衣、手套及雜
　誌和莫莉由左方樓梯上二樓下場。

克里斯朵夫　我認為她是個十足可怕的女人，我
　　　　一點兒也不喜歡她。我真想看到你
　　　　把她趕到雪地去，她活該。

賈爾斯　要真是那樣，可是件樂事。

◎門鈴響起。

賈爾斯　天啊，又來了一位。

◎賈爾斯從大門出入口下場。

賈爾斯　（在外）請進——請進。

◎凱絲維爾小姐從大門出入口上場，賈爾斯在她
　的後面。她進來時手上拿著一個小提包，逕自
　走向壁爐烤火。

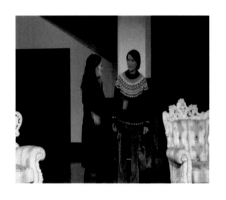

凱絲維爾小姐　我的車子開到路口大約半英里
　　　　外就陷於泥沼中——我開進雪
　　　　堆裡了。

賈爾斯　讓我拿這個。（他接過她的小提包）車
　　　　上還有其他東西嗎？

凱絲維爾小姐　沒有了，我旅行是很輕便的。
　　　　哈，有火真好。

◎克里斯朵夫輕咳了幾聲。

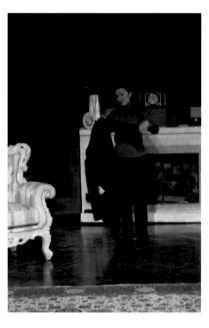

賈爾斯　哦——伍倫先生——小姐？

凱絲維爾小姐　凱絲維爾。（她對克里斯朵夫點
　　　　頭）

賈爾斯　我太太馬上就會下來。

從
《捕鼠器》
看導演的創作歷程與劇場調度

凱絲維爾小姐 不急。（她脫下大衣）我得先把自己解凍。看來你們好像要被雪封閉了。（從大衣口袋拿出一張晚報）氣象預告說會有大雪，駕駛要特別小心等等。希望你們有很豐富的食物儲藏。

⋮

◎她粗聲笑笑，將大衣丟給賈爾斯，然後走向椅2坐下。

克里斯朵夫 報上有什麼新聞嗎——除了氣象之外？

凱絲維爾小姐 一般政治危機，哦，還有一件很有趣的謀殺案！

克里斯朵夫 謀殺案？（起身走向凱絲維爾）哦，我喜歡謀殺案！

凱絲維爾小姐 （遞給他報紙）他們好像認為是殺人狂事件。兇手在柏丁頓附近勒死了一個女人。我猜是個色狼。（她看向賈爾斯）

◎賈爾斯放下手中的東西加入討論。

克里斯朵夫 沒有說多少，是嗎？（他走向左舞台，來回踱步讀着報紙）「警察急於尋找此事發生時，在斑鳩街附近出現的男人，中等身材，穿著深色大衣，圍著淺色圍巾，又戴著一頂軟氈帽。」

凱絲維爾小姐 描述的好，適用於每一個人，不是嗎？

克里斯朵夫 如果說到警察急於尋找某人，是不是就在委婉的暗示這個人就是兇手呢?(他把報紙放在餐桌上)

凱絲維爾小姐 可能。

賈爾斯　那個被謀殺的女人是誰？

克里斯朵夫　摩琳‧賴洪。

賈爾斯　年紀大不大？

克里斯朵夫　報上沒說，也不像是搶劫……

凱絲維爾小姐　（對賈爾斯）我告訴你了，色狼。

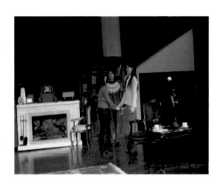

◎莫莉從左側樓梯下來。

賈爾斯　這位是凱絲維爾小姐，莫莉，我太太。

凱絲維爾小姐　（起立）妳好。（她與莫莉很熱切
地握手）

◎賈爾斯拿起凱絲維爾的箱子和大衣。

莫　莉　今天晚上好可怕，要不要到妳的房間
去？假如妳要洗澡的話有熱水。

凱絲維爾小姐　好呀。

◎莫莉領著凱絲維爾小姐自左側樓梯上二樓下
場，賈爾斯跟在後面。

◎克里斯朵夫獨自留下，他先走向書桌四處觀
望，再轉身到壁爐烤烤火，嘴裡哼著歌且暗自
發笑，似乎有些心理失常的現象；最後，他走
到餐桌拿起報紙繼續讀著。

◎賈爾斯和莫莉從右側樓梯下來，一面談著話；
他們沒有看見克里斯朵夫。

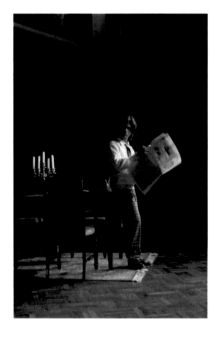

莫　莉　我要趕快到廚房去準備一下。麥提卡夫
少校人很好，他不為難人，但是那個博
約爾太太真可怕。我們要做一頓好晚
餐，我想開兩罐碎牛肉罐頭煮麥片外加
一罐豌豆，再做些馬鈴薯泥，還有燉無
花果和甜點，你看這樣夠了吧？

賈爾斯　嗯，我想可以了，但是不太特別。

克里斯朵夫　（突然出聲讓莫莉嚇了一跳）讓我
來幫忙吧，我最喜歡做菜，為什麼
不來個煎蛋捲？妳有雞蛋嗎？

莫　莉　哦，有，我們家雞蛋最多，我們養了不少
雞，最近生蛋不多，可是我存了不少蛋。

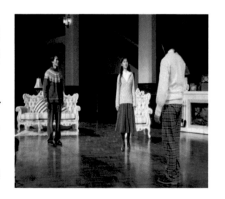

克里斯朵夫　如果妳有一瓶不管是什麼樣子的
便宜酒，妳可以加一點在妳的 "碎
牛肉煮麥片" 裡，增加一些歐陸風

味，帶我到廚房看看妳有些什麼，我敢說我會有靈感的。

莫　莉　來吧。

◎莫莉和克里斯朵夫從左側出入口下；賈爾斯加一些木柴到壁爐裡。

◎一會兒後，莫莉再進場。

莫　莉　他很好吧？他穿上圍裙而且把東西都準備好。他說一切都交給他，半小時之內不要回去，假如我們的客人都願意為他們自己做飯，那可省了不少麻煩。

⋮

莫　莉　箱子裡有磚頭嗎？

賈爾斯　根本沒有重量，如果妳問我裡面有沒有東西，我敢說什麼都沒有；說不定他是專門到旅館招搖撞騙的年輕人。

莫　莉　我不相信，我蠻喜歡他的。我倒覺得凱絲維爾小姐有點兒怪，你覺得呢？

賈爾斯　可怕的女人——假如她是女人的話。

莫　莉　唉，我們的客人不是奇怪就是討人厭，真是糟糕；不過，我認為麥提卡夫少校還不錯，你認為怎樣？

賈爾斯　也許他愛喝酒！

莫　莉　哦，你這麼想嗎？

賈爾斯　不，我沒有，我只不過覺得喪氣。算了，無論如何現在我們已經知道最壞的狀況了，他們都已經到齊了。

◎門鈴聲響。

莫　莉　會是誰呢？

賈爾斯　說不定是斑鳩街的殺手。

莫　莉　不要這樣！

◎賈爾斯從大門出入口下場；莫莉撥撥
　壁爐的火。

賈爾斯　（在外）請進。

◎帕拉維奇尼先生從大門出入口上場，手上拿著
　一個小手提袋；賈爾斯跟在他後面。

帕拉維奇尼　真是抱歉，我是，我是在那兒呢？

賈爾斯　這是蒙克斯維爾莊園旅館。

帕拉維奇尼　喔，運氣太好了！夫人（他向前走
　　　　　　近莫莉，牽起她的手並吻了一下）
　　　祈禱靈驗了。一個莊園旅館，還有
　　　一位可愛的女主人，我把我那輛勞
　　　斯萊斯開進雪堆裡，到處是雪，我
　　　不知道身在何處，我想再待在車裡
　　　也許會凍死，所以就只拿了一個小
　　　提袋在雪堆裡蹣跚地走著，突然我
　　　看到前面一個大鐵門，有人住的地
　　　方！我得救了。在我來到你們的車
　　　道時，我跌倒在雪裡兩次，可是我
　　　終於到了，而且立刻（他四周看看）
　　　絕望變成喜悅。（轉變了態度）妳
　　　能給我一個房間，好嗎？

賈爾斯　哦，好的……

莫　莉　恐怕是間很小的。

帕拉維奇尼　當然，當然，妳有別的客人。

莫　莉　我們今天才把這地方開為莊園旅館，所
　　　以我們是——我們是新手。

帕拉維奇尼　（曖昧地看著莫莉）妳真是可愛—

賈爾斯　你的行李呢？

帕拉維奇尼　我放在車上，今天晚上這種天氣，
　　　我敢保證外面不會有小偷，而且對
　　　於我個人來說，我的需求很簡單。
　　　我所需要的——這兒——都在這
　　　小袋裡。(拍拍手提袋)的確，我所
　　　有的必需品。

莫　莉　你最好過來取暖。

◎帕拉維奇尼未理睬莫莉,逕自走至下舞台,環顧四周然後坐在椅3。

莫　莉　我去準備你的房間,恐怕是間比較冷的房間,因為朝北,其他的房間都滿了。

帕拉維奇尼　那麼,妳有好幾位客人了?

◎莫莉與賈爾斯二人互望了一會兒,場面顯得有些尷尬。

帕拉維奇尼　現在讓我來告訴妳此刻的狀況,我完成了這幅圖畫,從現在起不會再有人來,而且也沒有人離去。到明天,說不定已經開始,我們與文明切斷。(他起身走向餐桌的方向,邊走邊張望四周)沒有屠夫,沒有麵包師,沒有郵差,沒有報紙,也沒有人送牛奶,除了我們之外沒有任何人、任何東西。真是好極了,好極了。這種情況最合我的胃口。（他轉身看向莫莉與賈爾斯）對了,我的名字叫帕拉維奇尼。

莫　莉　哦,我們是羅斯頓。

帕拉維奇尼　羅斯頓先生和羅斯頓太太-----（他神秘地向二人點頭致意）而這——是蒙克斯維爾莊園旅館。(他笑笑)太好了。(他又笑)太好了。

◎舞台燈暗;壁爐火光持續。
◎過場樂進。

第二場

◎舞台燈亮。

◎過場樂漸收。

◎麥提卡夫少校坐在椅2看著一本書，博約爾太太坐在沙發上，膝上放著記事本正在寫信。

博約爾太太　我認為太不誠實了，不先告訴我們一聲，他們是剛開始經營這地方。

麥提卡夫少校　是呀，可是每件事都有個開頭。今天早上的早餐好極了，美味的咖啡、炒蛋、自製果醬，而且服務也很週到，這可都是女主人自己做的。

博約爾太太　哼，不專業，這裡也應該有正規的職員。

博約爾太太　你說什麼？

麥提卡夫少校　哦——我的意思是，對，我知道妳的意思。

101

◎克里斯朵夫從右側樓梯下來。

博約爾太太　我不會在這裡待很久。
克里斯朵夫　是啊，是啊，我想妳不會。

◎克里斯朵夫走進書房；麥提卡夫少校與
　博約爾太太二目光跟著他。

博約爾太太　真是個非常怪的年輕人，心理不平
　　　　　　　衡，我可以這麼說。
麥提卡夫少校　說不定他是從瘋人院逃出來的。
博約爾太太　那也沒有什麼奇怪的。

◎莫莉從左側出入口上場，手上拿著雞毛撢子。
莫　莉　（向樓上喊）賈爾斯？
賈爾斯　（從大門出入口上場）什麼事？
莫　莉　你把後門口的雪再鏟一下好嗎？
賈爾斯　喔，好。
◎賈爾斯從後門出入口下場，經過麥提卡夫少校
　的面前。
麥提卡夫少校　我來幫你忙。我一定得運動、運
　　　　　　　　動。(二人下)
◎莫莉從右側樓梯上二樓，與正在下樓的凱絲維
　爾小姐相撞。
莫　莉　對不起！
凱絲維爾小姐　沒關係。

◎莫莉下場，凱絲維爾小姐慢慢走到壁爐前。
博約爾太太　真是令人難以置信，她會不會做家
　　　　　　　事？拿著一支撢子走過客廳，難道
　　　　　　　後面沒有樓梯嗎？
凱絲維爾小姐　（從她的口袋拿出香煙）是有
　　　　　　　　──很好的樓梯。（她彎腰點火）
　　　　　　　　有火真方便。
博約爾太太　那為什麼不用？而且，所有的家事
　　　　　　　都應該在午餐前全部做完。
凱絲維爾小姐　我想我們的女主人還得做午餐。
博約爾太太　一切都是隨隨便便而且不專業，應

該僱用一批正規的職員。

凱絲維爾小姐　現在不太容易找，是吧？

博約爾太太　的確是，這些下層階級好像一點責任心都沒有。

：
：
：
：
：
：
：

博約爾太太　這個國家很慘，正在走下坡，不像從前了。去年我賣了我的房子。什麼事都難。

凱絲維爾小姐　住旅館比較舒適。

博約爾太太　當然也能解決一部份人的問題，妳來英國要久住嗎？

凱絲維爾小姐　不一定，我來辦點事情，辦好了──我就回去。

博約爾太太　法國？

凱絲維爾小姐　不是。

博約爾太太　義大利？

凱絲維爾小姐　不是（她笑笑）。

◎博約爾太太以詢問的眼光看著凱絲維爾小姐，可是凱絲維爾小姐沒有反應。

◎博約爾太太開始寫信。凱絲維爾小姐走到收音機前，打開，開始時聲音較小，然後增加音量。

博約爾太太　（不悅地）請妳不要開得那麼大聲！我發現在寫信的時候，收音機真擾人。

凱絲維爾小姐　喔，是嗎？

博約爾太太　如果此刻妳不特別想聽……

凱絲維爾小姐 這是我最喜歡的音樂。(指著書房的方向)書房裡有一張寫字桌。

博約爾太太 我知道,但是這裡暖和得多。

凱絲維爾小姐 是暖和得多,這點我同意。(她對著音樂跳舞)

◎博約爾太太瞪視了一會兒,站起走入書房;凱絲維爾小姐笑笑,走向沙發桌,拿起一本雜誌,然後坐在沙發上。

凱絲維爾小姐 殘忍的老母狗。

◎克里斯朵夫從書房上場。

克里斯朵夫 嗨!

凱絲維爾小姐 嗨!

克里斯朵夫 無論我到那裡,那個女人好像總是在跟蹤我——又對著我怒目而視——的確是怒目而視。

凱絲維爾小姐 (指著收音機)聲音轉小聲一點。

◎克里斯朵夫走向橡木櫃轉動收音機,一直到聲音非常的柔和。

克里斯朵夫 這樣好嗎?

凱絲維爾小姐 哦,好了,它達到了它的目的。

克里斯朵夫 什麼目的?

凱絲維爾小姐 戰術呀,大孩子。

◎克里斯朵夫狀似迷惑,凱絲維爾小姐示意指著書房。

克里斯朵夫 哦,妳說的是她。

凱絲維爾小姐 她總是佔著最好的椅子,現在我得到了。

克里斯朵夫 妳把她趕走了,我好高興,我真的好高興,我一點兒也不喜歡她。我們想法子來對付她,好嗎?我但願她離開這兒。

凱絲維爾小姐 在這種氣候嗎?不可能的。

克里斯朵夫 那就等雪融了的時候。

凱絲維爾小姐 哦,當雪融了的時候,好多事情

可能已經發生了。

克里斯朵夫　是——是——倒是真的。（他看向大門的方向）雪很可愛，不是嗎？那麼和平——又純潔……雪使人忘記過去。

凱絲維爾小姐　雪並不能使我把過去都忘記。

克里斯朵夫　你說這話好像不太開心。

凱絲維爾小姐　我剛才在想……

克里斯朵夫　想什麼？

凱絲維爾小姐　臥室水壺的水結冰，凍瘡，濕冷又流血，一張薄薄的破氈子，一個小孩又冷又怕在發抖。

克里斯朵夫　啊呀，聽起來太殘酷了——是什麼東西？小說嗎？

凱絲維爾小姐　你不知道我是作家吧？

克里斯朵夫　妳是嗎？

凱絲維爾小姐　對不起讓你失望，事實上我不是。（她把雜誌拿起來遮住臉）

◎克里斯朵夫感受到她拒絕的意思，他走到橡木櫃前，把收音機開得很大聲，然後從左側樓梯上二樓下場。

◎同時間，電話鈴響；莫莉從右側跑下樓梯接電話。

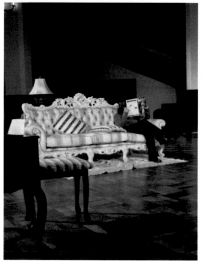

莫　莉　（拿起電話）喂，（她關上收音機）是的，這裡是蒙克斯維爾旅館……什麼？……不，恐怕羅斯頓先生此刻無法來接電話。我是羅斯頓太太。誰……？波克夏警察局……？

◎凱絲維爾小姐放下她的雜誌。

莫　莉　哦，是的，是的，何本督察，那恐怕是不可能的，他絕對到不了這兒，我們已經被雪封閉，完全的封閉了。路已經不通……什麼都不能通過了……是的……很好……可是……喂，喂……（她放下電話）

◎賈爾斯從後門出入口上場。

賈爾斯　莫莉，妳知道另外一個鏟子在那兒嗎？

莫　莉　賈爾斯，警察打電話來。

凱絲維爾小姐　跟警察有了麻煩？無照賣酒？

◎凱絲維爾小姐從左側樓梯上二樓下場。

莫　莉　他們派了一位巡官或是警官什麼的要
　　　來這裡。

賈爾斯　可是他絕對到不了這兒。

莫　莉　哦，天呀，我但願沒有開這家旅館。我
　　　們要被雪冰封好幾天，每個人脾氣又
　　　壞，而且還得將我們儲存的罐頭吃個
　　　精光。

賈爾斯　振作起來，親愛的。（他將莫莉擁入懷
　　　中）一切都會沒問題的。我裝滿了煤箱，
　　　搬進了木柴，添加了燃料，又餵好了雞。
　　　待會兒我要去弄燒水爐，再砍些木柴（他

突然停止）莫莉，（他慢慢地移向餐桌的右邊）妳再想想看，一定有什麼非常嚴重的事，才會派一個警官在這種天氣艱苦跋涉的過來，一定有什麼真正緊急的事……

◎賈爾斯和莫莉不安地彼此注視著；博約爾太太從書房上場。

博約爾太太 呀，你在這兒，羅斯頓先生。你知道書房的中央暖氣系統實際上是冰冷的嗎？

賈爾斯 對不起，博約爾太太，我們的煤不太夠，而且……

博約爾太太 我在這兒每週付七個英鎊——七個英鎊，我不想挨冷受凍。

賈爾斯 我現在就去去加火。

◎賈爾斯從大門出入口下場。

博約爾太太 羅斯頓太太，如果妳不介意的話，我要說住在這兒的那個年輕人真怪，他的禮貌，他的領帶，他究竟有沒有梳過頭髮？

莫　莉 他是一位極有才華的青年建築師。

博約爾太太 什麼？

莫　莉 克里斯朵夫·伍倫是一位建築師……

博約爾太太 我親愛的小婦人，我當然聽說過克里斯朵夫·伍倫爵士了，（她移向火）當然，他是位建築師，他蓋了聖保羅教堂。你們年輕人總認為只有你們自己是受過教育的。

莫　莉 我指的是這裡的伍倫。他的名字叫克里斯朵夫，他父母給他取這個名字是希望他成為一位建築師。而且他也，或者說差不多已經是一個建築師了，所以取名的結果不錯。

博約爾太太 哼，聽起來像是一個難以相信的故

事。（她走向沙發坐下）假如我是
妳，我應該會對他做些調查。妳對
他了解些什麼？

⋮
⋮
⋮
⋮
⋮
⋮
⋮
⋮
⋮
⋮
⋮

莫　莉　　把一個誠實無欺的旅客趕走是犯法的，
　　　　　博約爾太太，（加重語氣）這點妳應該
　　　　　知道。

博約爾太太　妳這話是什麼意思？

莫　莉　　妳不是在法院坐在法官席位上的法官
　　　　　嗎？博約爾太太？

博約爾太太　我要說的是，這位帕拉維奇尼，不
　　　　　管他自稱什麼，對我來說……

◎帕拉維奇尼輕聲地自左側樓梯下來。

帕拉維奇尼　小心，女士，妳們正在談論我吧？
　　　　　哈，哈。

博約爾太太　我沒有聽到你進來。

帕拉維奇尼　我用腳尖悄悄地走進來──像這
　　　　　樣。（他掂著腳尖走向舞台中央）
　　　　　沒有人能聽到我來，假如我不要他
　　　　　們聽到。我覺得這樣很有意思。

博約爾太太　真的嗎？

帕拉維奇尼　以前有位年輕的女子……

博約爾太太　（起立）哦，我要把我的信寫完，我
　　　　　去看看起居室是不是暖和一點兒。

◎博約爾太太從左側出入口下場。

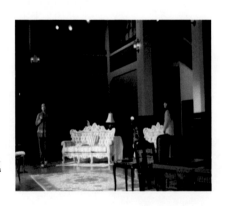

帕拉維奇尼　(走向椅3，坐下)我可愛的女主人像是在煩心。怎麼回事，親愛的女士？

⋮

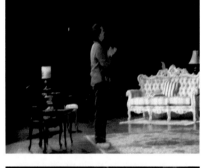

◎莫莉抽回手，走向沙發將先前凱絲維爾小姐拿的雜誌放回桌上。

帕拉維奇尼　我可以給你們一點警告嗎，羅斯頓太太？妳與妳的先生不可以太信任別人。你們的客人有沒有留下資料？

莫　莉　需要嗎？（她轉身向帕拉維奇尼）我以為大家來了——就是來了。

帕拉維奇尼　你總得對這些在你們屋頂下睡覺的人有點了解。譬如拿我來說，我突然出現，說我的車子在暴風雪中翻了。你們對於我知道什麼呢？一點也不知道！我也許是個小偷，強盜，（他慢慢地移向莫莉）逃犯，瘋子，甚至殺人犯。

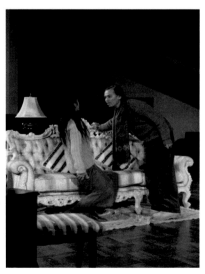

莫　莉　哦！(她跌坐在沙發上)

帕拉維奇尼　妳看！而且也許妳對於其他的客人也一樣陌生。

莫　莉　(站起)嗯，關於博約爾太太……

◎博約爾太太從左側出入口上場。

博約爾太太　起居室簡直冷得令人坐不住。我還
　　　　　　是在這兒寫信。（走到書桌坐下）
帕拉維奇尼　讓我為妳撥一撥火。
　　　　　　（他走到壁爐去撥火）

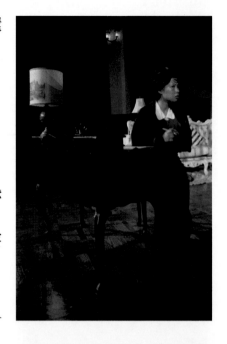

◎麥提卡夫少校從後門出入口上場。

麥提卡夫少校　羅斯頓太太，妳先生呢？我想恐
　　　　　　　怕後面洗手間的水管結冰了。
莫　莉　哦，天啊！多麼可怕的一天，先是警察
　　　　　　要來，然後是水管結冰。

◎帕拉維奇尼把撥火鉗掉在地上；麥提卡夫少校
　神情顯得有些吃驚。

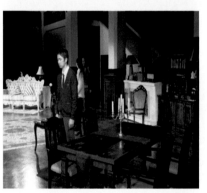

博約爾太太　警察？
麥提卡夫少校　警察，妳是說……
莫　莉　剛才他們打電話來說派了一位警官到
　　　　　　這兒來。（她看看大門的方向）可是我
　　　　　　覺得他到不了。

◎賈爾斯從大門出入口上場，手上抱著一堆炭。

賈爾斯　這種炭像石頭一樣，而且價錢又……
　　　　　　嗯，發生什麼事了嗎？

◎托拉特警官從後門出入口上場。

托拉特　請問羅斯頓先生在嗎？

◎大家被突如其來的托拉特嚇了一跳，隨後以好
　奇的眼光看著他。

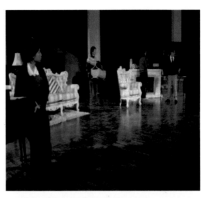

賈爾斯　我就是。

托拉特　我是托拉特警官，波克夏警察局。我可
　　　　　以把我的滑雪屐放在什麼地方呢？

賈爾斯　喔，我來幫忙；我們可以把你的雪屐收
　　　　　在後面樓梯底下。

托拉特　謝謝你，先生。

◎賈爾斯和托拉特從後門出入口下場。

⋮

◎克里斯朵夫從左側樓梯下樓；帕拉維奇尼走向
　沙發坐下。

克里斯朵夫　那個人是誰？他從什麼地方來的
　　　　　　　？我看到他穿著雪屐滑過我的窗
　　　　　　　口，全身都是雪，而且看起來非常
　　　　　　　的友善。

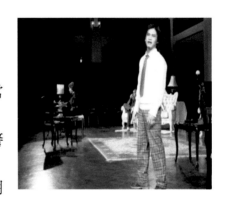

博約爾太太　信不信由你，那個人是個警察。警
　　　　　　　察──滑雪！

麥提卡夫少校　對不起，羅斯頓太太，我可以用
　　　　　　　　妳的電話嗎？

莫　莉　當然可以，麥提卡夫少校。

◎麥提卡夫少校走到橡木櫃前打電話。

克里斯朵夫　(走向沙發，坐在帕拉維奇尼先生
　　　　　　　的左側)他很迷人，你們不覺得嗎
　　　　　　　？我總認為警察都是很迷人的。

博約爾太太　一看就知道沒什麼頭腦。

麥提卡夫少校　（對著電話）喂！喂！……（對
　　　　　　　　莫莉）羅斯頓太太，這個電話不
　　　　　　　　通了——完全不通了。

莫　莉　半小時以前還好好的。

麥提卡夫少校　我想電話線可能被大雪吹斷了。

克里斯朵夫　那麼我們現在與世隔絕了，真的
　　　　　　隔絕了，很有意思，是不是？（他
　　　　　　笑笑）

　　　　　　　　　　：
　　　　　　　　　　：
　　　　　　　　　　：
　　　　　　　　　　：
　　　　　　　　　　：
　　　　　　　　　　：

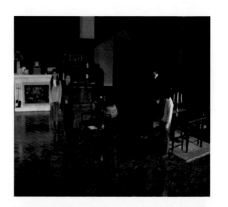

賈爾斯　茉莉，這位是托拉特警官，**(向托拉特)**
　　　　　這是我太太。

托拉特　妳好。

博約爾太太　你不可能是位警官，你太年輕了。

托拉特　是我的樣子比較年輕。

克里斯朵夫　可是非常的友善。

托拉特　（拿出他的筆記本）現在我們可以辦事
　　　　　了，羅斯頓先生。

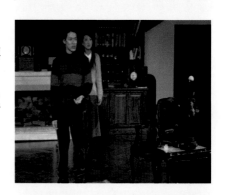

賈爾斯　你要單獨見我們嗎？如果要，我們可以
　　　　　到書房去。

托拉特　不需要，先生，假如每個人都在這兒，
　　　　　比較節省時間。我可以坐這張椅子嗎？

◎大家露出狐疑的表情看著托拉特。

莫　莉　快告訴我們，我們做了什麼事了？

托拉特　做了什麼事？哦，不是這樣的，羅斯頓
　　　　　太太，其實我來這裡是為了提供警察的
　　　　　保護行動。

莫　莉　警察的保護行動？

托拉特　是的，大家請坐好嗎？

◎托拉特坐在椅2；麥提卡夫走向椅3坐下；莫
　莉坐椅1，賈爾斯站在她的右邊。

托拉特　是有關一位住在倫敦，西二區，斑鳩街
　　　　二十四號的摩琳‧賴洪太太，她昨天被
　　　　謀殺了。你們也許從廣播或報紙，知道
　　　　這個案子了吧？

莫　莉　是的，我在收音機裡聽到，那個女人是
　　　　被勒死的吧？

托拉特　妳說對了，羅斯頓太太。首先，我要知
　　　　道你們是否認識賴洪太太。

賈爾斯　從來沒有聽說過她。

托拉特　你們也許因為賴洪這個名字而不認識
　　　　她。賴洪不是她的真姓名，她有前科而
　　　　且我們有她的指紋檔案，所以很容易地
　　　　認出她來。她的真姓名是摩琳‧史丹
　　　　尼。她的丈夫以前是個農夫，約翰‧史
　　　　丹尼，他住在離這裡不遠的長脊農場。

賈爾斯　長脊農場？(想了一下)是不是那件有三
　　　　個孩子……？

托拉特　是的，長脊農場事件。

◎凱絲維爾小姐從右側樓梯下來，沒有人注意到
　她，她走到沙發右邊停下。

凱絲維爾小姐　三個孩子……

◎帕拉維奇尼起身讓座給凱絲維爾小姐，然後他
　走向右舞台背對大家，點上雪茄。

托拉特　不錯，小姐，柯里根這家人有兩個男孩
　　　　跟一個女孩。為了需要照顧與保護，他
　　　　們被帶到法庭上，法官把她們安置在長
　　　　脊農場的史丹尼夫婦家。後來，其中一
　　　　個孩子死了，死於照料的疏忽以及長久
　　　　的虐待。當時這件案子造成一時的轟動。

莫　莉　太可怕了。

托拉特　史丹尼夫婦被判刑下獄，史丹尼死在獄
　　　　中，史丹尼太太服滿刑期而獲釋放。昨

天，我說過，她在班鳩街二十四號被人勒死。

莫　莉　是誰做的？

托拉特　我就是為了這個才來這裡，羅斯頓太太。警察在犯罪現場附近找到一本筆記簿，筆記簿上寫著兩個地址，一個是斑鳩街二十四號，另一個（他停頓一下）就是蒙克斯維爾莊園。

賈爾斯　什麼？

托拉特　不會錯的，先生，那就是為什麼何本督察在得到倫敦警察局的報告後，立刻派我到這裡來一趟，以便查出你們是否知道這房子裡的任何一個人與長脊農場事件案有關連。

賈爾斯　沒有，絕對沒有，一定是件巧合的事。

托拉特　何本督察不認為這是件巧合的事，先生。假如有可能的話，他會自己來的，但是在這種天氣的情況下，因為我會滑雪，所以他派我來，要我對這家旅館裡的每一個人查問仔細，並以電話回報，而且要我自己採取適當措施以策全體的安全。

賈爾斯　安全？他認為我們有什麼危險？老天，他不是在暗示這裡將有人被殺吧？

托拉特　我並不想驚嚇女士們——但是，坦白說，是的，就是這個意思。

賈爾斯　可是——為什麼呢？

托拉特　這就是我到這裡來所要查清楚的事情。

賈爾斯　這實在太瘋狂了！

托拉特　是的，先生，就是因為瘋狂所以才危險。

博約爾太太　胡說八道！

凱絲維爾小姐　我覺得這件事聽起來有點牽強。

克里斯朵夫　我倒覺得很有趣。

◎大家互望；停滯了一會兒。

莫　莉　你是不是還有什麼事情沒有告訴我們，警官？

托拉特　是的，羅斯頓太太。在那兩個地址下面寫著‘三隻瞎眼老鼠’，而且在那女人的屍體上有一張紙，寫著‘這是第一個’，在字下面還畫了三隻小老鼠以及一小節樂譜，樂譜是兒歌《三隻瞎眼老鼠》的曲調。你知道怎麼唱的。（他唱）“三隻瞎老鼠……”

莫　莉　（跟著唱）“三隻瞎老鼠，看牠們怎麼跑，牠們都追逐那農夫的妻子……”，哦，太可怕了。

賈爾斯　有三個孩子，其中一個死了嗎？

托拉特　是的，最小的，十一歲的男孩。

賈爾斯　那另外兩個怎麼樣了？

托拉特　女孩由一個人收養，我們還沒能追查到她目前的下落。那個大男孩現在大約二十二歲，逃離軍隊後就沒有聽到他的消息。根據軍中心理學家所說，他患了精神分裂症，就是說腦筋有點問題。

莫　莉　(起身)他們認為就是他殺了賴洪太太——史丹尼太太嗎？

托拉特　是的。

莫　莉　（她走向壁爐）而且，他會想要到這兒來殺另一個人——為什麼呢？

托拉特　這就是我要從你們這裡查清楚的事。督察認為這之間一定有關連。（對賈爾斯）羅斯頓先生，你說你自己向來跟長脊農場沒有關係嗎？

賈爾斯　沒有。

托拉特　妳也跟他一樣嗎？羅斯頓太太。

莫　莉　（不安地，加了些柴進壁爐裡）我——沒有——我是說——沒有關係。

托拉特　那你們聘僱的佣人怎麼樣？

莫　莉　我們沒有請佣人，(看看時間)這倒提醒了我，托拉特警官，我得到廚房去了，可以嗎？如果你需要我，我隨時會來。

托拉特　可以，妳去吧，羅斯頓太太。

◎莫莉從左側出入口下場(至廚房)；賈爾斯跟進

幾步；帕拉維奇尼移向壁爐。

托拉特　現在請你們把姓名告訴我好嗎？

博約爾太太　真是荒唐，我們只不過是住在這個莊園裡的客人，我們昨天才到，根本毫無關連。

托拉特　可是你們是預先計劃到這裡來的，你們都事先訂了房間吧？

博約爾太太　是的，只除了這位——？（她看向帕拉維奇尼）

⋮
⋮
⋮
⋮
⋮
⋮

◎停頓片刻。

托拉特　你們都不太機警，是嗎？在你們之間有一個人正處於危險——致命的危險，我一定得知道這人是誰。

◎又一次的沈默。

托拉特　好吧，我來一個一個的問。（對帕拉維奇尼）首先，是你，你好像是由於意外才來到這裡，帕里——？

帕拉維奇尼　帕拉維奇尼。但是，我親愛的偵探，我什麼也不知道，我是第一次來到這個家，對於本地過去所發生的事一點兒也不清楚。

托拉特　（起身移向博約爾太太）這位——？

博約爾太太　博約爾。我不明白——我真的認為這太豈有此理……究竟我跟這麼——這種痛苦的事會有什麼關係？

托拉特　（看著凱斯維爾小姐）這位小姐——？

凱絲維爾小姐　（口氣淡淡的；隱約中還有一點

116

壓抑)凱絲維爾。凱絲維爾·萊絲里。我沒聽說過長脊農場,而且對這件事一無所知。

托拉特 （向著麥提卡夫少校）你呢?先生。

麥提卡夫少校 麥提卡夫少校。我曾在報紙上看到過這件案子,當時我駐營在愛丁堡,但案子裡的人我都不認識。

托拉特 （對克里斯朵夫）你呢?

克里斯朵夫 克里斯朵夫·伍倫。那時候我只不過是個小孩,我不記得是否聽到過這件事。

托拉特 這就是你們所要說的話嗎?還有嗎?

◎眾人沉默了一會兒。

托拉特 好,假如你們其中有人被謀殺,可不要怪我。(闔上筆記本)羅斯頓先生,我可以到房子四周看看嗎?

◎托拉特與賈爾斯從左側樓梯上二樓下場;帕拉維奇尼跟上幾步然後坐在椅2。

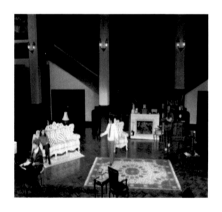

⋮

克里斯朵夫 （起身向著博約爾太太走去）可是,博約爾太太,如果我悄悄地繞到妳後面,(在博約爾的背後,把手伸向她的頸肩處)而妳感覺到我的雙手掐在妳的喉嚨上……

博約爾太太 你做什麼!（她推開他,起身走

向壁爐）

麥提卡夫少校　好了，克里斯朵夫，這是個很糟糕的玩笑，事實上，這根本不是個玩笑。

克里斯朵夫　哦，為什麼不是玩笑！玩笑就是玩笑，瘋子開的玩笑才會叫人感覺到極為美妙的恐怖。假如你們能看到你們臉上的表情，那就有意思了！

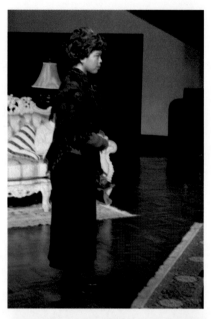

◎克里斯朵夫從左側出入口下場(至起居室)。

博約爾太太　簡直是個沒有禮貌的瘋子。

◎莫莉從左側出入口上場。

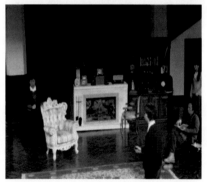

......

麥提卡夫少校　也許這件事是衝著妳來的，博約爾太太。

博約爾太太　你這話什麼意思？

麥提卡夫少校　（起身走向左舞台）我認為妳就是當時法院中的那位法官，事實上，是妳決定送那三個小孩到長脊農場的。

◎眾人看向博約爾；場面凝滯了一會兒。

博約爾太太　（自我辯護地)是的，少校，但這不能說是我的責任。我們從救濟事業工作者那裡得到的報告，他們認為農場的主人好像很好，而且很想要

這幾個孩子。一切似乎很理想；雞蛋、新鮮的牛奶，以及健康的戶外生活。

麥提卡夫少校　拳打、腳踢、挨餓，以及那對邪惡透頂的夫婦。

博約爾太太　但是我怎麼會知道呢？他們的談吐文雅。

莫　莉　是的，我沒記錯，是妳⋯⋯

◎凱斯維爾慢慢起身走到沙發的後面，背對著大家。

博約爾太太　我想做的只是盡責職守，然而得到的卻是些辱罵。

帕拉維奇尼　(大笑)對不起，可是我真的覺得這一切太有趣、太好笑了。

◎帕拉維奇尼由左側出入口下場(至起居室)。

博約爾太太　我真討厭那個人！

凱絲維爾小姐　（轉身看向大家）他是從哪兒來的？

莫　莉　我不知道。

凱絲維爾小姐　看起來像個混混，臉上還化著妝，真噁心。他年紀一定不小了。

莫　莉　但是他走起路來蹦蹦跳跳的，好像很年輕的樣子。

麥提卡夫少校　壁爐裡需要更多的木頭，我去拿。

◎麥提卡夫少校從後門進出口下場。

莫　莉　天都快黑了，可是才下午四點鐘。我來開燈。(她走到左牆將大吊燈打開)這樣好多了。

博約爾太太　（走向書桌）嗯，我把筆放到哪兒去了？

◎博約爾太太從書房下場。

◎左側舞台內傳出有人彈鋼琴的聲音；曲調是

《三隻小老鼠》。

莫　莉　好可怕的一首兒歌。

凱絲維爾小姐　妳不喜歡嗎？是不是讓妳想起了妳的童年，也許是——不愉快的童年？

莫　莉　我小時候很快樂。

凱絲維爾小姐　妳很幸運。

莫　莉　妳不快樂嗎？

凱絲維爾小姐　（走向壁爐）不快樂。

莫　莉　喔，對不起。

凱絲維爾小姐　不過那是很久以前的事了，總會把它忘掉的。

莫　莉　我想會的。

凱絲維爾小姐　也許不會忘記，誰知道呢？

莫　莉　他們說小時候發生的事對人影響很大。

凱絲維爾小姐　他們說？——他們是誰？

莫　莉　心理學家。

凱絲維爾小姐　(走向椅 1 坐下)哼，都是騙人的，胡說八道。什麼心理學家跟心理治療專家，都與我無關。

· · · · · · · · · · · · · · · · ·

莫　莉　我希望妳是對的……但是有時候有些事情發生，使妳想起……

凱絲維爾小姐　不要理會，轉身背對它們。

莫　莉　這樣做對嗎？我不懂，也許，也許該真正的面對它們。

凱絲維爾小姐　那要看妳所說的是什麼了。

莫　莉　有些時候……喔，我簡直不知道我在說什麼。

凱絲維爾小姐　沒有什麼過去的事可以影響

我，除非我自己想要。

◎賈爾斯和托拉特自左側下樓。

托拉特　嗯，樓上一切正常。

◎凱絲維爾小姐從書房下場。

托拉特　（指著左側出入口）這裡有什麼，起居室嗎？

◎托拉特從左側出入口下場；鋼琴聲傳出。

賈爾斯　（靠近左邊）莫莉，怎麼回事……？

◎托拉特再上場。

托拉特　好了，全部查看完畢，沒有什麼可疑的地方。我想我現在得向何本督察報告。
　　　　　（他走到電話前）

莫　莉　你打不通電話的。線路斷了……

　　　　　　⋮

托拉特　羅斯頓先生，你對於這些住在你旅館的人知道多少？
賈爾斯　我──我們──我們對他們根本都不了解。
托拉特　啊。
賈爾斯　（走向書桌，拿起訂房名單）博約爾太太從波茅斯一家旅館寫來的信，麥提卡夫少校從一個地址在──在哪裡？

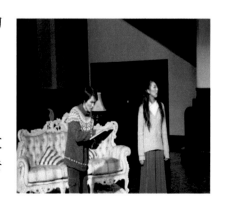

莫　莉　(走向賈爾斯)里明頓。

賈爾斯　伍倫從漢普斯特寫來的。還有凱絲維爾小姐是從肯新頓一家私人旅館寄來的。至於帕拉維奇尼，我們已經告訴過你，他的到來完全出於意料之外。

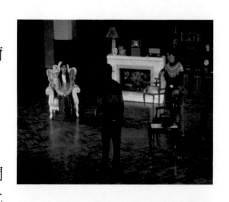

莫　莉　可是即使這個——這個瘋子想要到這兒來殺我們，或者其中一人的話，我們現在已很安全了，因為有雪，在雪融化之前，誰也來不了。

托拉特　除非他已經來了。

賈爾斯　已經來了？

托拉特　有可能，羅斯頓先生，這些人都是昨天傍晚來的，在史丹尼太太被謀殺後的幾個小時，是有足夠的時間來到這裡。

賈爾斯　可是除了帕拉維奇尼先生以外，他們都預先訂好了房間。

托拉特　那有何不可，這些犯罪都是有預謀的。

賈爾斯　這些犯罪？只有過一次罪行，在斑鳩街；你怎麼知道在這裡還有一次呢？

托拉特　在這裡？不，我希望能阻止它。但兇手有這種企圖倒是真的。

賈爾斯　我不相信，這太奇怪了。

托拉特　這不奇怪，而且是事實。

莫　莉　你知道在倫敦的那個——人是什麼樣子的嗎？

托拉特　中等身材，身高不太確定，穿深色大衣，戴軟氈帽，臉上蒙著圍巾，說話的聲音低沉。現在在通道上掛著三件深色大衣，其中一件是你的，羅斯頓先生……有三項淺色的軟氈帽……

莫　莉　我還是不能相信。

托拉特　(停了一下，指著電話)妳知道嗎？這個電話線使我煩惱。假如是被切斷的……

莫　莉　我得去整理一下蔬菜。

◎莫莉由左側出入口下場(至廚房)。

◎賈爾斯拿起電話，看到莫莉的手套，他放下電話拿起手套，一張車票掉出來。

托拉特　有沒有分機？

◎賈爾斯看著公車票，沒有回答。

．
．
．
．
．
．

◎賈爾斯從左側樓梯上二樓下場。
◎托拉特在客廳看了一會兒之後，從後門出入口
　下場。
◎博約爾太太從書房上場。

博約爾太太　好冷！

◎博約爾太太走向壁爐烤火，然後打開收音機。

收音機廣播聲　……要了解我所謂的恐懼，你們
　　　　　　　必須先研究它對人的意識所產
　　　　　　　生的影響。例如說，你獨自在房
　　　　　　　間裡，此時正值黃昏，在你身後
　　　　　　　的門突然緩緩地打開……
◎左側出入口有聲音傳出，博約爾太太走過去。
博約爾太太　哦，是你呀。我找不到值得聽的節
　　　　　　　目。

◎博約爾太太走回收音機前，轉換音樂節目。
◎同時間，有一隻手從左側出入口伸出，摸到
　電燈開關後將燈關掉，全場只有壁爐散發出
　的火光，剪影。
◎一個身穿深色大衣、圍著圍巾、頭上戴著軟
　氈帽的人走出，迅速地跑向橡木櫃把收音機
　的聲音轉得很大聲，然後走向博約爾太太。

博約爾太太　怎麼回事？你為什麼把燈關掉？
　　　　　　　你要做什麼？

◎二人在黑暗中扭打，一會兒之後，博約爾太太
　垂然倒地；兇手快速從後門出入口離開。

◎莫莉從左側出入口上場。

莫　莉　為什麼全暗了呢？怎麼這麼吵？

◎她把左牆上的大吊燈開關打開，再走到收音
　機處將聲音轉小。當她轉身時，看見躺在地
　上的博約爾太太。

莫　莉　(她彎下身推了推博約爾太太，然後尖
　　　　叫)啊———

◎舞台燈，包括吊燈、壁燈以及壁爐燈全暗。
◎過場樂進。
◎演員在黑暗中快速換場。

第二幕

◎舞台燈亮，包括大吊燈、壁燈、桌燈、壁爐
　火光。

◎托拉特坐在餐桌左側，莫莉站在餐桌右側，麥
　提卡夫少校坐椅1，賈爾斯站在沙發與椅1的
　中間，凱絲維爾小姐坐在沙發上，克里斯朵夫
　坐在書桌的木頭椅上，帕拉維奇尼在椅3。

◎過場樂漸收。

托拉特　羅斯頓太太，試著想一想，想一想……

莫　莉　（焦慮地）我沒辦法想，我的頭腦已經
　　　　　麻木了。

托拉特　當妳進到客廳的時候，博約爾太太剛被
　　　　　勒死，在妳走過通道的時候，有沒有看
　　　　　見或者聽見什麼？

莫　莉　沒有，沒有，我想沒有，因為收音機的
　　　　　聲音很大，我不知道是誰把聲音開得那
　　　　　麼大，其他的聲音什麼也聽不到，怎麼
　　　　　可能聽得到呢？

托拉特　那很顯然就是兇手的佈局……

　　　　　　·
　　　　　　·
　　　　　　·
　　　　　　·
　　　　　　·
　　　　　　·
　　　　　　·
　　　　　　·
　　　　　　·
　　　　　　·

賈爾斯　（向著莫莉走去；氣憤地）你別再逼問
　　　　　她好嗎？你沒看到她嚇成這個樣子？

托拉特　（尖銳地）我正在調查一件謀殺案，羅
　　　　　斯頓先生，一直到現在為止，沒有人認
　　　　　真地面對這件事——博約爾太太沒有，

125

她隱瞞我實情，你們都隱瞞我，好了，博約爾太太死了，除非我們把這件事查個水落石出，而且要很快的，否則可能會有另一個死亡。

賈爾斯　另一個？胡說。為什麼？

托拉特　（意有所指地）因為有三隻瞎眼小老鼠。

賈爾斯　每一隻都代表一次死亡嗎？這真的跟長脊農場事件有關嗎？

托拉特　是的，可能是這樣。

賈爾斯　但是為什麼另一次死亡會在這裡呢？

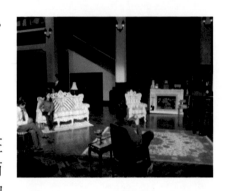

托拉特　我們發現的記事簿上有兩個地址，在斑鳩街二十四號已經發生過一次兇殺，而且也只有一次，因此，蒙克斯維爾莊園的可能性比較大。

◎托拉特起身在眾人之間走動。

凱絲維爾小姐　胡說八道，怎麼會剛好有兩個與長脊農場案有關的人都來到這兒？這不是太湊巧了嗎？

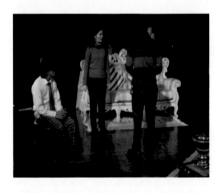

托拉特　在某些情況之下，並不見得是湊巧的，凱絲維爾小姐。(環視所有人)現在，我要清清楚楚地了解，當博約爾太太被殺的時候你們每個人在什麼地方。我剛才已經跟羅斯頓太太談過，(看著莫莉)妳那時正在廚房清理蔬菜，妳從廚房出來，經過通道進到這裡。收音機大聲地響著，可是電燈已熄滅，一片漆黑。妳開燈，看到博約爾太太，於是尖叫。

莫　莉　沒錯，我叫了再叫，終於，大家都來了。

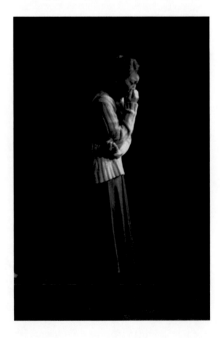

托拉特　是的，像妳所說，大家都來了，從不同的方向，差不多同時來到。當我走出去追蹤電話線的時候，你，羅斯頓先生，上樓去測試電話分機，羅斯頓太太叫的時候，你在哪裡？

賈爾斯　我還在樓上，電話分機也壞了。我往窗外望，看看電線是否被切斷，可是我看不見。在我剛關上窗子時，我聽到莫莉大叫，於是我就往樓下衝過來。

托拉特　這些小事花了你不少的時間，是不是，

　　　　　羅斯頓先生？

賈爾斯　　是嗎？

托拉特　　你的確多花了不少時間。

賈爾斯　　我在想一些事情。

托拉特　　好吧。現在是伍倫先生，告訴我你在哪裡？

克里斯朵夫　我原本在廚房，看看有沒有可以幫忙的，我喜歡做菜。之後我上樓到我的臥室。

托拉特　　為什麼？

克里斯朵夫　到自己的臥室是件很自然的事，不是嗎？我是說，每個人都會有想獨處的時候。

托拉特　　你去臥房是因為想獨處嗎？

克里斯朵夫　我還想要去梳梳頭髮，整理一下。

托拉特　　你想去梳頭髮？

克里斯朵夫　不管怎樣，我是在那裡呀！

托拉特　　然後你聽到羅斯頓太太大叫？

克里斯朵夫　是的。

托拉特　　於是你下來是嗎？

克里斯朵夫　是。

托拉特　　你跟羅斯頓先生沒有在樓梯上相遇真是奇怪。

克里斯朵夫　我從後面樓梯下來，那裡比較靠近我的房間。

托拉特　　你到你的房間去時，是從後面樓梯還是從這裡上去的呢？

克里斯朵夫　我也是從後面樓梯上去的。

托拉特　　我知道了。帕拉維奇尼先生？

帕拉維奇尼　我告訴過你，我正在起居室彈鋼琴，偵探。

托拉特　　我不是什麼偵探，只不過是個警官。有沒有人聽到你彈鋼琴？

帕拉維奇尼　我不想讓人聽到，我彈的很輕，用一根手指頭，像這樣（*他舉起手用手指在空中彈著*）。

莫　莉　　你在彈《三隻瞎眼老鼠》。

托拉特　　是嗎？

帕拉維奇尼　是呀，是首動人的兒歌。它是，我
該怎麼說呢？不易忘懷的兒歌是
嗎？你們都同意嗎？

莫　莉　我認為它是可怕的。

帕拉維奇尼　然而，它常浮現在人們的腦海中。
喔，那時候我聽到有人用口哨吹著
這個調子。

托拉特　吹口哨？在哪裡？

帕拉維奇尼　我不能確定，也許在客廳，也許在
樓梯上，甚至是在樓上的臥房裡。

托拉特　是誰吹這首《三隻瞎眼老鼠》的？

◎沒有人回答。

托拉特　這該不是你捏造出來的吧，帕拉維奇尼
先生？

帕拉維奇尼　不，不，偵探，對不起，警官，我
從來不做這種事情。

托拉特　好，繼續講，你正在彈鋼琴。

帕拉維奇尼　我聽到收音機，好大的聲音，不
久，我聽到羅斯頓太太的尖叫聲。

托拉特　羅斯頓先生在樓上，伍倫先生在樓上，
帕拉維奇尼先生在起居室，凱絲維爾小
姐呢？

凱絲維爾小姐　我正在書房寫信。

托拉特　妳聽得到這裡的動靜嗎？

凱絲維爾小姐　不，我沒聽到什麼聲音，一直到
羅斯頓太太大叫時才聽到。

托拉特　那麼妳做了什麼？

凱絲維爾小姐　我到這兒來。

托拉特　馬上？

凱絲維爾小姐　我想，是這樣的。

托拉特　妳聽到羅斯頓太太大叫時正在寫信？

凱絲維爾小姐　是呀。

托拉特　於是立刻起身到這裡來？

凱絲維爾小姐　是的。

托拉特　可是在書房的寫字檯上好像沒有看到
什麼沒有寫完的信。

凱絲維爾小姐　我帶在身邊。（她從口袋拿出一
封信交給托拉特）

托拉特　（看一看信，交還給她）最親愛的潔西，嗯，妳的朋友，還是親戚？

凱絲維爾小姐　這關你什麼事嗎？

托拉特　也許不關我的事。妳知道假如我在寫信時聽到有關謀殺的尖叫聲時，我相信我不會想到要拿起沒寫完的信，褶好放進口袋，然後再跑去看發生什麼了什麼事情。

凱絲維爾小姐　你不會嗎？那倒是很有意思。

托拉特　現在，麥提卡夫少校，你說你當時是在地窖裡，為什麼呢？

麥提卡夫少校　到處看看，只是到處看看。在靠近廚房的樓梯下，我看到一個櫥櫃，裡面放了很多雜物和一些運動用品。我還發現了一扇門，於是我把門打開，看到一段階梯，我因為好奇就走下去。（向莫莉）你們的地窖挺不錯的。

莫　莉　謝謝你的誇獎。

麥提卡夫少校　不客氣，我敢說這裡以前一定是一口老井。

托拉特　我們不是在做考古的研究，少校，我們正在調查案子。羅斯頓太太告訴我們她聽到關門的聲音，所以可能是兇手在殺死博約爾太太後，聽到羅斯頓太太從廚房裡出來，於是溜進櫥櫃，隨後把門關上。

麥提卡夫少校　許多事都有很多的可能。

克里斯朵夫　那麼在櫥櫃上會留下手印。

麥提卡夫少校　我的手印也都留在那裡。但是，多數的罪犯會很小心的帶著手套，不是嗎？

托拉特　通常是這樣，但是所有的罪犯遲早都會犯下錯誤。

帕拉維奇尼　我懷疑，警官，你真是這樣認為嗎？

賈爾斯　好了，我們不要在這裡浪費時間了，有一個人他……

托拉特　請別講話，羅斯頓先生，是我負責調查這件案子。

賈爾斯　哦，那好。

◎賈爾斯負氣地向大門出入口移動。

托拉特　羅斯頓先生。

◎賈爾斯不情願地轉身。

托拉特　謝謝。(對著大家)我們必須先確認犯罪的動機和做案的機會，現在我來告訴你們，你們通通都有機會。

◎眾人互看了一會兒。

托拉特　這裡有兩個樓梯，任何人都可能從這個上去又從那個下來。任何人都可以從靠近廚房的門走下地窖，從裡面的一段階梯上去後經過一個暗門再從後院走出來。重要的是，你們每一個人在發生兇案的當時都是獨自一個人。

賈爾斯　警官，你說話的樣子好像我們都是嫌疑犯，真是荒謬！

托拉特　在一件謀殺案中，每個人都是嫌疑犯。

賈爾斯　但是你清楚地知道是誰殺死那個住在斑鳩街的女人，你認為是住在農場那三個孩子中的老大，一個心理異常，現在二十三歲的年輕人。哼，該死的，這裡只有一個人合乎這樣的條件。（他指著克里斯朵夫，並轉身向他）

克里斯朵夫　這不是真的，不是真的！你們都在跟我作對，每個人都在跟我作對。你們想誣陷我是兇手，這是迫害！（走向餐桌方向）這簡直是迫害。

麥提卡夫少校　（起身走向克里斯朵夫的右邊）安靜些，年輕人，安靜些。

莫　莉　（起身走向到克里斯朵夫的左邊）沒事

的，克里斯朵夫，沒有人要跟你作對。(**對托拉特**) 請你告訴他這不關他的事。

托拉特　我們不會陷害人。

莫　莉　告訴他你不會逮捕他。

托拉特　我不會逮捕任何人，要逮捕人，我得有證據，我還沒有找到證據。

 ⋮
 ⋮
 ⋮

托拉特　可以的，羅斯頓太太。你們其餘的人請到起居室去好嗎？

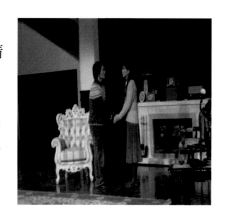

◎其他的人起身往左側出入口下場，依序為凱絲維爾小姐、帕拉維奇尼先生、克里斯朵夫和麥提卡夫少校。

 ⋮
 ⋮
 ⋮

◎賈爾斯也從左側出入口下場。

托拉特　好了，羅斯頓太太，妳要跟我講什麼？

莫　莉　托拉特警官，你認為這個瘋狂的兇手很可能是在農場的三個孩子中的老大，但是，你不能確定，是嗎？

托拉特　我們什麼也不能確定，到目前為止我們所知道的是，那個跟她丈夫一起虐待，以及使孩子們挨餓的女人已經被殺死，還有那個負責安頓孩子們的女法官也已經遇害。(**指著**電話)我與警察局聯絡的電話線已經給切斷了……

莫　莉　這件事我們也不能確定，說不定是雪的

關係。

托拉特　不是的，羅斯頓太太，電話線是給人在大門外不遠的地方有意切斷的，我已經找到那個地方了。

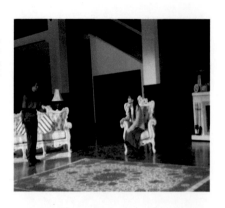

莫　莉　我明白了。

托拉特　坐下，羅斯頓太太。

莫　莉　（坐椅1，托拉特在旁邊來回走動）但是，你不知道……

托拉特　我是在找各種的可能性，而這些可能性都指著一個方向；精神狀態不穩定，幼稚的智力，從軍中逃亡以及心理醫生的報告。

莫　莉　哦，我知道了，所以這一切都指向克里斯朵夫，可是我並不相信會是克里斯朵夫。一定還有別的可能。

托拉特　例如？

莫　莉　哦，那些孩子們沒有親人嗎？

托拉特　母親是個酒鬼，在孩子們被帶走不久，她就死了。

莫　莉　他們的父親呢？

托拉特　他是一個陸軍中士，在國外服役。假如他還活著，現在也該退伍了。

莫　莉　你不知道他現在在哪兒？

托拉特　我們沒有資料。要查尋他可能得花些時間，但是我可以告訴妳，羅斯頓太太，警察局把每一個可能都考慮過了。

莫　莉　可是你卻不知道他現在在哪兒，而且假如兒子心理不穩定，父親可能也不穩定。

托拉特　是有這個可能。

莫　莉　假如他被日本人俘虜之後回國，而且受盡了痛苦，假如他回到家，發現妻子已死，而孩子遭受了痛苦的折磨，其中一個甚至受虐至死，他看到這種情形後，說不定受不了打擊而精神失常，並且要──報仇！

托拉特　這只不過是妳的猜想。

莫　莉　但是也是可能的吧？

132

托拉特　哦，是的，羅斯頓太太，十分的可能。

莫　莉　所以兇手也許是中年人，或者再老些。當我說警察打電話來的時候，麥提卡夫少校顯得非常的不自在，他的確如此，我看到他的臉。

托拉特　（坐沙發）麥提卡夫少校？

莫　莉　中年人，一個軍人。他很和氣而且完全正常，可是如果他真的心理異常也不一定看得出來啊，是不是？

托拉特　是，是看不出來。

莫　莉　所以，有嫌疑的人並不只有克里斯朵夫，麥提卡夫少校也是一個。

托拉特　妳還有其他的想法嗎？

莫　莉　噢，我說警察打電話來時，帕拉維奇尼先生把撥火的鐵棒掉在地上。

托拉特　帕拉維奇尼先生？

⋮

莫　莉　他看起來那麼無助，是真的，而且那麼不快樂。

托拉特　(起身)羅斯頓太太，讓我告訴妳一件事。打從一開始我腦子裡就有各種的可能性。男孩喬治，父親以及其他的人，還有一個姊姊，妳記得嗎？

莫　莉　哦，一個姊姊？

托拉特　（向下舞台走去）也可能是個女人，她殺死了摩琳·賴洪。一個女人，圍著圍巾而且戴一頂男人的帽子，拉的很低，又低聲說話，妳知道，這種聲音聽不出性別來。（轉身向著莫莉）是的，也有可能是個女人。

莫　莉　凱絲維爾小姐？

托拉特　她看起來老了一點。是的，羅斯頓太
　　　　太，有嫌疑的人很多（走向莫莉），例如，
　　　　還有妳自己。

莫　莉　我？

托拉特　妳的年紀剛好。

◎莫莉向托拉特走近幾步，正要開口說話，托拉
　特舉手阻止她。

托拉特　不，不，不管妳告訴我有關妳的什麼
　　　　事，我也沒辦法在此刻查證。當然，還
　　　　有妳的丈夫。

莫　莉　賈爾斯？這太可笑了！

⋮

托拉特　你們結婚多久了？

莫　莉　剛滿一年。

托拉特　妳是在哪兒遇到他的？

莫　莉　在倫敦的一個舞會上。

托拉特　妳見過他的家人嗎？

莫　莉　他一個親人都沒有，他們都死了。

托拉特　他們都死了嗎？

莫　莉　是的，但是，哦，你說得話聽起來很不
　　　　對勁；他的父親是個律師，而他的母親
　　　　在他小時候就死了。

托拉特　妳現在說的這些不過是他告訴妳的。

莫　莉　是的，但是……（她轉過身去）

托拉特　妳不是自己去瞭解的。

莫　莉　這太離譜了……

托拉特　羅斯頓太太，假如妳知道我們遇到過多
　　　　少像你們這樣的案子，妳會嚇壞的。自
　　　　從戰爭開始，許多人家破人亡，有人說
　　　　他曾經在空軍服役，或者剛剛完成了他

的軍事訓練，父母雙亡，沒有親戚；大家的身世背景都很模糊。年輕一輩的人所有事都自己做主，今天才萍水相逢，明天就私訂終身，以往在他們同意訂婚之前都是由父母、長輩先為對方做一番身家調查，現在都沒有了，女孩就直接嫁給她心儀的男人。有時候一、兩年過去了她都不知道他是一個潛逃的銀行職員，或是軍中逃兵，甚至是其他罪犯。妳認識賈爾斯多久才跟他結婚的？

莫　莉　只有三個星期，可是……

托拉特　妳對他一無所知？

莫　莉　不，我對他的狀況很清楚！我知道他是什麼樣的人，他是賈爾斯。說他是個可怕的殺人狂實在是荒謬極了。昨天兇案發生的時候，他根本不在倫敦。

托拉特　他在哪裡？這裡嗎？

莫　莉　他到鄉間一個市場去買做雞籠子的鐵絲網。

托拉特　買來了沒有？

莫　莉　沒有，找不到合用的。

托拉特　你們離倫敦只有三十英里，是不是？坐火車只要半小時，坐汽車就稍微久一點點。

莫　莉　我告訴你賈爾斯不在倫敦。

托拉特　妳等一下，羅斯頓太太。（他從左側出入口下場，馬上又再出場，手上拿著一件黑色大衣）這是妳丈夫的大衣嗎？

莫　莉　（懷疑地）是的。

◎托拉特從口袋裡拿出一張摺起來的晚報。

托拉特　晚報，昨天的。大約在昨天下午三點半出售的。

莫　莉　(接過報紙，遲疑了一會兒)我不信！

托拉特　妳不信？（他拿著大衣走到左側出入口）妳不信嗎？

◎托拉特拿著大衣從左側出入口下場。莫莉走到
　沙發坐下讀著晚報。克里斯朵夫從左側出入口
　上場。

克里斯朵夫　莫莉！

◎莫莉嚇一跳，站起移向書桌背向著克里斯朵
　夫，把報紙放在桌上。

莫　莉　哦，你嚇了我一跳！

克里斯朵夫　他在哪裡？他到哪裡去了？

莫　莉　誰？

克里斯朵夫　那個警察。

莫　莉　哦，他從那邊出去。

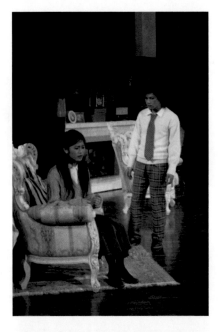

　　　　　　　　　⋮

莫　莉　不要管他，聽著，克里斯朵夫，你不能
　　　　再這樣下去，逃避現實。

克里斯朵夫　妳為什麼這樣說呢？

莫　莉　嗯，這是事實，不是嗎？

克里斯朵夫　哦，是的，這是真的沒錯。

莫　莉　(移向椅1，坐)你總該長大的，克里斯。

克里斯朵夫　我寧可不長大。

莫　莉　你的名字不是真的叫克里斯朵夫·伍
　　　　倫，是吧？

克里斯朵夫　不是。

莫　莉　而且你也不是真正學做建築師的？

克里斯朵夫　不是。

莫　莉　為什麼你……？

克里斯朵夫　叫自己克里斯朵夫·伍倫？只是
　　　　好玩。

莫　莉　　你的真名是什麼呢？

克里斯朵夫　我們不須要談論這個。我在服兵役
　　　　　　時逃了出來，那裡的一切都極為惡
　　　　　　劣，我討厭它。(他停頓了一會兒)
　　　　　　是的，我就是那個無名的兇手。

◎克里斯朵夫起身走向下舞台方向。

克里斯朵夫　我告訴妳我是那個合乎條件的人。
　　　　　　妳知道，我的母親──我的母親…

莫　莉　　你的母親？

克里斯朵夫　假如她沒有死，一切都會很順利。
　　　　　　她會關心我，安慰我……

莫　莉　　你不能一輩子都要人照顧。事情會發生
　　　　　　在你身上，而且你得去承受，你得像平
　　　　　　常一樣繼續活下去。

克里斯朵夫　這不是人可以做得的到。

莫　莉　　可以的，可以做到的。

克里斯朵夫　(轉身看著莫莉)妳的意思是，妳做
　　　　　　到了？

莫　莉　　嗯。

克里斯朵夫　是什麼事？很壞的事？

莫　莉　　我永遠忘不了的事。

克里斯朵夫　與賈爾斯有關嗎？

莫　莉　　不，是在我遇到賈爾斯很久以前的事。

克里斯朵夫　那時妳一定很年輕，差不多是個孩
　　　　　　子。

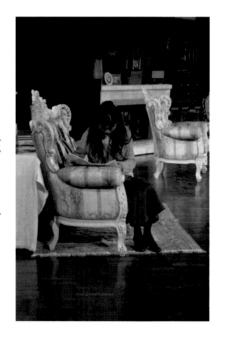

莫　莉　　也許就是因為這樣事情才會那麼糟糕，
　　　　　　真可怕……我拼命的想把它忘掉，絕對
　　　　　　不再去想到它。

克里斯朵夫　所以──妳也在逃避──而不是
　　　　　　去面對他們？(走向沙發，坐下)

莫　莉　　是的，也許，在某一方面，是這樣。

◎二人停頓了一會兒。

莫　莉　　想想看我們昨天才第一次見面，但就好
　　　　　　像彼此已經很瞭解了。

克里斯朵夫　是呀，很奇怪，不是嗎？

從《捕鼠器》看導演的創作歷程與劇場調度

莫　莉　我不知道。我想我之間有些——同病
　　　　相憐。

克里斯朵夫　不管怎麼說，妳認為我應該忍耐
　　　　到底。

　　　　　　　⋮
　　　　　　　⋮
　　　　　　　⋮
　　　　　　　⋮
　　　　　　　⋮
　　　　　　　⋮
　　　　　　　⋮
　　　　　　　⋮
　　　　　　　⋮

莫　莉　托拉特警官。他把一些想法放進別人的
　　　　腦中，那不是真的，根本不可能是真的。

克里斯朵夫　這是怎麼回事？

莫　莉　我不相信，我不會去相信……

克里斯朵夫　不相信什麼？說吧，把它說出來！

莫　莉　（起身走向書桌，拿起報紙）你看到這
　　　　個了嗎？

克里斯朵夫　(接過報紙)看到了。

莫　莉　這是昨天的晚報，一張倫敦的報紙，而
　　　　且它在賈爾斯的口袋裡。但是賈爾斯昨
　　　　天沒有去倫敦。

克里斯朵夫　噢，假如他一整天都在這裡……

莫　莉　但是他不在這兒。他開車出去買鐵絲
　　　　網，可是並沒有買到。

克里斯朵夫　哦，那也沒什麼。也許他的確去過
　　　　倫敦了。

莫　莉　那麼為什麼他告訴我說他沒去？為什
　　　　麼假裝說他在鄉間一帶開車？

克里斯朵夫　也許，聽到了謀殺的消息……

莫　莉　他根本不知道這件謀殺。或者他知道？
　　　　他知道嗎？（坐桌前的椅子）

克里斯朵夫　啊，老天，莫莉。妳不會認為——
　　　　警官不至於認為……

◎克里斯朵夫從沙發站起，在莫莉的周圍緩緩

138

踱步。

克里斯朵夫　我不知道警官怎麼想，可是他能影響你對於別人的想法。你問自己問題，同時你開始懷疑了。你感覺到你所愛及非常瞭解的人可能成為一個陌生人。你原本站在一堆朋友中間，然後突然間你注視他們的臉，而他們已不再是你的朋友，他們成了另外不同的人，他們是假裝的。或許你不能相信任何人，或許每一個人都是陌生人。

◎克里斯朵夫走到莫莉面前，雙手捧起她的臉。
◎賈爾斯從左側出入口上場。

賈爾斯　我好像干擾了什麼。

莫　莉　(倉促地站起)沒有，我們——只是談談。我要到廚房去，有一個派和馬鈴薯，而且我還要整理一下波菜。（她向左側出入口移動）

克里斯朵夫　我來幫你忙。

賈爾斯　不，你不要去。

莫　莉　賈爾斯。

賈爾斯　現在好像不是促膝談心的時候。你不准進廚房，而且離我的太太遠遠的。

克里斯朵夫　其實，你看……

賈爾斯　（憤怒地）離我的太太遠遠的，伍倫。我不要她成為下一個受害者。

克里斯朵夫　原來你是這麼看我的。

　　　　　　　　　　：
　　　　　　　　　　：
　　　　　　　　　　：
　　　　　　　　　　：
　　　　　　　　　　：
　　　　　　　　　　：
　　　　　　　　　　：
　　　　　　　　　　：
　　　　　　　　　　：

賈爾斯　搞什麼鬼……？

莫　莉　請你走，克里斯。

克里斯朵夫 我不走。

莫　莉 請你走，克里斯朵夫。請你走，我一定
要……

克里斯朵夫 我不會走遠的。

◎克里斯朵夫從書房下場。

賈爾斯 這是怎麼一回事？莫莉，妳一定是瘋
了，竟然準備跟一個殺人狂關在廚房裡。

莫　莉 他不是。

．
．
．
．
．
．
．
．
．
．
．

賈爾斯 聽著，妳跟那個心情不好的男孩之間到
底有什麼關係？

莫　莉 你說"我們之間"是什麼意思？我可憐
他，就這麼簡單。

賈爾斯 也許妳從前就見過他，也許妳暗示他，
叫他來這裡，然後你們兩人假裝初次相
遇。你們之間的一切都是計劃好的，是
不是？

莫　莉 賈爾斯，你瘋了嗎？怎麼講出這種話
來？

賈爾斯 很奇怪，是不是？

莫　莉 那麼凱絲維爾小姐和麥提卡夫少校，還
有博約爾太太不是更奇怪。

賈爾斯 我在報上看過一次，說這種殺人狂最會
引誘女人。看起來蠻像是這麼回事。妳
在什麼地方認識他的？這種情形已經
持續多久了？

莫　莉 你這人太可笑了。直到昨天，我從來也
沒有見過他。

賈爾斯　那是妳說的，也許妳跑去倫敦和他偷偷
　　　　見面。

莫　莉　你很清楚我有好幾個禮拜沒有去過倫
　　　　敦了。

賈爾斯　妳有好幾個禮拜沒有去過倫敦了？是
　　　　這樣嗎？

莫　莉　你這是什麼意思？本來就是嘛。

賈爾斯　真的嗎？那麼這是什麼？（他從口袋裡
　　　　取出莫莉的手套，隨後再從手套裡拿出
　　　　一張公車票）

賈爾斯　這是你昨天戴的一隻手套，妳弄掉了，
　　　　今天下午我跟托拉特警官講話的時
　　　　候，我撿到它，妳看這裡面是什麼──
　　　　一張倫敦的公車車票！

莫　莉　哦，那個……

賈爾斯　所，好像妳昨天不但去了村莊，而且還
　　　　到了倫敦。

莫　莉　好吧，我去了……

賈爾斯　當我正在鄉間開車而不在家的時候。

莫　莉　當你正在鄉間開車……

賈爾斯　來吧，承認吧，妳去過倫敦。

莫　莉　好吧，我去過倫敦，你也去過！

賈爾斯　什麼？

莫　莉　你也去過，你帶回一張晚報。（她從沙
　　　　發上拿起報紙）

賈爾斯　妳從那裡拿來的？

莫　莉　在你的大衣口袋裡。

賈爾斯　任何人都可以把它放進那裡。

莫　莉　他們放的？不是，你去過倫敦。

賈爾斯　好吧，我是去過倫敦，但我並不是去那
　　　　裡和別人約會。

莫　莉　你沒有？你當真沒有？

賈爾斯　嗯？妳是什麼意思？

◎賈爾斯靠近莫莉，莫莉退縮。

莫　莉　走開，你不要過來。

賈爾斯　（跟過去）到底是怎麼一回事？

141

莫　莉　不要碰我。

賈爾斯　妳昨天是不是到倫敦去見克里斯朵夫了？

莫　莉　你這個傻瓜，當然沒有啦。

賈爾斯　那麼妳為什麼要去？

莫　莉　(停了一下)我，才不要告訴你呢。也許，噢，我已經忘記我為什麼要去……

賈爾斯　莫莉，妳是怎麼啦？妳突然之間變了樣。我覺得好像不再認識妳了。

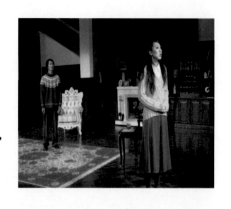

⋮
⋮
⋮

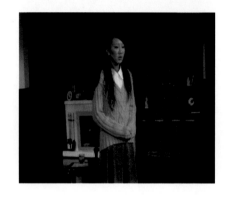

賈爾斯　妳在搞什麼鬼……？

◎帕拉維奇尼從左側出入口上場。

帕拉維奇尼　算了，算了，我希望你們雙方說話都不要太過份，在情人的爭吵中很容易犯這樣的過錯。

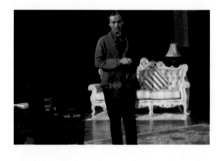

賈爾斯　情人的爭吵！那倒好。

帕拉維奇尼　的確如此，的確如此，我知道你們的感覺，我年輕的時候也是這樣過來的。年少輕狂，年少輕狂，詩人說的。結婚不太久吧，我想？

賈爾斯　這不干你的事，帕拉維奇尼先生……

帕拉維奇尼　的確一點也不干我的事，我是來告訴你們托拉特警官找不到他的滑雪屐，恐怕他正在火冒三丈呢。

莫　莉　克里斯朵夫！

賈爾斯　什麼？

帕拉維奇尼　羅斯頓先生，他想知道你們是否搬動了滑雪屐。

賈爾斯　沒有，當然沒有。

◎托拉特從左側出入口上場。

托拉特 羅斯頓先生，羅斯頓太太，你們有沒有搬動我放在櫥櫃後面的滑雪屐？

賈爾斯 當然沒有。

托拉特 有人把它拿走了。

帕拉維奇尼 你為什麼會去找滑雪屐？

托拉特 雪還在下個不停，我需要幫手增援，我想滑雪到漢普頓市場的派出所去報告此地的情況。

帕拉維奇尼 可是現在你不能——啊呀，啊呀……有人已經看出來所以不讓你去求援。(曖昧地看向莫莉)或者，還有另外一種可能？

托拉特 是什麼呢？

帕拉維奇尼 也許有人想逃走。

賈爾斯 剛才妳說"克里斯朵夫"，是什麼意思？

莫　莉 沒什麼。

帕拉維奇尼 所以我們的年輕建築師已經逃跑了，是不是？真有趣。

托拉特 這是真的嗎，羅斯頓太太？

◎克里斯朵夫從書房上場。

莫　莉 哦，謝天謝地，你沒有跑掉。

托拉特 （向著克里斯朵夫）是你拿走我的滑雪屐嗎？伍倫先生。

克里斯朵夫 你的滑雪屐，警官？沒有，我為什麼要拿呢？

帕拉維奇尼 我想凱絲維爾小姐上樓去了。

莫　莉　我去叫她。

◎莫莉從左側樓梯上二樓。

帕拉維奇尼　我進來的時候麥提卡夫少校還在
　　　　　　　餐廳裡。
賈爾斯　我去找他。

◎賈爾斯從左側出入口下場。
◎莫莉與凱絲維爾小姐從二樓右側樓梯下來，
　二人站在沙發後面。麥提卡夫從後門出入口
　上場。

麥提卡夫少校　大家好啊，在找我嗎？
托拉特　我的滑雪屐出了問題。
麥提卡夫少校　滑雪屐？（他移至沙發左側）
帕拉維奇尼　（走至左側出入口，喊叫）羅斯頓
　　　　　　　先生！

◎賈爾斯由左側出入口上場。

托拉特　你們兩人有沒有誰搬動了我的滑雪
　　　　　屐，我放在靠廚房門口的櫥櫃裡？
凱絲維爾小姐　啊！老天，沒有，我為什麼要搬
　　　　　　　　動呢？
麥提卡少校　我也沒有。
托拉特　但是它現在不見了。（對凱絲維爾小姐）
　　　　　妳從那裡上去妳的房間？
凱絲維爾小姐　從後面樓梯。
托拉特　那麼妳可以靠近那個櫥櫃。
凱絲維爾小姐　就算是這樣，我也不知道你的滑
　　　　　　　　雪屐放在那裡。
托拉特　（對麥提卡夫少校）你今天的確到過櫥
　　　　　櫃那裡。
麥提卡夫少校　是的，我是。
托拉特　在博約爾太太被謀殺的時候。
麥提卡夫少校　在博約爾太太被謀殺的時候，我
　　　　　　　　已經走下地窖了。

托拉特　當你經過的時候，滑雪屐還在櫥櫃裡嗎？

麥提卡夫少校　我不知道。

托拉特　你看見過滑雪屐放在那裡嗎？

麥提卡夫少校　不記得了。

托拉特　**(大聲地)**你一定會記得那雙滑雪屐當時是不是在那裡？

．
．
．
．
．
．
．
．
．

麥提卡夫少校　是，是，這我承認。假如我想要，是可以做到的。

托拉特　問題是它現在在那裡？

麥提卡夫少校　假如我們大家一塊來找應該可以找到，滑雪屐這麼大的東西，最好大家都來找。

托拉特　不必那麼急，麥提卡夫少校，也許正是有人要我們這麼做。

麥提卡夫少校　呢，我不懂你的意思？**(坐下)**

托拉特　現在的情況是，有一個瘋狂狡猾的人在這裡，而我要如何應付？我得想一想他要我做什麼，以及他的下一步計劃是什麼。我必須走在他前一步，因為，假如不能，將會有再一次的死亡。

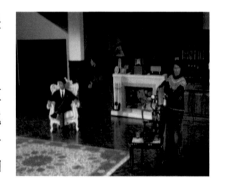

凱絲維爾小姐　你不會想相信真有這種事吧？

托拉特　會有的，凱絲維爾小姐。我相信真會有。三隻瞎眼老鼠，兩隻已被除去——還有第三隻要處理。**(移向下舞台，對著觀眾)**這裡有六個人在聽我講話，其中之一是兇手！**(他環繞著眾人走)**而且，你們之中還有一個人是兇手未來要下手的目標，我還不知道是誰，但是我會查出來的。博約爾太太隱瞞我——博

145

約爾太太死了。你——不管你是誰——
不要瞞我，因為你在危險之中。殺過兩
次人的人不會遲疑於去殺第三次。而且
，說老實話，我不知道你們中間到底誰
需要保護。

◎停頓片刻。

托拉特　好，來吧，這裡有什麼人跟過去那件事
情，即使只有一點點關係的，最好都說
出來吧。

◎停頓片刻。

⋮

◎停頓片刻。

托拉特　好吧，你們可以走啦。

◎托拉特走向餐桌拿起報紙看，麥提卡夫少校和
克里斯朵夫從左側出入口下場。凱絲維爾小姐
走向壁爐邊。賈爾斯移向中央，莫莉跟進；賈
爾斯停步且右轉。莫莉轉背向他，帕拉維奇尼
走到莫莉的右邊。

帕拉維奇尼　談到雞，親愛的女士，妳有沒有做
過一道菜，把雞肝放在烤吐司上，
厚厚的一層肥肝再加上一片很薄
的鹹肉，上面塗一層新鮮芥末？我
跟妳到廚房去，看看我們能調配出
什麼來。這個工作真是誘人。

賈爾斯　我來幫我太太的忙，帕拉維奇尼。

帕拉維奇尼　（看看賈爾斯，再轉回向莫莉）妳

146

　　　　　　的先生為妳擔心，在這種情形下是
　　　　　　很自然的事。他不喜歡妳跟我單獨
　　　　　　在一起，他擔心……唉，做丈夫的
　　　　　　總是那麼礙手礙腳。

莫　莉　我相信賈爾斯不會認為……

帕拉維奇尼　他很聰明，不冒險。我可以向妳、
　　　　　　向他或向我們的警官証明我不是
　　　　　　個殺人狂嗎？這一點都不困難，假
　　　　　　如我真是那個……（他哼《三隻瞎
　　　　　　眼老鼠》的曲調）

莫　莉　哦，不要。

帕拉維奇尼　這是一輕快的兒歌，妳說是嗎？
　　　　　　她用切肉刀割掉小老鼠的尾巴，
　　　　　　卡嚓，卡嚓，卡嚓，真好玩。殘
　　　　　　忍的小東西。可憐的孩子，有一
　　　　　　個沒機會長大。

◎莫莉驚叫一聲。

賈爾斯　不要嚇唬我太太。

◎賈爾斯與莫莉從左側出入口下場。

托拉特　先生，你對那位太太說了什麼，讓她心
　　　　　　煩意亂？

帕拉維奇尼　我？哦，只不過是一點無傷大雅的
　　　　　　玩笑，我一向很喜歡開點小玩笑。

托拉特　我一直對你也有些懷疑，先生。

帕拉維奇尼　真的嗎？

托拉特　我一直在想你那輛車子，怎麼會在雪堆中翻車，那麼湊巧。

帕拉維奇尼　你是說不湊巧，是嗎，警官？

托拉特　那要看你怎麼看了。還有，當你發生這件意外時，你正要到那裡去？

帕拉維奇尼　哦，我正要去會見一個朋友。

　　　　　　　⋮

托拉特　是，你沒說。好像你也不想說。這倒是滿有趣的。

帕拉維奇尼　也許有很多理由。比方說一場戀情——還是謹慎一點好，那些愛嫉妒的丈夫。（坐下）

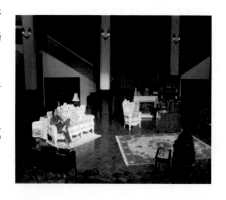

托拉特　你這種年紀還搞女人，是不是嫌老了一點？(坐椅 1)

帕拉維奇尼　親愛的警官，我也許沒有看起來那麼老。

托拉特　我也這麼想，先生。

帕拉維奇尼　什麼？

托拉特　你也許沒有像你——想裝的那麼老，有許多人想裝扮得年輕些，假如有人想裝老，嗯，那就讓人不得不懷疑了。

帕拉維奇尼　問了這麼多問題之後，你是不是也要問問你自己，你是不是有些過份了？

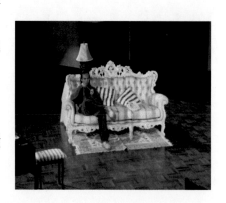

托拉特　我從你們那兒得到的答案並不多。

帕拉維奇尼　好吧，好吧，再試試看，如果你還有問題要問的話。

托拉特　一、兩個。昨天晚上你從哪兒來的？

帕拉維奇尼　這簡單，從倫敦。

托拉特　倫敦什麼地址？

帕拉維奇尼　我總是住在麗池飯店的。

托拉特　很好的旅館。你的永久地址呢？

帕拉維奇尼　我不喜歡永久住在一個地方。

托拉特　你的工作或職業呢？

<center>⋮</center>

帕拉維奇尼　這件謀殺不是場遊戲嗎？（他笑了一聲，斜視著托拉特）啊，托拉特警官，你很嚴肅呢！我總認為警察沒有幽默感。（起立）現在，你問完了嗎？

托拉特　現在——完了。

帕拉維奇尼　謝謝。我到起居室去找找你的雪屐，說不定有人把它藏在大鋼琴裡。

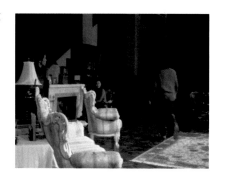

◎帕拉維奇尼左側出入口下場。托拉特目光跟著他，突然間他發現凱絲維爾小姐正看著他；凱絲維爾小姐趕忙想從右側樓梯離開，卻被托拉特叫住。

托拉特　請等一下。

凱絲維爾小姐　你在跟我說話嗎？

托拉特　是的，妳可以過來坐一下嗎？

◎凱絲維爾小姐走過托拉特坐椅2。

凱絲維爾小姐　好吧，你要做什麼？

托拉特　妳也許聽到我剛才問帕拉維奇尼的問題？

凱絲維爾小姐　我聽到了。

托拉特　我也想從妳那兒得到一點資料。

<center>149</center>

凱絲維爾小姐　你想知道什麼？

托拉特　請問全名。

凱絲維爾小姐　李絲里‧瑪格麗特‧凱賽琳‧凱絲維爾。

托拉特　凱賽琳……是的。地址呢？

凱絲維爾小姐　馬里波沙別墅，馬卓卡。

托拉特　那是在義大利嗎？

⋮

凱絲維爾小姐　一個禮拜。

托拉特　自從妳來了之後，一直住在……？

凱絲維爾小姐　住在武士橋，萊伯里旅社。

托拉特　是什麼事讓你來到蒙克斯維爾莊園？

凱絲維爾小姐　我想找個清靜的地方，在鄉下。

托拉特　妳本來打算──或者現在打算──住在這兒多久？（*他開始用他的右手捲轉他的頭髮*）

凱絲維爾小姐　住到我完成我所要做的事。（*她注意到他右手的捲轉*）

托拉特　是什麼事？(凱絲維爾沒有回應)

托拉特　那是什麼事？（*他停止捲轉他的頭髮*）

凱絲維爾小姐　對不起，我在想別的事情。

托拉特　妳還沒有回答我的問題呢。

凱絲維爾小姐　我也不太知道我為什麼來，這是我私人的事，非常私密的事。

托拉特　凱絲維爾小姐……

凱絲維爾小姐　（*起身走向書桌，背對著托拉特*）不，我不想再討論這件事。

托拉特　請妳告訴我妳的歲數好嗎？

凱絲維爾小姐　我二十四歲。

托拉特　二十四？

凱絲維爾小姐　你以為我看起來老些？的確如此。

托拉特　在這個國家有沒有人可以擔保妳？

凱絲維爾小姐　(轉身看著托拉特)我的銀行可以
　　　　　　向你保證我的經濟狀況。你也可
　　　　　　以去問我的律師，一位很謹慎的
　　　　　　人。我不需要給你一份身家調
　　　　　　查，我大半生都住在國外。

托拉特　在馬卓卡嗎？

凱絲維爾小姐　在馬卓卡以及其他地方。

托拉特　妳出生在國外嗎？

凱絲維爾小姐　不是，我十三歲時離開英國。

◎暫停片刻，氣氛有些緊張。

托拉特　凱絲維爾小姐，妳讓人很難捉摸。(他
　　　　站起身)

凱絲維爾小姐　這重要嗎？

托拉特　我不知道。妳到這裡來做什麼？

凱絲維爾小姐　你好像很在意這件事。

托拉特　是很在意……(他注視著她)妳十三歲
　　　　時出國？

凱絲維爾小姐　十二、十三，大概是。(她坐桌
　　　　　　前的木頭椅)

托拉特　那時妳的名字是凱絲維爾嗎？

凱絲維爾小姐　它是我現在的名字。

托拉特　妳那時的名字叫什麼？快──告訴我。

凱絲維爾小姐　你想證明什麼呢？(她失去了她
　　　　　　的冷靜)

托拉特　我要知道妳離開英國的時候妳的名字
　　　　是什麼？

凱絲維爾小姐　那是很久以前的事，我已經忘
　　　　　　記了。

托拉特　有些事是永遠忘不了的。

凱絲維爾小姐　可能吧。

托拉特　痛苦──絕望……

凱絲維爾小姐　我想……

托拉特　妳真正的名字是什麼？

凱絲維爾小姐　(稍顯激動地)我說過──李絲
　　　　　　里‧瑪格麗特‧凱賽琳‧凱絲維
　　　　　　爾(她站起身面對托拉特)

托拉特　凱賽琳……？　妳到底在這裡做什麼？

凱絲維爾小姐　我……哦，天……（她越過托拉
　　　　特）但願我從來沒到過這兒。

克里斯朵夫　（從左側出入口上場）我認為警察
　　　　不應該這樣逼問人的。

托拉特　我只不過在詢問凱絲維爾小姐。

克里斯朵夫　你好像讓她很煩躁。（對凱絲維爾
　　　　小姐）他做了什麼？

凱絲維爾小姐　沒有，沒什麼。只不過，這個─
　　　　─謀殺案──太可怕了。突然之
　　　　間我害怕起來。我要上樓去我的
　　　　房間。

◎凱絲維爾小姐由左側樓梯上二樓下場。

托拉特　不可能……我不相信……

克里斯朵夫　你不相信什麼？(看著托拉特)我的
　　　　老天，你的樣子活像見了鬼一樣。

托拉特　我看到了我早該看到的東西，我一直
　　　　像蝙蝠一樣瞎了眼，但是現在我理出
　　　　頭緒了。

克里斯朵夫　警官有線索了？
　　　　　　　　　　　⋮

◎克里斯朵夫從左側樓梯上二樓。

托拉特　（對著空間喊叫）帕拉維奇尼先生，（換
　　　　個地方叫）帕拉維奇尼先生，帕拉維
　　　　奇尼！

◎帕拉維奇尼從後門出入口上場。

152

帕拉維奇尼　來了，警官。有何指教？警官老弟丟了他的雪屐，也不知道上那兒去找。不要管它，它自然會出現，而且後面還會拖著一個兇手呢。

◎麥提卡夫少校從左側出入口上場，賈爾斯和莫莉跟在他後面。

麥提卡少夫校　這是怎麼回事？

托拉特　坐下，少校，羅斯頓太太……

莫　莉　一定要我現在來嗎？我正在忙呢。

托拉特　有比吃飯更重要的事，羅斯頓太太；博約爾太太就不需要再吃飯了。

麥提卡夫少校　這樣說話有欠考慮吧，警官。

托拉特　對不起，可是我真的需要你們的配合。

　　　　　　　⋮

◎克里斯多夫和凱絲維爾從右側樓梯上場。

凱絲維爾小姐　發生了什麼事？

托拉特　坐下，凱絲維爾小姐，羅斯頓太太……

◎眾人陸續就座，凱絲維爾坐在沙發右邊，莫莉在她的左邊，克里斯多夫站在沙發的左側，麥提卡夫坐1，賈爾斯坐椅2，而帕拉維奇尼則坐椅3。

◎托拉特在眾人間穿梭，之後坐在書桌前的木頭椅上。

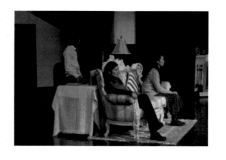

托拉特　請你們都注意一下，好嗎？你們也許還

153

記得在博約爾太太被殺後，我對你們大家的口述都留有記錄，記錄有關謀殺發生時你們所在的位置。這些記錄是這樣的，（他翻看他的筆記本）羅斯頓太太在廚房，帕拉維奇尼先生在起居室彈鋼琴，羅斯頓先生在二樓檢查電話，伍倫先生在他的房間，凱絲維爾小姐在書房。麥提卡夫少校在地窖裡。

麥提卡夫少校　是的。

托拉特　這些是你們所說的，我沒有辦法來查對這些說法。也許是對的，也許不是。坦白說，其中五個是真的，但是有一個說法是假的，那一個呢？（他又停頓，一個一個的注視著）你們之中有五個人說真話，有一個說謊。我有一個計劃可以幫助我發現那個說謊的人，假如我發現你們其中的一個欺騙我，那麼我就知道誰是兇手了。

凱絲維爾小姐　沒有這個必要，也許有人說謊，是為了別的理由。

托拉特　我不相信。

賈爾斯　你是什麼意思？你剛才還說你沒辦法調查這些說法。

托拉特　是沒辦法，可是假定每一個人再做一次這些動作。

帕拉維奇尼　唉，是個老掉牙的把戲，罪行的重演。

托拉特　不是罪行的重演，帕拉維奇尼先生，而是清白無辜的人行動的重新組合。

麥提卡夫少校　這樣做你想知道什麼？

托拉特　我現在沒辦法說得很清楚。

賈爾斯　你要——重來一遍？

托拉特　是的，羅斯頓先生。

莫　莉　這是陷阱。

托拉特　妳是什麼意思，陷阱？

莫　莉　這是陷阱，我知道是的。

托拉特　我只要人確實的去做他們所做過的事。

克里斯朵夫　可是我不明白——我就是不明白



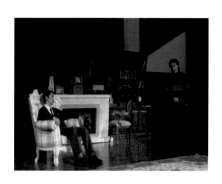











——只讓人做他們以前做過的事,你能在其中發現什麼呢?我認為這簡直是胡鬧。

托拉特　你這麼認為嗎?伍倫先生。

莫　莉　呀,不要算我吧,我廚房裡很忙。(她站起身)

托拉特　誰都不能不算——你們的樣子讓人看了都像是有罪;為什麼大家都那麼不甘願?

賈爾斯　好吧,就照你的,警官,我們都會合作的。怎麼樣,莫莉?

⋮

賈爾斯　我們都要確實地去做我們以前做過的事嗎?

托拉特　重複同樣的行動,沒錯。

帕拉維奇尼　那麼我要回到起居室的鋼琴前,再一次用一根手指頭彈出兇手的調子。(他走向前)

托拉特　(阻止帕拉維奇尼)不要走那麼快,帕拉維奇尼先生。(對莫莉)妳會彈鋼琴嗎?羅斯頓太太?

莫　莉　是,我會的。

托拉特　而且妳知道《三隻瞎老鼠》的曲調?

莫　莉　我們大家不是都知道嗎?

托拉特　那麼妳可以像帕拉維奇尼先生所做的一樣,只用一根手指頭在鋼琴上彈出這個曲調?

◎莫莉點頭。

托拉特　好,請到起居室,坐在鋼琴前,準備好,







我給妳信號妳就彈。

帕拉維奇尼　可是，警官，我本來以為是我們每
　　　　　　個人重演我們之前的角色。

托拉特　要重演的是同樣的行動，但不需要是同
　　　　樣的人。謝謝妳，羅斯頓太太。

◎莫莉從左側出入口下場。

賈爾斯　我搞不清楚關鍵之所在。

托拉特　這是查對原來證詞的方法，這樣也許能
　　　　找出其中那個假的證詞。好了，請你們
　　　　都注意聽著。我要給你們每一個人指定
　　　　一個新位置。伍倫先生，請你去廚房，
　　　　為羅斯頓太太照顧一下她的晚餐，我想
　　　　你很喜歡做菜的。

◎克里斯朵夫從左側出入口下場。

托拉特　帕拉維奇尼先生，請你到伍倫先生的房
　　　　間去，走後面樓梯是最方便的。麥提卡
　　　　夫少校，請你上去二樓查看一下那裡的
　　　　電話。凱絲維爾小姐，妳願意下去地窖
　　　　嗎？我還需要一個人重演我自己的行
　　　　動。對不起，我要請你，羅斯頓先生，
　　　　去隨著電話線一直到接近前門口。這是
　　　　個很冷的工作──可是你也許是這裡
　　　　面最強健的人。

麥提卡夫少校　那麼你要做什麼呢？

托拉特　（走到收音機前，打開）我演博約爾太
　　　　太的角色。

麥提卡夫少校　你有一點冒險，是不是？

托拉特　你們都停留在你們的地方而且不要
　　　　動，一直到聽到我叫你們的時候為止。

◎凱絲維爾小姐從後門出入口下場，麥提卡夫少
　校從左側樓梯上二樓，帕拉維奇尼從左側出入
　口下。

賈爾斯　我穿件大衣可以吧？

156

托拉特　當然要穿了，先生。

◎賈爾斯從左側出入口內拿出他的大衣，穿上。

托拉特　拿著我的手電筒，先生。(遞給他)

◎賈爾斯從大門出入口下場。

托拉特　（喊叫）羅斯頓太太，算十下，然後開
　　　　　始彈琴。

◎托拉特來來回回地檢視一番，關掉收音機，然
　後把大吊燈關掉。
◎左側出入口外傳來《三隻小老鼠》的曲調。

托拉特　羅斯頓太太！羅斯頓太太！

◎莫莉從左側出入口上場。

莫　莉　來了，怎麼了？(看看托拉特)你看起來
　　　　　很得意的樣子，你已經找到答案了嗎？
托拉特　我的確已經找到答案了。
莫　莉　你知道誰是兇手了嗎？
托拉特　是的，我知道了。
莫　莉　是誰？
托拉特　「妳」應該知道呀，羅斯頓太太。
莫　莉　我？
托拉特　是的，妳真是出奇的愚蠢，妳一直隱瞞
　　　　　我而製造了被殺的大好機會。結果呢？
　　　　　妳有好幾次在極度的危險中。
莫　莉　我不明白你的意思。
托拉特　過來，羅斯頓太太。我們警察不是妳所
　　　　　想像的那麼笨。我一直察覺到妳會有長
　　　　　脊農場事件的第一手資料。妳知道博約
　　　　　爾太太就是那位的法官，事實上這一
　　　　　切妳都明白，你為什麼不承認而說出
　　　　　來呢？

莫　莉　我不知道。我想要忘記——忘記。

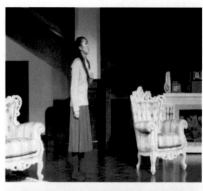

托拉特 妳的名字是華玲嗎？

莫　莉 是的。

托拉特 華玲小姐。妳教書的學校——是那些孩子們上的學校。

莫　莉 是的。

托拉特 吉米，那個死了的孩子，他設法寄信給妳，信上要求幫助——要求他慈愛、年輕老師的幫助。妳從來沒有回覆那封信。

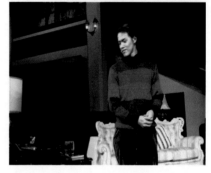

莫　莉 我沒辦法，我從來沒有接到這封信。

托拉特 妳只不過是——不願意惹麻煩。

莫　莉 絕對不是！我生病了！那天我因肺炎病倒，那封信和其他信件放在一起，在好幾個星期以後，我才發現了它。但是，那時候孩子已經死……（她閉上雙目）死了——死了……他等著我去幫他——抱著希望——然後漸漸失去希望……哦，從此之後，這件事一直困擾著我……假如我沒有生病——假如我知道……哦，真可怕，竟然發生這種事情。

托拉特 （他的聲音突然間得沈重）不錯，是可怕。（他從口袋裡拿出一把左輪手槍）

莫　莉 我還以為警察不會帶手槍……（她猛然看到托拉特的面孔，恐懼地喘息）

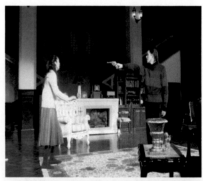

托拉特 警察不帶……我不是警察，羅斯頓太太。妳以為我是警察，因為我從一個電話亭打電話來，說我是從警察總局打的，而且說托拉特警官已在路途中。在我還沒到前門時我就剪斷了電話線。妳知道我是誰嗎？羅斯頓太太，我是喬治——我是吉米的哥哥，喬治。

莫　莉 哦！（她驚恐地四周張望）

托拉特 妳最好別叫，羅斯頓太太——因為如果妳叫，我就要開槍……我想跟妳再談一會。我說我想跟妳再談一會兒。吉米死了。那個骯髒殘酷的女人殺了他。他們把她關到監獄裡。監獄的懲罰對她是不夠的，我說過有一天我要殺了她……我

做到了。在一場霧裡，真的很有趣。我
希望吉米知道。"當我長大以後，我要
把他們都給殺掉。"那是我對自己所說
的話。因為大人可以做他們想做的事
情。現在，我就要殺了妳。

莫　莉　你決不能安全的離開，你知道的。

托拉特　有人藏了我的雪屐！我找不到。但是沒
　　　　關係。我不在乎是否能逃走。我累了。
　　　　一切都那麼好玩。看著你們大家，而且
　　　　假裝是個警察。

莫　莉　手槍會發出很大的聲音。

托拉特　那就這麼辦，最好還是用老法子，捏住
　　　　妳的脖子。（他慢慢地向她靠近）捕鼠
　　　　器裡最後一隻小老鼠。

◎莫莉被托拉特推倒在沙發上，他放下左輪手
　槍，以雙手掐住莫莉的脖子。

◎凱絲維爾小姐和麥提卡夫少校從左側出入口
　上場。

凱絲維爾小姐　喬治，喬治，你認識我，不是嗎？
　　　　　　你不記得那個農場嗎，喬治？那
　　　　　　些動物，那隻老肥豬，還有一隻
　　　　　　追著我們跑過田野的牛，還有那
　　　　　　些狗。

托拉特　狗？

◎托拉特放開莫莉，眼神茫然地望著前方背對著
　凱絲維爾。

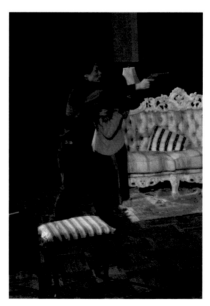

凱絲維爾小姐　是的，有花點的，有白色的。

托拉特　凱絲？

凱絲維爾小姐　是的，凱絲——你現在記得我
　　　　　　了，是嗎。

托拉特　凱絲，是妳，妳到這兒來幹什麼？（他
　　　　轉過身向著凱絲維爾走過去）

凱絲維爾小姐　我來英國找你，我不認得你，一
　　　　　　直到我看見你像從前一樣捲轉
　　　　　　你的頭髮時，我才認出你來。

◎托拉特捲轉他的頭髮。

◎麥提卡夫少校慢慢走向莫莉，並把手槍拿起放在書桌上。

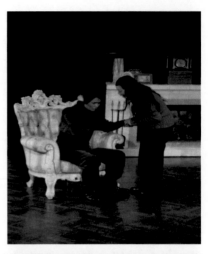

凱絲維爾小姐 （抓著托拉特的手）是的，你時常這麼做。喬治，跟我來，你要跟我來。

托拉特 到那兒去？

凱絲維爾小姐 沒關係的，喬治。我帶你到一個地方，在那裡他們會照顧你，而且不讓你再做任何傷害的事情。

◎凱絲維爾小姐拉著托拉特的手從左側樓梯上二樓。麥提卡夫少校打開大吊燈。

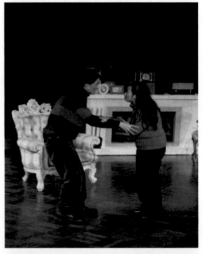

麥提卡夫少校 （喊叫）羅斯頓先生！羅斯頓先生！

◎賈爾斯從大門出入口上場，麥提卡夫少校走向他與他耳語一番，賈爾斯衝向坐在沙發上的莫莉。

賈爾斯 莫莉，莫莉，妳還好嗎？親愛的，親愛的。

莫 莉 哦，賈爾斯。

賈爾斯 誰會想到是托拉特呢？

莫 莉 他瘋了，真的瘋了。

賈爾斯 是的，可是妳……

莫 莉 我在那個學校教書，這不是我的錯，可是他認為我本來可以救那個孩子的。

賈爾斯 妳早該告訴我。

莫 莉 我想忘記。

麥提卡夫少校 一切都控制好了，凱斯維爾小姐正在照顧他。可憐的人已經陷入瘋狂了。我一直在懷疑他。

莫 莉 你懷疑他？你不相信他是警察嗎？

麥提卡夫少校 我知道他不是警察。羅斯頓太太

，我才是警察。**(他出示**警徽**)**

莫　莉　你！？

麥提卡夫少校　在我們一看到那記事簿上寫著
「蒙克斯維爾莊園」時，我們知
道必須立刻派一個人到這裡
來，在和麥提卡夫少校商議後，
他同意讓我冒用他的身份。所以
當托拉特出現的時候，我真給搞
迷糊了。

莫　莉　凱絲維爾是他的姊姊嗎？

麥提卡夫少校　是的，就在這緊要關頭前不久，
她才認出了他。她不知道怎麼
辦，還好來找我談，正好及時趕
上。現在，雪已經開始融化，援
助即將到來。哦，還有一件事，
羅斯頓太太，我去將那雙雪屐拿
下來，我把它藏在四柱床的床頂
上了。

◎**麥提卡夫少校從左側樓梯下場。**

莫　莉　我還以為是帕拉維奇尼呢。

賈爾斯　我想他們會仔細地檢查他的車子。如果
他們在他的備用輪胎裡找到一千多隻
瑞士錶的話，我也不會感到驚訝。是
的，那是他的行業，骯髒的東西。莫莉，
我想妳以為我是……

莫　莉　賈爾斯，你昨天去倫敦做什麼呢？

賈爾斯　親愛的，我是去給妳買一件週年禮物。
我們結婚到今天整整滿一年。

莫　莉　哦，那也是我為什麼去倫敦的理由，而
且我不想讓你知道。

賈爾斯　是啊。

◎**莫莉起身，走到橡木櫃前，拿出**一個包裹**。**

莫　莉　**（交給他包裹）**這是雪茄，希望買得對。

賈爾斯　**（打開包裹）**哦，親愛的，妳真好，這
煙太好了。

161

莫　莉　你會抽嗎？

賈爾斯　我會抽的。

莫　莉　我的禮物呢？

賈爾斯　哦，對，我把妳的禮物給忘了。（他也衝向橡木櫃，拿出一個帽盒子，再回來，得意地）是個帽子。

莫　莉　帽子？可是我平時從來不戴帽子的。

賈爾斯　偶而有應酬就可以戴。

莫　莉　（舉起帽子）哦，多美啊，親愛的。

賈爾斯　戴看看。

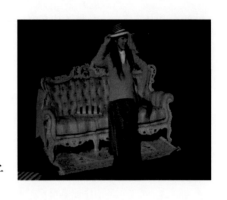

◎莫莉戴上帽子。

賈爾斯　正好，對不對？店裡的女孩說這頂帽子是現在最流行的了。

◎麥提卡夫在左側的樓梯上。

麥提卡夫　羅斯頓太太！羅斯頓太太！有可怕的燒焦味從廚房裡冒出來。

莫　莉　（喊叫）哦，我的派！

◎燈全暗。

◎演員在音樂聲中退場。

劇終。

整合
裝台與演出

　　它的複雜性造成了它的強度，因為戲劇是具有多種吸引力的：動作、對話、音樂、繪畫……在一個藝術的標題之下，表現了多種藝術的魅力，透過它特有的形式，它在不同的時代、不同的境域，都具有其獨佔的性格，而也是最富生命力的一種藝術。

<div align="right">聶光炎</div>

　　劇場是導演在創作演出時另一個重要的工具，劇場的選擇與運用關係著某些演出成敗的因素，因此，劇場的調度也是導演工作中的一項重點。這個部份中，分別以勘察、整合、排戲、裝台、現場調度以及拆台等六個階段，詳細說明導演在此次《捕鼠器》演出時，對劇場完整的調度狀況。

一、勘景

　　在前面構思中，導演已說明了在這次《捕鼠器》演出時對其空間與舞台的處理方式；為了有效地實踐演出計劃，導演與演出劇組必須找到符合需求的劇場；在搜尋了所有台北市的中、小型劇場資料後，配合經費預算、演出檔期、觀眾席次以及交通位置等條件，我們認為台北市中山堂二樓之光復廳也許是個不錯的選擇。在做出決定前，導演首先要對劇場的建築結構、硬體設備、技術資料，以及各種演出條件有更深入、詳盡的掌握，於是我們先在網站上進行初步的了解；先看看中山堂所提供的資料。

(1)中山堂的歷史背景

　　"一九二八年日本人為了紀念日皇裕仁登基，並作為施政紀念事業重要建設項目之一，拆除了清末布政使司衙門，並將部份拆除的建築物移到植物園陳列，而在原址開始籌劃興建「台北公會堂」。「台北公會堂」正式動工是一九三二年十一月二十三日，工程費時四年，一九三六年十一月二十六日建造完成，主要設計者為總督府技師井手薰，全部工程共耗費九十八萬日圓，動用工程人員九四五〇〇人。公會堂的建築本體採用鋼筋混凝土所造，為四層式鋼骨建築，是當時依現代建築法所建最牢固的結構體，無論其耐震、耐火、耐風，性能均極

[1] 引自中山堂網站之介紹。

<div align="center">163</div>

為優良。公會堂面積有一二三七坪，建築物總坪數則有三一八五坪，它的主要建築式樣採極自由的形式，並具有西班牙回教式建築風格，空間可容納人數，也僅次於東京、大阪、名古屋等公會堂而居第四位。到了一九四五年（民國三十四年）抗戰勝利台灣光復，台灣省受降典禮便在公會堂舉行，當時場面極為盛大，受降典禮由臺灣省行政長官公署長官陳儀代表中國戰區最高統帥受降，日方投降代表則由臺灣總督兼第十方面軍司令官安藤利吉等人代表出席，從此以後被日本人統治五十一年的臺灣，正式重返祖國懷抱。

光復後「公會堂」更名為「中山堂」並由台北市政府接收，內部的「大集會場」、「大宴會場」「普通集會室」也同時改為「中正廳」、「光復廳」、及「堡壘廳」。其後中山堂的主要功能之一即為召開國民大會之場所，並且成為政府及各界舉辦重大集會之空間。

中山堂在過去歲月裡，經常為政府接待外國貴賓的場所，其中最受矚目的有美國前總統尼克森、韓國前大統領李承晚、越南前總統吳廷延、菲律賓前總統賈西亞、伊朗前國王巴勒維等外國元首訪華，均在此舉行國宴，此外中美簽訂共同防禦條約及中華民國第二、三、四任總統、副總統就職大典也都在此舉行，由於這些珍貴歷史突顯了中山堂的特殊地位，嗣經內政部於民國八十一年將中山堂列為國家二級古蹟。"[1]

從上述的文字資料中，我們得知中山堂是一個具有近七十年歷史、現已列為台灣古蹟、由日本人興建的現代建築。它的主要功能原多在集會之用，但在我們原本已知的資訊中，近年來它也已開放為戲劇演出的場所，許多劇團與學校都曾在此演出過。導演任教之學系曾經在 2005 年利用中正廳搬演過《八美圖》，那次的演出是以鏡框式的舞台型式呈現，演出效果也因中山堂為因應演出租約漸多而做過內部的整修，有不錯的表現。此番，我們考量到《捕鼠器》將以不同演出型式來呈現，於是我們把目標放在可以用為開放型式劇場的光復廳。

在搜尋了光復廳的資料之後，我們有感於訊息仍然不足，於是便實地到光復廳探勘，並取得相關的圖片與照片；以下是初勘後整理出的資料：

(2)劇場圖片資料

1.平面圖

從平面圖以及場勘的資料看來，光復廳是一個長方形的建築，中間的大廳堂是一個挑高二樓、沒有任何樑柱的宴會廳，週圍是兩層的迴廊。通往二樓樓梯(圖上中)的左、右兩側各有兩間休息室，其中三間現做為演出時的化妝間(204、205、206)，裡面裝置有化妝台，另外一間則做為通往廳外的通道(圖上右)。在其正門(圖下中)這一側，一樓有三個出口，二樓則有七個。一樓右側另有三個出口，便於通往後面的休息室以及外面的廁所。正門對面有一座左、右對稱的

[2] 同註 55。
[3] 同註 54。

兩層樓梯，通往二樓。

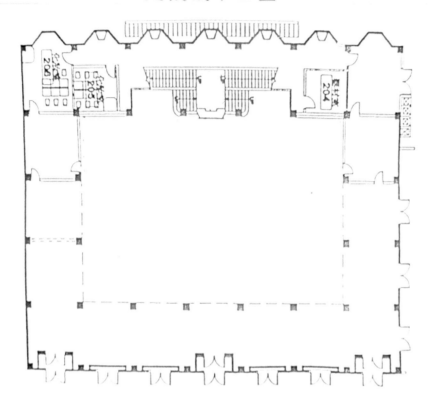

圖一

再從照片來看劇場的立體空間。

2.劇場照片

圖二

在正門對牆的中間有一座舞台，其兩側是 Z 字形的迴轉樓梯，通往二樓的迴廊。樓梯兩側的百葉門現為儲藏室，右側的一間放有一架三腳鋼琴。與牆面垂直角的兩側各有一個出口，通往後面的休息室。二樓迴廊牆上的木架玻璃窗，兩兩對稱角度約為 30°，屋頂是拱形的並開有天窗，角度為 180° 的平面，配合二樓的玻璃窗，採光極好。整個建築主要由水泥、木材與銅金屬搭配而成。(圖二)

圖三

從舞台看往正門的方向。牆壁均包覆木製的隔音板，連同木質的舞台地板，減低了空間迴音的狀況。兩層迴廊裝置著黃色光線的頂燈，而在每根廊柱上也掛著壁燈；整體空間的色調是典雅而溫馨的。(圖三)

圖四

正門的左側。在大廳堂的屋頂上懸吊著三盞水晶燈,其高度可視需要調整升降。迴廊柱上裝設著壁燈,每一顆燈可單獨開關。屋頂圓形的崁入物為空調出口。圖中紅色門簾可應使用團體之需求選擇開閉。(圖四)

圖五

正門的右側;與左側是對稱的。從這個方向,可以看到圖中連接後面休息室與廳外廁所的三道出入口。(圖五)

圖六:從二樓右側較高角度看光復廳。圖七:從一樓左側較低角度看光復廳。

經過上面資料搜尋的步驟之後,導演再次仔細研究劇作家阿嘉莎對《捕鼠器》演出時舞台空間的描述,並嘗試把這個描述與光復廳做一結合;阿嘉莎的舞台指示如下:

此莊園看來稱不上古色古香,倒像某個沒落家族住過了幾代。後牆中央設有高大的窗子;右後方有一拱門,通往過道、前門以及廚房;左後方另一拱門通往樓上臥室,左後方樓梯通往書房;左前方有一門通往客房;右前方

有一門（開在舞台上）通往餐廳。右邊有一口敞開的壁爐，後牆窗下設有窗座和一台暖氣機。

廳堂設置成休息室，陳設幾件美好的古老橡木家具，包括一張長餐桌，擺在後牆窗邊，一個橡木櫃子，擺在右後方通道，以及一張凳子，位於左邊樓梯上。窗簾和有軟墊的家具——放在中間偏左的沙發、中間的靠背椅、右方的大型皮革靠背椅，以及右前方的小型維多利亞式靠背椅——都陳舊而古老。左方擺有一個帶寫字檯的書架，上置收音機與電話，旁置一椅。中左方窗口處另置一椅，壁爐邊置一籃，存放報章雜誌，沙發後置一半圖形小桌。壁爐上方有兩組成雙成對的壁燈；左牆有一壁燈，書房門口，以及通道上各有一對壁燈。有雙開關在右後拱門左方，以及在左前門前方，右前方之門上方有一單開關。檯燈擺在沙發桌上。[2]

劇作家並附上舞台的平面圖，圖上也清楚地標示家具與道具擺設的位置：

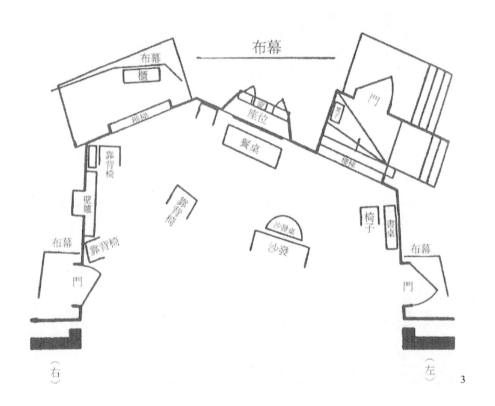

圖八：傢俱與道具圖

從上面文字與插圖的敘述看來，劇作家的規劃與想像是將故事場景放置在一個鏡框式的舞台上，而舞台則陳設為一個莊園旅館的廳堂；旅館主人將此廳堂當做是客人的休息室。莊園旅館其他的空間均不在台上做呈現，而以'門'來表示由此廳堂通往各處(包括客廳、餐廳、書房、住房、廚房以及前門和後院)的出入口。在道具的樣式上，劇作家也做了清楚的界定，包括橡木櫃、寫字桌、皮革沙發、靠背椅，加上壁爐、檯燈與壁燈，以我們的眼光看來，真是十足的歐式風格。

　　在導演構思中曾提過，希望以三面觀眾式的劇場型式來處理這齣戲（詳細解說請見導演構思），因此在經過整合後，導演初步判斷光復廳應該是一個有演出可能的劇場，原因是——第一，它是一個開放式的空間，可以依需求建構出符合導演想要的劇場演出型式，第二，它的建築與裝潢深具質感，能提供場景加分效果，第三，三盞垂吊的水晶燈以及牆上的壁燈頗有歐式的風味，與劇本的時空狀態有契合之處。然而，這個地點也有某些在做為'演出劇場'時所會遇到的難題，例如，若要使用它的舞台，舞台則太小無法提供《捕鼠器》演出之需求；若不使用舞台，這面牆特殊美觀的裝設要如何處理才不至'浪費'？還有，觀眾席要如何安排比較理想？除了原有的燈光外，劇場的燈要怎麼架設才不會顯得突兀？這些問題勢必得再一次到現場做更深入的勘察，才能做出最後決定。

　　第二次的造訪，在館方的同意下，我們拍攝了一些照片；在探勘過程中，我們對照演出構思與實際狀況，討論可能的處理與調整方案。以下是劇組所拍的照片與導演的想法。

圖九

　　正門的門楣上掛著'光復廳'的牌匾，其下是裡、外兩道左、右對開的門。外面的大門仍保留其原來木頭與玻璃的結構，地板也是木質的，很有歷史的古味。但基於這個門距電梯出口較遠，又在舞台的正對面，如果做為觀眾出入口，它前方視線最好的位置就必須空出來成為走道，不能架設觀眾席，因此可能得封閉不使用。(圖九)

圖十

　　舞台若不使用，我們可以把它安排為場景中的一部份；從這裡的樓梯往上二樓，可以設定為通往劇本中莊園旅館的各個房間，當演員上、下樓梯時，也可以造成畫面有高、低變化的層次感。三盞水晶吊燈和廊柱上的壁燈極符合原劇本中的描述；它們都可以加進演出使用。樓梯左、右兩側原來各有一個出入口通往後面的休息室，我們可以將其設定為通往旅館大門、飯廳、廚房、書房、主人臥房以及其它的進出口。(圖十)

圖十一

　　兩層的迴廊設計景觀雖動人，但迴廊下距舞台面太遠，又因其視線會有所遮擋並不適合擺放觀眾席，所以得封閉不用。(圖十一)

圖十二

　　二樓可以架設燈光，同時演出時燈光與音效的控制檯、舞監以及錄影的位置，都應在二樓以與觀眾隔絕，因此不擬擺設觀眾席。探勘的這一天，在二樓正好架設著演出所使用的燈架與燈具；這給了我們一個很好的示範。(圖十二)

圖十三

　　從Z字形迴旋梯往上二樓的方向。演員可以利用二樓的迴廊做下場與穿場，演員上二樓後，低身走到樓梯對面的迴廊等待下一次的進場，或是由對面的出口下到一樓，由別的出口再進場。(圖十三)

二、整合

　　整合所有資料並與劇組討論後之後，導演決定以舞台的一邊做為馬蹄型劇場(三面觀眾)的鏡框面，但不用任何布幕而以環境劇場的概念來組成－－觀眾席擺設在迴廊前面的廳堂中呈ㄩ字型，並以三至四層的平台架設成階梯狀(如果觀眾席為平面、前後一般高，則會造成後排觀眾視線受到阻擋)。觀眾席內的舞台表演區設定為莊園旅館的接待大廳(lobby)，也就是劇本中所說的休息室，所有的情節就在此地發生。

　　以下是導演對劇場的具體歸劃：

1. 在一樓迴廊以內的空間，擺放三面階梯狀的觀眾席，原舞台的一面則做為舞台的鏡框。

2. 二樓除了原舞台的一邊，其它三面迴廊均可架設燈光，朝下照射演出時的舞台區域。

3. 燈控、音控與錄影的器材均置放於二樓面對舞台的位置，舞台監督也在這裡監控演出的進行。

4. 除了一樓舞台兩側的出入口外，在面對舞台一邊的觀眾席左、右兩側各設一個出口，提供導演更靈活的場面調度之用。

5. 原舞台不使用，在其正面擺放一個壁爐，壁爐的高度要高於舞台，而大小須可以遮蔽住牆面；如此的處理使得舞台這一面原本古典、富麗的景觀充份被利用，同時也可解決劇中壁爐擺放的問題。

6. 演出時光復廳正門關閉不使用，觀眾由其左、右兩側的門進出。

7. 其它場景出口入以及劇中所需之家具與道具如下圖所示：

舞台簡圖：（圖十四）

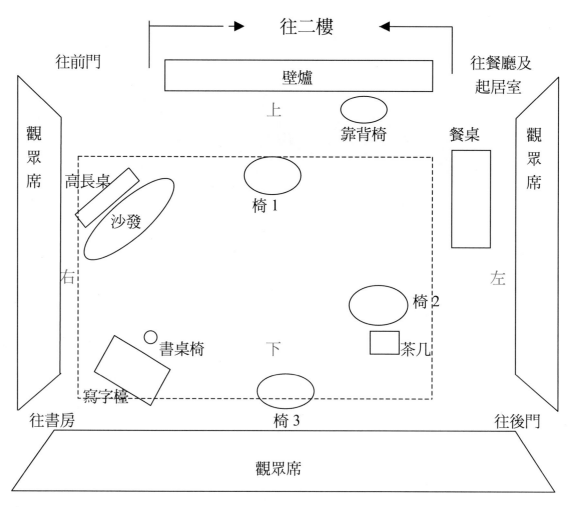

說明：

1. 舞台共有六個出口，分別為(1)往前門、(2)往書房、(3)往後門、(4)往餐廳及起居室、(5)往二樓左側樓梯，以及(6)往二樓右側樓梯。

2.觀眾席圍繞舞台的三邊，即馬蹄型劇場的演出型式。

3.舞台鏡框面是往二樓的樓梯，分為左、右兩側(即第5、6出入口)。樓梯牆面的前方置放壁爐，壁爐上方放有一個座鐘和一個檯燈。壁爐左邊有一個橡木櫃，櫃上擺放著一個收音機和一具電話。

4.突出於觀眾的舞台區擺放幾件大型道具，分別為一張雙人沙發(放有兩個靠墊)、一座沙發靠桌(桌上有一個桌燈和一些雜誌)、一張靠背椅(椅1)、一張有扶手的單人椅(椅2)、一個小圓桌(放有一個煙盒)、一張大餐桌(放有一個燭台)及四張餐桌椅、一張單人座椅(椅3)、一張寫字檯以及一個木頭椅。椅1向下、2向右、3向上。

5.壁爐前置放另一張靠背椅，側向壁爐。

6.在椅1、2、3與沙發的主要表演區地板上，置放一張大地毯。

7.整體而言，上述的大型道具呈現一個圓形的置放方式。

一樓觀眾席演出區及二樓迴廊使用示意圖：(圖十五)

經過上面的規劃後，演出劇場大至底定，劇組便可以進行更詳細的舞台設計。在排戲之前，劇組工作人員須先行在排練場中以膠帶貼出實際演出時舞台區與觀眾席的區域，演員在模擬的空間中可以熟悉所有進出與動線，以免未來進劇場後得重新適應，造成時間上的浪費。如果排練場的空間有限，則以舞台表演區為優先考量。

三、排演

在排戲期間導演以舞台設計所提供的劇場平面圖、立面圖以及模型，做為場景調度的依據。在第一次排戲前最好先做足功課，包括劇場動線的設定、演出空間的假定、演員與工作人員進出場的安排、劇中人物與場景間關係的建立等等，並向劇組人員清楚地解說，以取得共識。

四、裝台

圖十六

　　進劇場當天，隨著載運佈景卡車的到達，劇組進入裝台的階段。裝車之前，所有依各個項目做好打包、裝箱的佈景，均照未來裝台的次序放置，以有效控制速度與進度。(圖十六)

圖十七

　　學生們以接力的方式，將所有貨物一一卸下車，再經由劇場電梯運送至光復廳外做暫時的堆放；待卸貨完畢後，再依裝台的順序組裝佈景。(圖十七)

圖十八　　　　　　　　　　　　圖十九

　　首先先搭設觀眾席。舞台組學生丈量出觀眾席的位置後，再以膠帶貼出範圍，繼而鋪上橡膠地板以避免造成原木質地板的刮痕。(圖十八、十九)

圖二十　　　　　　　　　　　　圖二十一

　　觀眾席是為此次演出所租借的。學生們按照一定的組裝步驟，有計劃地仔細拼裝。先算好每座平台的間距，架好鐵架，再放上平台；其間必須先將高、低位置確定，以免發生錯誤而重新搭設。(圖二十、二十一)

圖二十二　　　　　　　　　　　圖二十三

　　觀眾席共有六層，礙於現成看台的尺寸限制，除了最高的三層是租借來的，看台前面的兩層是由學生們先在學校的佈景工廠裡做好木頭支架，再放上學校原

有的規格化的平台所搭建而成。為強化看台的穩定性，每一組平台與支架間必須再以鐵釘固定，工作相當費時。(圖二十二、二十三)

圖二十四　　　　　　　　　　　圖二十五

觀眾席最側邊與最後排的位置，須再安裝木板以保障觀眾的安全。(圖)二十四、二十五

圖二十六　　　　　　　　　　　圖二十七

平台搭建完畢之後，依一定距離放上座椅；兩側由於接近演員上、下場的出入口，將最側邊的位置安排為工作席並擺放圍欄，以避免演出時意外事件的產生，而影響演員及演出的進行。(圖二十六、二十七)

圖二十八　　　　　　　　　　　　　圖二十九

　　組裝觀眾席的同時，道具組的學生將包裝好的道具拆箱，置放於舞台鏡框的一側以利下一步驟的工作。(圖二十八、二十九)

圖三十　　　　　　　　　　　　　　圖三十一

　　演出所使用的燈光全數架設在二樓迴廊，以與觀眾區隔。(圖三十、三十一)

 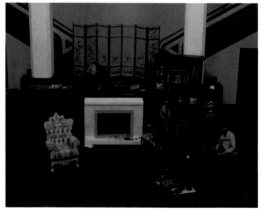

圖三十二　　　　　　　　　　　　　圖三十三

　　為製造壁爐火光的效果，燈光組的學生必須在以木頭製成的壁爐中安裝燈具。(圖三十二、三十三)

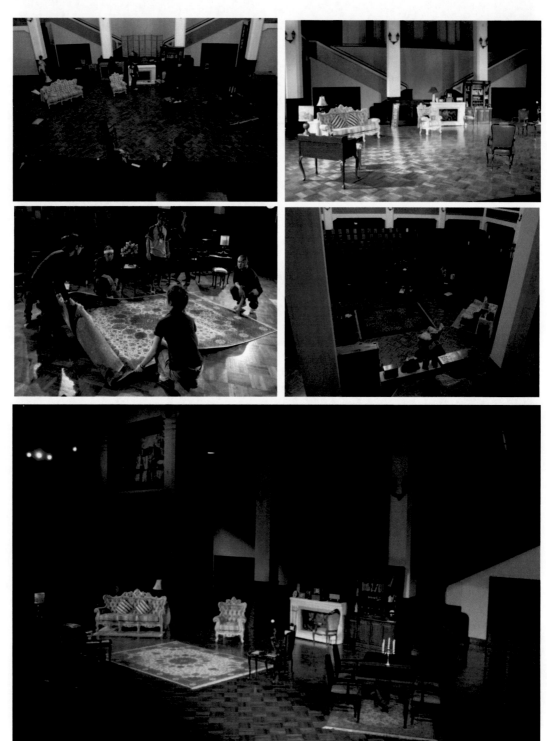

左上：圖三十四、右上：圖三十五、左中：圖三十六、右中：圖三十五、
下：圖三十六

　　觀眾席架設完成後，燈光組一邊繼續進行架燈、配線的工作，而導演也可利用此時進行舞台表演區與大道具的定位。在定位時，導演必須考慮舞台畫面、構圖、演員走位，以及舞台與觀眾之間的距離等因素。

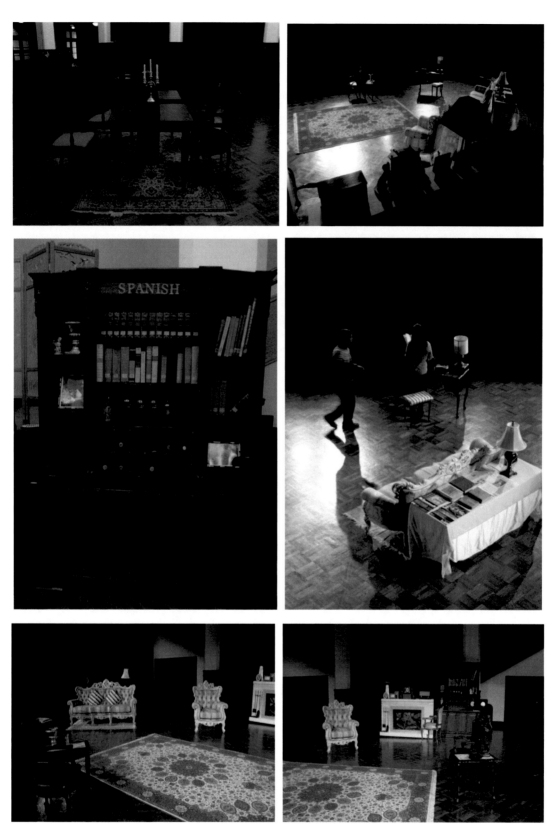

左上：圖三十七、右上：圖三十八、左中：圖三十九、右中：圖四十、
下：圖四十一

　　大道具的定位確定之後，小道具便可依照導演的規劃，擺放在位置上以達其
幫助解釋劇本與裝飾場景的目的。佈景與道具定位之後，所有確定的位置均以膠

帶做好記號，以避免因意外或調整場景時發生移動後的位移誤差。

左上：圖四十二、右上：圖四十三、左中：圖四十四、右中：圖四十五、
下：圖四十六

燈光組的學生接著進行調燈的工作。燈光除了照明的功能外，尚可幫助建立演出畫面的焦點與提供場景的特定氛圍，因此，在這個階段中，導演與演員可以配合著燈光的設計與技術執行者，共同參與調燈的工作，以進行走位、區位、焦點、色調的選擇與確定。

五、現場調度

在裝台的工作進行間，導演可以同時展開對演出劇場的調度。一般來說，演出劇組在排演期間並無機會在演出劇場中實地排練，一直要到進了劇場之後，才真正與'演出的實地'進行整合；通常外租場地的檔期有限，加上經費相當昂貴，因此，在時間與預算的壓力下，導演的現場調度就更形重要了。現場調度的工作可能包括：劇場空間與演出空間的重整、演出空間與觀眾席空間的界定、舞台畫面的再組織(佈景定位、燈光亮度與色調)、演員走位的調整、音效使用上的設定，以及與其它部門間(服裝、化妝、道具)的聯繫和統籌。有經驗的導演會在進劇場前先做好規劃與預想，並配合多次的場勘與討論，以有效掌握進度的進行，減少時間與金錢的浪費，順利裝台工作之完成。然而，即便事先經過週詳計劃的設想，在進入劇場後，劇組還是可能遇上一些意外或突發的情況；此時，導演就必須在短時間內與技術指導就問題提出有效的解決方法。

在《捕鼠器》裝台期間，我們便遇上了一些事先未考量到的狀況；以下是部份導演在現場調度的解說：

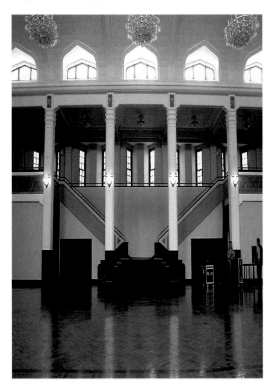 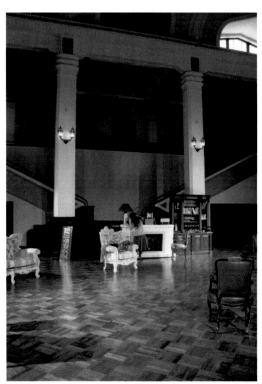

圖四十七　　　　　　　　　　　　　圖四十八

由於光復廳本身的建築特色與最初的使用目的，在二樓迴廊與屋頂天窗的部份，基於美觀和採光的因素，並未設置窗簾或是遮陽板，戶外的自然光會照射進

181

來；然而，做為一個演出的劇場之用，這個狀況就不盡理想了。如果演出是在晚間進行，漏光的情形還不至造成太大的困擾，但若是有白天的演出場次，加上時序正屬盛夏之際，外洩的陽光便會影響演出邏輯的建立。這個問題在勘景時被忽略了，與技術指導商議後，在不影響景觀與安全的原則下，工作人員於所有窗戶（包括天窗）的外側貼上黑布，以解決上述的問題。(圖四十七、四十八)

此外，由於地板長期上蠟的關係，當劇場燈光打下時，造成了強烈的反光現象。(圖四十九～圖五十二)

左上：圖四十九、右上：圖五十、左中：圖五十一、右中：圖五十二、
左下：圖五十三、右下：圖五十四

權衡之後，除了降低燈光的亮度外，導演要求劇組緊急找來一張大型的地毯；藉由這些處理，問題被有效地解決。鋪上地毯之後，舞台畫面也因而更形集中。(圖五十四)

圖五十五　　　　　　　　　　　圖五十六

　　二樓迴廊在導演的規劃中是做為演出時演員上、下場，以及穿場之用，演員在走上樓梯之後，若還能讓觀眾看見，會影響舞台焦點的建立。

左上：圖五十七、右上：圖五十八、
左中：圖五十九、右中：圖六十、
左下：圖六十一

　　因此，在二樓迴廊兩側不影響燈光架設的位置，掛上兩幅由劇組自行繪製的巨型油畫。演員可以在上樓後躲在畫的後面等待再次上場，或是在通過油畫之後，低身'爬'過迴廊，

183

從後方出口下樓，到下次上場的位置。而掛上油畫後，也為場景加分不少。

圖六十四－六十七：導演於觀眾席與表演區進行調度工作。

　　在調度工作大致完成後，導演可以從舞台不同角度再次仔細地審視畫面，並請演員在佈景之間依照走位穿梭，一方面讓演員適應因調度所做的調整後，他們與道具間相對位置的的變化，另一方面，導演也可以利用這個階段，重建舞台演出的畫面(composition)與構圖(picturization)。

以下是從不同角度看向舞台的畫面；依舞台順時間方向呈現：

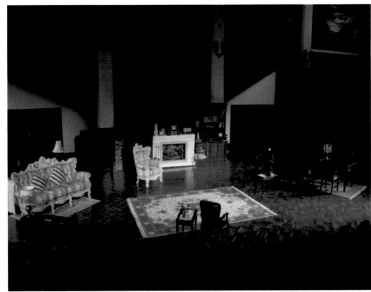

圖六十八：舞台正前方。

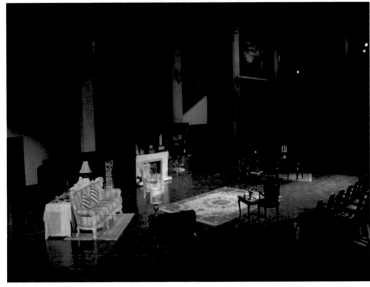

圖六十九：舞台前右側。

圖七十：舞台右側。

圖七十一：舞台右後側。

圖七十二：舞台正後方。

圖七十三：舞台左後側。

圖七十四：舞台左側。

圖七十五：舞台左前側。

圖七十六：舞台前側。

拆台

　　演出完畢後，劇組即刻進行拆台的工作；基本上，它與裝台的順序是相反的。拆台之前，劇組必須先建立完善的工作步驟。由於中山堂一樓當天同時有另外的演出，為顧及秩序與安全的維持，我們的佈景不能堆放在一樓的通道，必須在貨車到達之後，再一一搬運下樓直接上車。因此，如何調度所有佈景的堆放順序，以避免造成阻塞，同時又要考慮裝車的先後次序，是這個階段教育劇場導演指導的工作重點。

　　每一個組別依分工各自展開，所有物品先依照處理方式做好分類──直接丟棄的、租借歸還的、運送回校的，一一清理、打包或裝箱，然後先置放於原地等待下一個步驟。

圖七十七

圖七十八

圖七十九

圖八十

圖八十一

圖八十二

在各組工作進行中，舞台組同時拆卸觀眾席；顧慮到裝車的順序，拆下來的鋼架、木板與平台先搬至電梯口暫放，在貨車到達後，這些大型物品先行上車。電梯外堆放的物品依體積、輕重，以及形狀大至做好分類。(圖七十七～圖八十二)

圖八十三　　　　　　　　　　　圖八十四

觀眾席及所有物品依序搬出後，劇組捲起橡膠地板，再打掃地面還成原狀；待館方人員清點、檢查後，我們帶走所有垃圾，拆台工作便告完成。(圖八十四)

圖八十五　　　　　　　　　　　圖八十六

在劇場外等待貨車到達的空檔，導演與同學們稍事休息；感受著演出順利完畢後的喜悅與放鬆的心情。

在規畫拆台順序的同時，劇組也必須考慮貨車的種類、載重與數量。這次《捕

鼠器》演出的佈景相當多，也相當龐大，有的是學生們自行製作的，有的則是租借而來的；因此，在運送上就得'兵分兩路'。我們安排了兩輛不同的卡車，小卡車運送租借物，在當晚直接歸還；大卡車裝運回學校的佈景，暫放於工廠，於隔天由全體學生進行整理、清點、歸位的工作。

圖八十七

圖八十九

圖九十

圖九十一

圖九十二

　　租借的道具由於價格高昂，運送前必須仔細包裝避免髒污或毀損(圖九十一)。運送回校的佈景則依事先安排的順序一一妥善的放置。(圖九十二)

<div align="center">圖九十三　　　　　　　　　　圖九十四</div>

　　裝車完畢後，學生們依分派，部份回學校卸車，部份歸還租借道具，其餘則可自行回家。由於文化大學地處陽明山上，交通不如市區便利；回學校等待卸車的學生須經由事先交通工具的安排，以順利時間上的掌握。因此，分派上山的同學以有自己的交通工具並能提供載人可能的為優先考量。回校的貨車上，必須有劇組的學生跟車，以因應若途中意外狀況發生時，可即刻處理。

<div align="center">圖九十五　　　　　　　　　　圖九十六</div>

<div align="center">圖九十七</div>

<div align="center">191</div>

　　裝車工作結束後，隨著貨車逐漸消失在暮色中，《捕鼠器》的演出也畫下完美的句點。

參考書目

余上沅譯：《戲劇技巧》；(美)喬治‧貝克(George Pierce Baker)；中國戲劇出版社；北京；2004。

杜定宇：《西方名導演論導演與表演》；中國戲劇出版社；北京；1992 年。

周靖波、李安定譯：《戲劇理論與戲劇分析》；(德)曼佛雷德‧普菲斯特(Manfred Pfister)著；北京廣播學院出版社；北京；2004 年。

姜今：《銀幕與舞台畫面構思》；中國電影出版社；北京；2001 年。

姜棘蕾譯：《窺看舞台》；(日)妹尾河童著；廣西師範大學出版社；桂林；2010 年。

孫惠柱：《第四堵牆—戲劇的結構與解構》；上海書店出版社；上海；2006 年。

張全全譯：《戲劇節奏》；(美)凱瑟琳‧喬治(Kathleen George)著；中國戲劇出版社；北京；1992。

張仲年：《戲劇導演》；中國戲劇出版社；北京；2003。

焦菊隱：《焦菊隱論導演藝術》；中國戲劇出版社；北京；2005 年。

劉國彬等譯：《現代戲劇理論與實踐》；(英)J. L. 斯泰恩(J. L. Styan)；中國戲劇出版社；北京；2002。

蔡學淵譯：《外國獨幕劇選 5》；上海文藝出版社；上海；1992。

聶光炎：《舞台技術》；黎明文化事業公司；台北；1982 年。

蕭易譯：《謊言的衰落》；(愛爾蘭)奧斯卡‧王爾德(Oscar Wilde)著；江蘇教育出版社；南京；2004 年。

羅念生譯：《詩學》；亞里斯多德(Aristotle)著；人民文學出版社；北京；2002 年。

羅婉華譯：《戲劇剖析》；(英)馬丁‧艾思林(Martin Esslin)著；中國戲劇出版社；北京；1981 年。

譚霈生：《論戲劇性》；北京大學出版社；北京；2009 年。

譚霈生：《戲劇本體論》；北京大學出版社；北京；2009 年。

嚴程萱、李啟斌：《西方戲劇文學的話語策略》；雲南大學出版社；昆明；2009。

Alberts, David：《Rehearsal Management for Directors》；Heinemann；Portsmouth；1995.

Bogart, Anne：《A Director Prepares: Seven Essays on Art and Theatre》；Routledge；New York；2001.

Cole, Susan Letzler：《Directors in Rehersal: a Hidden World》；Routledge；New York；2001.

Converse, Terry John：《Directing for the Stage》；Meriwether Publishing LTD；Colorado Springs；1995.

Dean, Alexander：《Fundamentals of play Directing》(5th edition)；Holt Rinehart Winston；Austin；1989.

Dietrich, John E.：《Play Direction》；Prentice Hall；N.J.；1996。

Rodgers, James W. & Rodgers, Wanda C.：《Play Director's Survival Kit》；Prentice Hall；New York；1995.

Sabatine, Jean：《Movement Training for the Stage and Screen》；Back Stage Books；New York；1995.

推理文學類：

王錫苣譯：《捕鼠器》；(英)阿嘉莎・克莉絲蒂著；台灣商務印書館；台北；2006 年。

辛可加譯：《我的前妻們》；(美)約翰・狄克森・卡爾(John Dickson Carr)著；吉林出版集團有限責任公司；長春；2008 年。

吳念真策劃：《克莉絲蒂推理全集》；阿嘉莎・克莉絲蒂著；遠流出版公司；台北；2002 年。

黃昱寧譯：《捕鼠器》；阿嘉莎・克莉絲蒂著；上海譯文出版社；上海；2007 年。

喬安、顏九笙譯：《阿嘉莎・克莉絲蒂的秘密筆記》；(英)約翰・柯倫(John Curran) 著；遠流出版公司；台北；2010 年。

楊照著：〈藏在日常細節中的冒險〉；聯合報副刊 D3；2010 年 7 月 31 日。

詹宏志：《偵探研究》；馬可孛羅文化；台北；2009 年。

葉雅茹：〈空間焦慮與閱讀實踐：克莉絲蒂偵探小說的日常生活特質〉；《英美文學評論 13：地景與文學》；書林；台北；2008；pp.91-117。

陳紹鵬譯：《克莉絲蒂自傳》；阿嘉莎・克莉絲蒂著；遠流出版公司；台北；2004 年。

Ellry 譯：〈推理十誡〉；《閘邊足印》；(英)隆納德・諾克斯（Ronald A. Knox）著；吉林出版集團有限責任公司；長春；2008 年；pp.9-21。

作者後記

　　導演還被人們稱之為精神的衛士、感覺的醫生、口齒不清的助產士、情景的修補工、語言的烹調者、靈魂的服務員、劇院的太上皇和舞台的僕人、變戲法的騙子和魔術家、公眾的分析員和試金石、外交官、經濟學家、護士、管絃樂隊領導人、解釋者、畫家和服裝師——以及上百個頭銜，但它們都是無用的。導演是難以下定義的，因為他的作用就是不明確的。……導演一齣戲就是在恐怖之中生活，在苦惱中尋樂，這正是保羅·瓦萊里所稱之的"實施的悲劇"。

路易·儒韋(Louis Jouvet)

　　導演的創作歷程中夾雜著艱辛與愉悅的複雜情感。在每一個階段中，導演不斷持續地耗費著心力與精力，常常讓自己深陷在不確定的恐慌中，然而當問題與困難解決之後，沮喪的心情一掃而空，繼之而來的是滿滿的幸福與成就的快感；這就是支持著導演們在每一次短暫休息後會再次回到劇場最大的誘因吧；兩種狀態之間懸殊、快速的交替，這正是一種戲劇化的具體經驗。

　　這本書的出版我得要感謝許多人，家人、朋友、學生、出版社因為這些有形與無形的撫慰，在片刻的休養生息後，我再會精神飽滿地回到工作上。

美學藝術類　AH0039

從《捕鼠器》
看導演的創作歷程與劇場調度

作　　者 / 黃惟馨
責任編輯 / 蔡曉雯
圖文排版 / 陳湘陵
封面設計 / 劉俊男

發 行 人 / 宋政坤
法律顧問 / 毛國樑　律師
出版發行 / 秀威資訊科技股份有限公司
　　　　　114 台北市內湖區瑞光路 76 巷 65 號 1 樓
　　　　　電話：+886-2-2796-3638　傳真：+886-2-2796-1377
　　　　　http://www.showwe.com.tw
劃撥帳號 / 19563868　戶名：秀威資訊科技股份有限公司
　　　　　讀者服務信箱：service@showwe.com.tw
展售門市 / 國家書店（松江門市）
　　　　　104 台北市中山區松江路 209 號 1 樓
　　　　　電話：+886-2-2518-0207　傳真：+886-2-2518-0778
網路訂購 / 秀威網路書店：http://www.bodbooks.tw
　　　　　國家網路書店：http://www.govbooks.com.tw

2010 年 12 月 BOD 一版
定價：750 元

國家圖書館出版品預行編目

從《捕鼠器》看導演的創作歷程與劇場調度
　/ 黃惟馨著.-- 一版. -- 臺北市：
秀威資訊科技, 2010.12
　　　面；　公分. -- (美學藝術類；AH0039)
BOD 版
ISBN 978-986-221-669-9(平裝)

1. 導演　2. 劇場藝術　3. 舞臺劇　4.戲劇劇本

981.4　　　　　　　　　　　　99022167

讀者回函卡

感謝您購買本書，為提升服務品質，請填妥以下資料，將讀者回函卡直接寄回或傳真本公司，收到您的寶貴意見後，我們會收藏記錄及檢討，謝謝！如您需要了解本公司最新出版書目、購書優惠或企劃活動，歡迎您上網查詢或下載相關資料：http:// www.showwe.com.tw

您購買的書名：＿＿＿＿＿＿＿＿＿＿＿＿＿＿＿＿＿＿＿＿＿＿＿＿＿＿

出生日期：＿＿＿＿＿年＿＿＿＿＿月＿＿＿＿＿日

學歷：□高中 (含) 以下　　□大專　　□研究所 (含) 以上

職業：□製造業　□金融業　□資訊業　□軍警　□傳播業　□自由業
　　　□服務業　□公務員　□教職　　□學生　□家管　□其它＿＿＿＿

購書地點：□網路書店　□實體書店　□書展　□郵購　□贈閱　□其他

您從何得知本書的消息？

　　□網路書店　□實體書店　□網路搜尋　□電子報　□書訊　□雜誌
　　□傳播媒體　□親友推薦　□網站推薦　□部落格　□其他＿＿＿＿＿

您對本書的評價：（請填代號　1.非常滿意　2.滿意　3.尚可　4.再改進）

　　封面設計＿＿＿　版面編排＿＿＿　內容＿＿＿　文／譯筆＿＿＿　價格＿＿＿

讀完書後您覺得：

　　□很有收穫　□有收穫　□收穫不多　□沒收穫

對我們的建議：＿＿＿＿＿＿＿＿＿＿＿＿＿＿＿＿＿＿＿＿＿＿＿＿＿＿

＿＿＿＿＿＿＿＿＿＿＿＿＿＿＿＿＿＿＿＿＿＿＿＿＿＿＿＿＿＿＿＿＿＿

＿＿＿＿＿＿＿＿＿＿＿＿＿＿＿＿＿＿＿＿＿＿＿＿＿＿＿＿＿＿＿＿＿＿

＿＿＿＿＿＿＿＿＿＿＿＿＿＿＿＿＿＿＿＿＿＿＿＿＿＿＿＿＿＿＿＿＿＿

11466

台北市內湖區瑞光路 76 巷 65 號 1 樓

秀威資訊科技股份有限公司　　收

BOD 數位出版事業部

⋯⋯⋯⋯⋯⋯⋯⋯⋯⋯⋯⋯⋯⋯⋯⋯⋯⋯⋯⋯⋯⋯⋯⋯⋯⋯⋯⋯⋯⋯⋯

（請沿線對折寄回，謝謝！）

姓　　名：＿＿＿＿＿＿＿＿　年齡：＿＿＿＿　性別：□女　□男

郵遞區號：□□□□□

地　　址：＿＿＿＿＿＿＿＿＿＿＿＿＿＿＿＿＿＿＿＿＿＿＿＿

聯絡電話：(日)＿＿＿＿＿＿＿＿＿＿　(夜)＿＿＿＿＿＿＿＿＿＿

E-mail：＿＿＿＿＿＿＿＿＿＿＿＿＿＿＿＿＿＿＿＿＿＿＿＿